관능
미술사

관능미술사

초판 1쇄 발행 2015년 11월 25일
초판 2쇄 발행 2015년 12월 31일

지은이 이케가미 히데히로
옮긴이 송태욱
감수한이 전한호
펴낸이 조미현

편집주간 김현림
책임편집 강가람
디자인 김수미

펴낸곳 (주)현암사
등록 1951년 12월 24일 제10-126호
주소 04029 서울시 마포구 동교로12안길 35
전화 02-365-5051
팩스 02-313-2729
전자우편 editor@hyeonamsa.com
홈페이지 www.hyeonamsa.com

ISBN 978-89-323-1759-5 03600

이 도서의 국립중앙도서관 출판시도서목록(CIP)은
서지정보유통지원시스템 홈페이지(http://seoji.nl.go.kr)와
국가자료종합목록시스템(http://www.nl.go.kr/kolisnet)에서
이용하실 수 있습니다.(CIP제어번호 CIP2015028378)

* 책값은 뒤표지에 있습니다. 잘못된 책은 바꾸어 드립니다.

누드로 엿보는 명화의 비밀

관능미술사

이케가미 히데히로 지음

송태욱 옮김 / 전한호 감수

ᄒ현암사

 여성의 허리에 손을 두르고 아주 거칠게 끌어당겨 입술을 훔치려
는 한 남자가 있다. 여자는 몸을 비틀며 뜨거운 포옹에서 벗어나려 하
면서도 남자의 얼굴을 밀치는 손에 그다지 힘이 들어가지 않았고, 개
개풀린 눈동자는 상대의 얼굴을 응시하고 있다. 다른 그림에는 여성을
몹시 거칠게 끌어안은 아주 힘센 남자가 있다. 여성의 옷은 흐트러지
고 가슴도 드러나 있다. 얼굴에는 갑작스러운 일을 당한 듯한 놀람과
두려움이 드러나지만 단순히 화를 내거나 슬퍼하는 것만은 아닌, 뭔가
난감한 표정이 감돈다.

 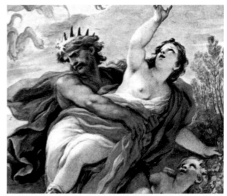

백조 한 마리와 희롱하는 여성을 그린 그림을 보자. 그녀는 풍성한 금발을 묶어 호화로운 장식품을 얹었고 목에는 진주 목걸이가 빛난다. 실오라기 하나 걸치지 않은 풍만한 나체 위를 백조가 덮치고 있다. 그 기세에 눌린 듯이 몸을 뒤로 젖히고 팔꿈치를 괴고 있는 여성의 하반신에 백조는 자신의 몸을 밀착시킨다. 입술이 억지로 벌려져 부리가 들어가 있는 여성은 볼을 붉히고, 그 황홀한 표정은 애완동물과의 단순한 희롱이 아닌, 수상하고 심상치 않은 분위기를 자아낸다.

그리고 성숙한 여성과 소년이 벌거벗은 채 서로 안고 있는 작품의 음란함은 어떤가? 소년은 유혹하는 듯한 시선을 던지며 여성의 얼굴을 손으로 끌어당긴다. 소년의 입술은 여자의 입술을 찾아내고 오른손은 풍만한 유방을 만지작거린다. 이미 유년기를 벗어났다고는 하나 아들이라고 해도 이상하지 않을 만큼 어린 소년의 애무를 받고 있으면서도 여성은 곤혹스러워하기보다는 볼이 상기된 채 요염한 미소까지 띠우고 있다. 뒤엉킨 두 몸의 반들반들한 피부에서는 관능적인 냄새마저 풍기는 것 같다. 이 그림들은 대체 무엇을 의미할까?

미술의 세계는 이렇게 복잡한 사랑의 주제로 흘러넘친다. 사랑과

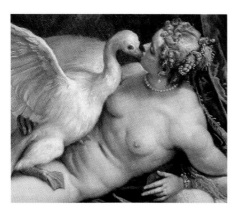
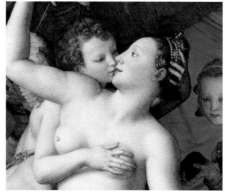

죽음이야말로 인류의 오래된 양대 관심사였고, 그래서 화가들도 사랑과 죽음을 많이 다뤄왔다. 아니, 그 두 주제를 한 번도 다뤄본 적 없는 예술가는 전무하다고 해도 좋을 정도다. 그만큼 화가들은 사랑을 어떻게 그릴지 고심해왔던 것이다.

렘브란트가 〈야경(夜警)〉을 그린 대화가라는 것은 잘 알려져 있지만, 성교 장면 같은 은밀한 주제도 많이 다뤘다는 사실을 아는 사람은 그리 많지 않다. 또는 레오나르도 다빈치가 그린 엄청난 수의 해부도 중에 성교 중인 남녀를 그린 그림이 있다는 것을 얼마나 알고 있을까? 또한 사실주의의 창시자 쿠르베는 사랑에 관련된 주제, 특히 포르노그래피나 레즈비언이라는 새로운 주제의 창시자이기도 하다. 그들은 왜 그런 작품을 그렸을까? 거기에 어떤 동기와 목적이 있었던 것일까?

이 책에서는 서양미술 속 성애의 역사가 어떻게 전개되는지 살펴보고, 그 깊이를 맛보려 한다. 제1장에서는 관능을 주제로 한 서양미술 작품에 가장 자주 등장하는 '미와 사랑의 여신 비너스'를 다룰 것이다. 비너스의 역사는 곧 사랑에 대한 문화사이고, 미술사에서는 누드와 신체 인식의 역사다. 제2장에서는 사랑 이야기의 보고인 신화를 볼 것이다. 그리스·로마 신화는 처음부터 끝까지 강간과 외도와 불륜의 퍼레이드다. 지금 시각에서는 좀처럼 상상하기 힘들지만 태곳적 사람들은 그런 신화를 널리 받아들이고 거기에서 많은 걸 배웠던 것이다.

이어서 제3장에서는 연애를 그렸던 화가들의 에피소드와 그들이 좋아한 열애의 주인공들을 다룰 것이고 제4장에서는 키스나 러브레터 등 다양한 연애 장면별로 작품을 살펴보기로 한다. 지금과 크게 다르면 다른 대로, 전혀 다르지 않은 것은 같은 대로 우리에게 신선한 놀라움을 선사할 것이다. 제5장에서는 포르노그래피나 불륜, 매춘이라

는, 아마도 볼 기회가 자주 없는 주제의 작품을 들여다볼 것이다. 그리고 마지막으로 동성애나 기사도 연애, 이별이나 질투라는 다양한 사랑의 형태를 볼 것이다.

이러한 관능적인 작품들은 오랜 시간의 흐름 속에 집적된, 다양한 모습의 사랑에 관한 역사다. 그리고 지금도 우리는 사랑을 구하고, 사랑에 기뻐하고, 사랑을 탐구하며 사랑에 슬퍼하고 고민하고 괴로워한다. 그러므로 지금도 이런 예술작품이 우리의 마음을 뒤흔드는 것이다.

| 차례 |

● 머리말 4

제1장

비너스 – 관능의 지배자

비너스의 탄생 12

되살아난 미의 여신 16

여신의 화원 25

사랑의 알레고리 32

'드러누운 비너스'의 계보 36

비너스와 아도니스 — 장미를 물들이는 피 47

제2장

관능적인 신화의 세계

큐피드 — 우리의 고민거리 54

제우스의 정부(情婦)들 62

아폴론과 다프네 — 도망치는 여자 74

아모르와 프시케 — 도망치는 남자 78

빼앗기는 사랑 83

제3장

화가들의 사랑

피그말리온 — 자신의 작품을 사랑한 남자 88

팜파탈 — 화가들이 사랑한 악녀들 92

이브와 판도라 — 희대의 두 팜파탈 103

라파엘로 전파의 여인들 110

화가와 모델의 애증극 116

제4장

밀고 당기기 – 키스에서 결혼까지

키스 — 사랑의 시작 126
러브레터 136
미녀의 조건 144
결혼의 바람직한 모습 151
결혼의 실제 158

제5장

비사(祕事) – 포르노그래피, 불륜과 매춘

부부 생활과 포르노그래피 170
정사(情事)를 그리다 176
정욕의 상징과 알레고리 186
불륜 194
매춘 203
막달라 마리아 — 회개하는 창부 212

제6장

다양한 관능 예술
동성애 · 사랑의 끝 · 승화된 사랑

동성애 220
근친상간 229
사랑이 식을 때 — 변심과 질투 233
영원한 사랑 — 사랑의 승화 240

● 주요 참고 문헌 249
● 찾아보기 252

비너스

―

관능의 지배자

비너스의 탄생

예로부터 예술가란 일차적으로는 아름다운 것을 형태로 만들고 싶어 하는 존재다. 그리고 남성은 본능적으로 여성의 육체에 매력을 느끼게 되어 있다. 그렇다면 역사적으로 남성이 대부분을 차지해온 예술의 세계는 필연적으로 여성의 누드를, 그중에서도 가장 아름다운 여성의 누드를 그리고자 하는 노력의 역사이기도 하다.

그리스·로마 신화를 문화적 지주의 하나로 삼는 서양 세계에서 가장 아름다운 나체 여성상은 미와 사랑의 여신 비너스(로마 신화의 '베누스'를 영어식으로 읽은 것이며, 그리스 신화에서는 아프로디테)이다. 따라서 고대부터 관능적인 주제를 다룬 예술작품에는 압도적인 비율로 비너스가 등장한다.

하늘의 신 우라노스가 아들인 시간의 신 크로노스(로마 신화의 사투르누스)에게 죽임을 당하는데, 그때 절단된 우라노스의 음경이 바다에 떨어진다. 거기서 생긴 하얀 물거품에서 사랑과 미의 여신 아프로디테가 탄생한다. '아프로디테'는 이 에피소드의 아프로스(거품)라는 말에서 유래했다.

그리고 아프로디테라는 이름은 원래 직접적인 성적 용어, 예를 들면 아프로디시아제인(성교하다)이나 아프로디시아스티코스(호색한), 아

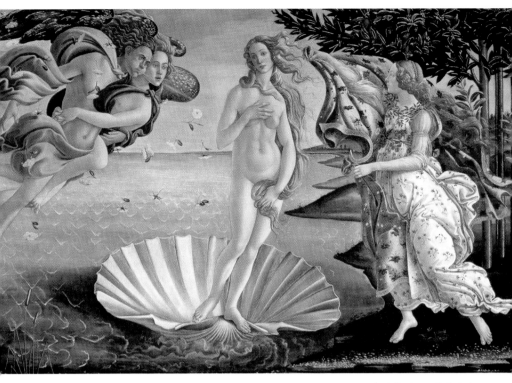

〈비너스의 탄생〉, 산드로 보티첼리, 1484~1486년, 피렌체, 우피치 미술관 ┃ 이 비너스는 균형이 완벽하게 잡혀 있는 것처럼 보일지 모르지만, 실제로 그려진 자세대로 서기는 힘들다. 그림 같은 포즈를 취해보면 금방 알 수 있는데, 중심을 왼쪽으로 너무 크게 기울이고 있기 때문이다. 다시 말해 이 비너스는 사실적인 기법, 즉 모델을 세우고 그린 것이 아니라 보티첼리의 머릿속에 있는 미적 이미지를 시각화한 것이라고 할 수 있다.

프로디시아(홍등가) 등과 아주 밀접하게 연결되어 있었다. 앞에서 말한 비너스의 탄생 장면은 꽤 우스꽝스럽기는 하지만 그 이름의 어원이나 파생어를 알고 나면 이 에피소드도 어쩌면 어조가 아주 비슷한 단어에서 연상하여 나중에 창작된 것일지도 모른다.

아무튼 비너스(아프로디테)는 그리스·로마 신화에서도 농경신이나 태양신, 명부(冥府)의 주인 등과 함께 가장 오래된 신의 하나로 꼽힌다. 이는 사람들의 일상생활이나 인생에서 가장 가깝고 없어서는 안

될 요소들이 최초로 기념의 대상이 되었음을 의미한다. 이리하여 농작물의 풍요나 자손의 번영을 바라는 사람들의 기도로 미와 사랑의 여신 비너스가 탄생했다.

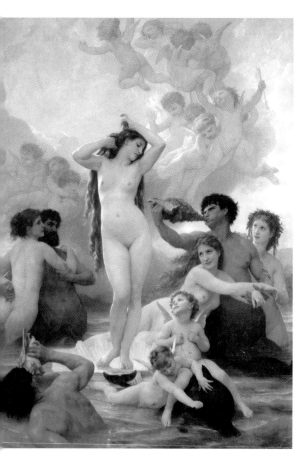

〈비너스의 탄생〉, 윌리앙 아돌프 부그로, 1879년, 파리, 오르세 미술관 | 이 작품 속 비너스의 몸짓은 꽤나 노골적이다. 보티첼리의 여신이 유방과 음부를 손으로 가리고 있는 것에 비해, 부그로의 여신은 그런 것쯤은 전혀 신경 쓰지 않는 듯 긴 머리를 그러모아 올리기에 바쁘다. 몸을 크게 비틀고 있는 것처럼 보이지만 이 자세대로 서보면 자연스럽게 허리도 무릎도 이런 식으로 구부러진다. 요염하고 관능적인 비너스인데, 아카데미즘의 적자(嫡子)인 부그로가 아틀리에에서 실제로 모델을 세워놓고 그렸다는 것을 알 수 있다.

〈루도비시의 옥좌〉, 기원전 460~450년경, 로마, 국립 박물관 | 2,500년 전의 것이라고 여겨지지 않을 만큼 신체의 곡선이나 옷 주름까지 얕은 돌을새김으로 섬세하게 표현되어 있다. 양 측면에 각각 향을 피우고 피리를 부는 여신 호라가 그려져 있다. 명계에서 끌어올려지는 페르세포네라는 해석도 있지만 일반적으로는 거품에서 태어나는 비너스를 표현한 것으로 본다.

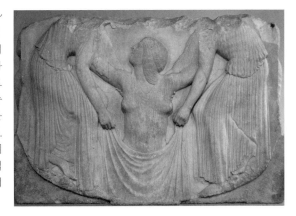

〈비너스의 탄생〉, 알렉상드르 카바넬, 1863년, 파리, 오르세 미술관 | 1863년 살롱전(展)에 출품되어 절찬을 받았고 나폴레옹 3세가 구입했다. 같은 해 살롱전에 출품되었던 마네의 〈풀밭 위의 점심〉(1863년, 파리, 오르세 미술관)과 비교되며 화제가 되었다. 현대적인 관점에서 보면 이 작품이 더 에로틱하게 보이지만 이 작품은 명확한 신화에 기초한 것이어서 마네의 작품이 스캔들이 된 것에 비해 문제가 되지 않았다.

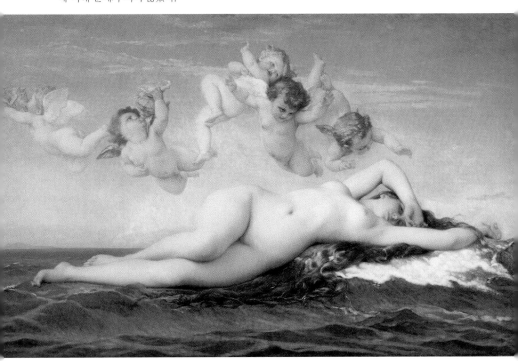

되살아난 미의 여신

비너스의 탄생 장면을 그린 그림 중에서 가장 널리 알려진 것은 의심할 여지 없이 보티첼리의 작품이다(13쪽). 보티첼리 특유의 섬세하고 우아한 표정을 짓고 있는 비너스는 나른한 시선으로 사람들을 매료시킨다. 그러나 이 작품의 주문자는 분명하지 않고, 르네상스인이자 『미술가 열전』의 저자 바사리가 〈봄〉(26쪽)과 〈비너스의 탄생〉(13쪽)이 나란히 있는 모습을 보고 글로 남길 때까지 어디에 있었는지조차 알 수 없었다. 다만 화면 왼쪽 아래의 부들은 다산의 상징이며 출산의 기원으로 그려졌을 가능성이 높다.

보티첼리의 비너스는 르네상스에서 '부활한' 미의 여신을 대표한다. 이는 곧 르네상스 시대가 될 때까지 비너스가 몇 세기 동안이나 잠자고 있었다는 것을 의미한다. 천 년 가까이 계속된 중세에는 그리스도교적 도덕이 강했기 때문에 나체 여성상을 제작할 기회가 거의 없었다. 있어도 나중에 말할 하와(이브)나 수산나 등 성서에 등장하는 일부 캐릭터에 제한되었다.

그러나 십자군 이후 융성해진 교역 활동 덕분에 이탈리아 상인들은 서서히 경제력을 키워나갔다. 그들은 동업 조합(길드, 이탈리아에서는 아르테)을 조직하고 얼마 후에는 자치 도시국가(코무네)를 실질적으로

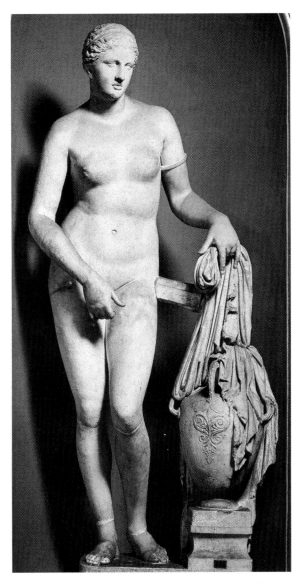

〈크니도스의 비너스〉, 프락시텔레스의 기원전 4세기 중반의 원작에
기초한 로마 시대의 모각, 2세기, 바티칸 미술관 | 잃어버린 원작을
모각한 것으로, 그리스적인 '미의 이데아'를 가시화한 것이 아니라
실제 모델을 써서 제작한 것으로 여겨진다. 페이디아스와 어깨를
나란히 하던 고대 조각가 프락시텔레스의 대표작이다. 사라진 원
작은 아마 이보다 훨씬 수준이 높았을 것이다.

운영하기에 이른다. 정책 결정권은 몇몇 대형 길드의 대표자들이 쥐고 있었는데, '의사(擬似) 공화정'이라 불러야 할 이 정치 형태는 황제와 교황을 정점으로 하는 그때까지의 봉건적 사회구조와는 크게 달랐다.

그들에게는 성공적인 선례가 필요했다. 그것이 옛날의 공화정 로마이고, 고대 그리스의 폴리스 사회였다. 그러한 고대 문화를 다시 평가하는 것, 이러한 움직임이 바로 르네상스였다. 요컨대 상인들이 실질적으로 사회의 중심이 되었던 배경에서 나온 '고전 부흥'인 것이다. 이리하여 르네상스는 다시 고대의 신들로 흘러넘치게 된다. 그리고 그때까지 아름다운 나체를 드러내는 여성상이 없었기에 고대 신 중에서도 비너스가 유독 인기를 모았다.

고전 부흥 또는 애국의 상징

보티첼리의 비너스는 바다에서 태어났음을 보여주려고 거대한 조개껍데기 위에 섰다. 그리고 한 발을 구부리고 허리를 약간 S자 모양으로 만들어 한쪽 발에만 체중을 싣는 '콘트라포스토' 포즈를 취하고 있다. 이 자세는 바티칸 미술관에 있는 프락시텔레스의 유명한 모각 〈크니도스의 비너스〉(17쪽)와 무척 닮았다. 기원전 4세기의 이 작품은 그 후 비너스 입상의 모범이 되었는데 원작은 존재하지 않는다. 현재 남아 있는 것은 로마 시대에 몇 개 만들어진 모각 가운데 하나다.

〈크니도스의 비너스〉 이후 비너스 입상은 발전을 거듭한다. 한쪽 손으로 가슴을, 다른 손으로 음부를 가리는 몸짓은 '비너스 푸디카 (Venus Pudica: 정숙한 비너스)'라 불리며 비너스 입상의 표준적인 한 형식이 되었다. 여기서 같은 형식의 비너스상 둘을 보자. 피렌체의 우피

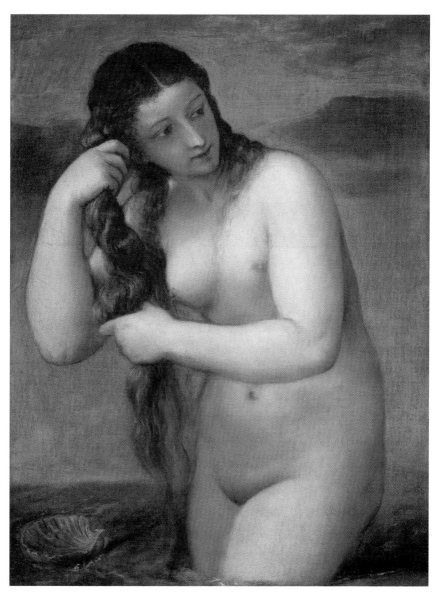

〈바다에서 나오는 비너스(비너스의 탄생)〉, 티치아노 베첼리오, 1520년경, 에든버러, 스코틀랜드 국립 미술관 ǀ 엷은 칠로 재빨리 그려진 비너스. 발끝까지 담는 구도가 아니라서 조개가 화면 구석에 미 안한 듯 그려져 있다.

치 미술관에 있는 〈메디치의 비너스〉와 안토니오 카노바의 〈베누스 이탈리카〉다.

이 두 작품이 많이 닮은 것은 후자가 전자 대신 제작되었기 때문이다. 나폴레옹이 이탈리아 반도를 제압했을 때 방대한 수의 예술작품을 프랑스로 가지고 돌아갔는데, 〈메디치의 비너스〉도 그중 하나였다. 이 작품은 헬레니즘 시기를 대표하는 작품으로 이탈리아 비너스상의 상

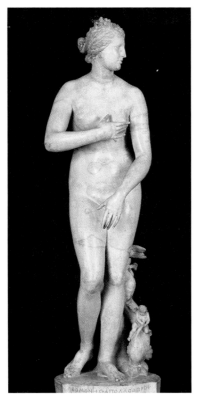 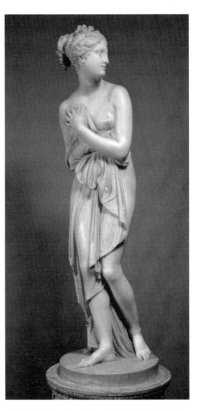

〈메디치의 비너스〉, 기원전 2세기의 원작에 기초하여 기원전 1세기경 제작된 모각, 피렌체, 우피치 미술관

〈베누스 이탈리카〉, 안토니오 카노바, 1804~1812년, 피렌체, 피티 궁

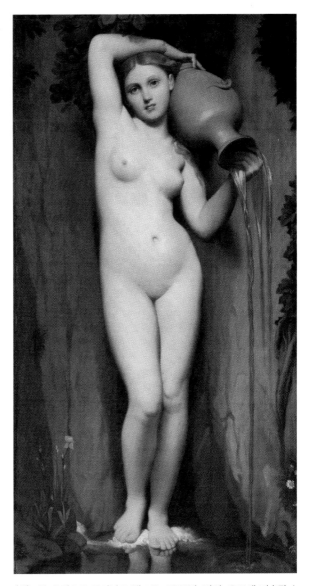

〈샘〉, 장 오귀스트 도미니크 앵그르, 1856년, 파리, 오르세 미술관 | 신고전주의의 대가 앵그르가 이탈리아 유학 중에 제작하기 시작한 것으로 보이는 작품(완성은 만년). 그는 이 작품 전에 이 모델과 거의 같은 포즈를 취한 〈비너스의 탄생(물에서 나오는 비너스)〉(샹티이, 콩데 미술관)도 그렸는데, 같은 주제의 이탈리아 작품들에서 구도를 배웠음이 분명하다.

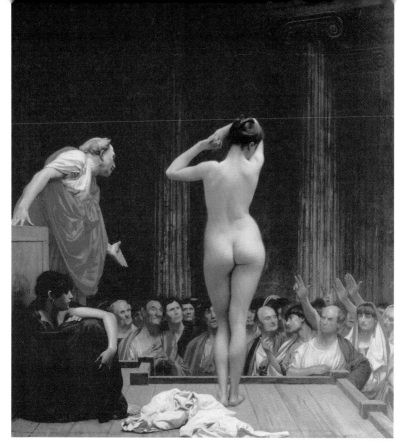

〈로마의 노예 시장〉, 장 레옹 제롬, 1884년경, 볼티모어, 월터스 미술관 | 제롬은 고대 여성 노예의 매매 풍경을 몇 작품 그렸는데 그것이 그의 출세작이 되기도 했다. 얼굴을 가린 노예의 몸은 콘트라포스토에 의한 극단적인 S자 곡선을 그리고 있다. 남자들의 호색적인 표정과 주저앉아 다음 차례를 기다리는 노예의 체념한 듯한 표정이 대조적이다.

징적인 존재였는데, 그걸 빼앗긴 것이다.

애국자였던 조각가 카노바는 잃어버린 비너스상을 기초로 하여 〈베누스 이탈리카〉, 즉 '이탈리아의 비너스'를 조각하여 그 빈자리에 진열한다. 제목에서 알 수 있듯이 나폴레옹 점령하에 있던 이탈리아의 내셔널리즘을 고취하는 행동이었다. 카노바는 나폴레옹 전쟁이 끝나고 개최된 빈 국제회의에서 약탈당한 미술품의 반환 교섭을 위해

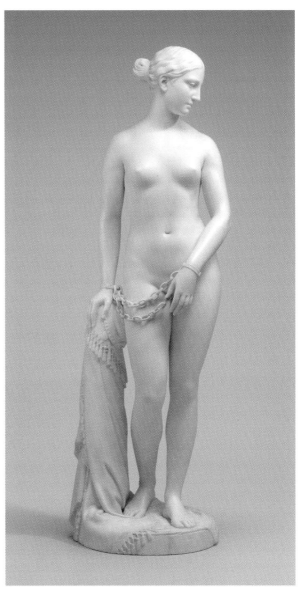

〈그리스의 여자 노예〉, 하이럼 파워스, 1844년, 달링턴, 라비 성 | 이
작품도 〈메디치의 비너스〉의 주인공과 아주 비슷한 포즈를 취하고 있
다. 하지만 쇠사슬과 작은 십자가로 알 수 있듯이 이 여자는 포로 신
세인데, 투르크로부터 그리스의 독립을 위한 전쟁에서 붙잡힌 그리스
도교도 여성을 그림으로써 독립운동에 대한 지지를 표명한 작품이다.

암약했다. 그의 노력 덕분에 바티칸 미술관의 주요 작품인 〈라오콘 군상〉을 비롯하여, 이탈리아에서 가져간 미술품 대부분이 조국으로 돌아왔다. 〈메디치의 비너스〉도 반환되었고, 그 자리를 대신하고 있던 카노바의 비너스상은 이제 그 옆의 피티 궁(팔라티나 미술관)으로 자리를 옮겼다.

여신의 화원

보티첼리의 〈비너스의 탄생〉과 나란히 르네상스를 대표하는 또 하나의 비너스는 같은 화가가 그린 〈봄〉이다. 두 작품은 모두 피렌체 우피치 미술관의 같은 방에 진열되어 있고 미술관의 가장 중심이 되는 작품이다. 그러나 〈비너스의 탄생〉의 여신은 조개껍데기 위에 서 있어 비너스라는 걸 알기 쉽게 보여주는 반면, 〈봄〉의 여신은 알기가 쉽지 않다.

어둑한 숲 속에 아홉 명의 인물이 모여 있고 발밑에는 꽃이 어우러져 피어 있다. 화면 왼쪽 끝에 있는 남성은 신들의 사자(使者) 헤르메스(메르쿠리우스)이고, 그의 상징이기도 한 지팡이(카두세우스)를 머리 위로 치켜들어 여기가 이상향임을 보여주고 있다. 한편, 화면의 오른쪽 끝에는 서풍(西風)의 신 제피로스가 있다. 그 옆에서 제피로스로부터 숨결을 받고 있는, 즉 서쪽의 봄바람을 맞고 있는 여성은 님프(요정) 클로리스다. 그녀는 봄을 맞이하여 입에서 싹을 틔우기 시작하고, 바로 옆에 있는 꽃의 여신 플로라로 변신한다. 개화하고 있는 여성을 플로라, 그리고 왼쪽을 변신한 후의 프리마베라(봄)로 보는 견해도 있다. 아무튼 이 여성은 생명이 움트는 봄에 어울리게 생명을 태내에 품고 있어 복부가 부풀어 있다.

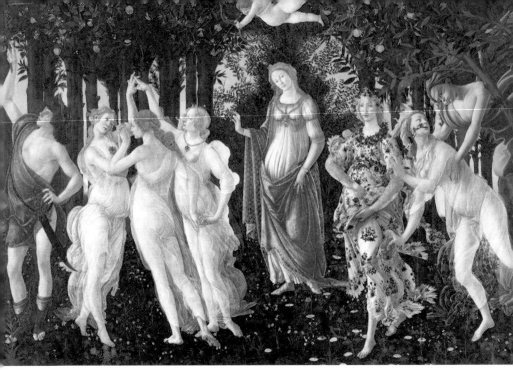

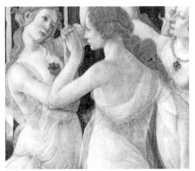

〈봄(라 프리마베라)〉, 산드로 보티첼리, 1485년경, 피렌체, 우피치 미술관 ┃ 원래 스팔리에라(spalliera, 침대의 등판)로 이용되었다. 이 작품은 1482년 로렌초 디 피에로 프란체스코 데 메디치(일 포폴라노)의 결혼 때 축하 그림으로 그려졌다는 설이 있다. 1499년에 작성된 메디치가의 재산 목록에는 〈봄〉만 기재되었고 〈비너스의 탄생〉은 없다. 두 작품이 나란히 있는 모습을 『미술가 열전』의 저자 바사리가 기술했는데, 처음에는 한 쌍이 아니었을 가능성이 높다.

　　화면 왼쪽에서 왈츠를 추는 세 여성은 예로부터 전해지는 '삼미신(三美神)'이다. 각각 탈리아, 아글라에아, 에우프로시네라는 이름이 있지만 르네상스 무렵에는 '사랑, 순결, 아름다움'이라는 의미로 정착했다. 이탈리아의 시에나 대성당 등에 고대에 제작된 대리석상이 남아 있는데, 라파엘로와 같은 르네상스 예술가들은 그 작품을 모범으로 삼

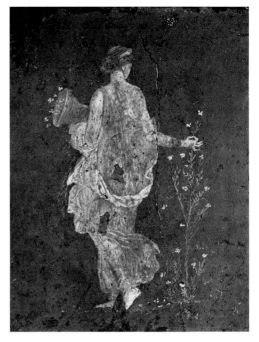

〈플로라(또는 프리마베라)〉의 프레스코, 작자 불명, 1세기 전반, 나폴리, 국립 고고학 박물관 | 폼페이와 마찬가지로 79년 베수비오 화산의 분화로 매몰된 스타비아에에서 1759년에 발굴된 프레스코의 단편. 등을 지고 꽃을 따는 우아한 포즈는 우표, 광고, 나중에는 유네스코의 포스터에까지 채택되었으며, 이 작품은 유네스코 세계유산으로 선정되기도 했다.

아 활발하게 삼미신의 모습을 그렸다. 앞에서 말한 것처럼 이 또한 르네상스 고전 부흥의 전형적인 예 가운데 하나다.

대립하는 두 개의 사랑

〈봄〉에서 화면 위쪽을 날고 있는 큐피드(아모르, 그리스 신화의 에로스)는 활시위를 힘껏 당기고 있다. 화살은 정확히 삼미신의 중앙에 있는 '순결'을 겨냥하고 있다. 즉, 사랑의 신 큐피드는 남녀 간 사랑의 성취를 바라지만, 순결의 신은 사랑의 성취를 막아야 하기에 큐피드가 방해꾼을 쏘려는 것이다. 후에 큐피드를 다루면서 다시 말하겠지만, 그가 눈을 가리고 있는 것도 맹목적인 사랑, 즉 육체적인 사랑을 의미한다.

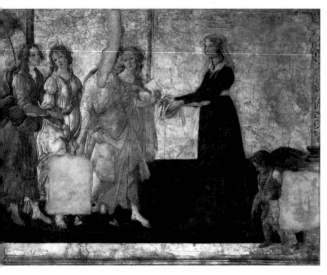

〈소녀에게 선물을 내놓는 비너스와 삼미신〉, 산드로 보티첼리, 1485년경, 파리, 루브르 미술관 | 피렌체 교외의 빌라 렘미에 그려져 있던 벽화. 상당히 훼손되었지만 1873년에 캔버스로 옮겨져 루브르에 전시되었다. 1486년 빌라의 소유자였던 토르나부오니가로 시집온 조반나 알비치 등이 오른쪽 끝에 있는 인물의 모델로 거론된다.

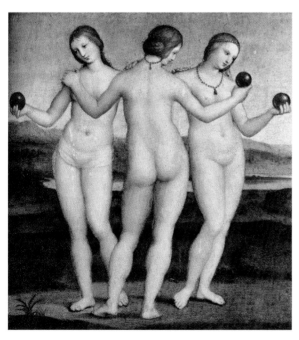

〈삼미신〉, 라파엘로 산치오, 1503~1504년, 샹티이, 콩데 미술관 | 원래는 같은 화가의 〈기사의 꿈〉(런던, 내셔널 갤러리)과 쌍을 이루는 그림이었다. '아름다움과 사랑' 대신 '지(知)와 힘'을 선택한 주인공에게 삼미신이 상을 주는 장면이다. 보티첼리의 〈봄〉에 나오는 삼미신에서 우아한 움직임이 느껴진다면, 라파엘로의 삼미신은 움직임을 억제한 정적인 질서 안에 있다. 둥그름하고 두툼한 육체는 발에 가해지는 무게까지 느끼게 한다.

〈봄이 돌아오다〉, 윌리앙 아돌프 부그로, 1886년, 오마하, 조슬린 미술관 | 어딘가 색다른 '봄'의 도상으로, 봄이 돌아온 것을 많은 천사들이 축복하고 있다. 이러한 치밀함과 관능미는 부그로가 아니고는 보여줄 수 없는 종류의 것이다.

〈파리스의 심판〉, 필리프 페로, 1869년, 개인 소장 | 19세기 후반에 프랑스에서 활동한 화가 페로의 작품. 삼미신 도상 전통을 빌려왔지만 주제는 트로이 전쟁의 발단이 된 '파리스의 심판'이며, 사과를 받아들이는 이가 비너스, 그 양옆이 헤라와 아테나다.

　　비너스는 화원의 주인에게 어울리게 위엄 있는 모습으로 중앙에 서 있다. 흥미롭게도 그녀의 머리 뒤에서 나뭇잎들이 만들어내는 원호는 성모 마리아 도상(圖像)에 자주 나오는 후광의 모양과 같다. 이미 말한 대로 르네상스란 고대의 다신교 문화를 다시 받아들여 그리스도교적 일신교의 틀 위에 겹쳐놓으려고 한 운동이었다. 즉, 이 그림의 비너스상은 태내에 예수가 있는 마리아상의 다른 모습이라고도 할 수 있다. 그러므로 비너스의 배도 임신한 것처럼 불룩하다.

　　이처럼 〈봄〉과 〈비너스의 탄생〉에 그려진 두 비너스의 차이는 크다. 두 작품을 한 주문자가 의뢰한 한 쌍의 작품이라고 생각하는 연구자들 사이에서는 나체의 비너스를 '천상의 사랑(정신적인 사랑, 신앙의 사랑)', 화원의 비너스를 '지상의 사랑(물질적인 사랑, 육체의 사랑)'이라고 하는 해석이 많은 지지를 얻고 있다(두 사랑의 대립에 대해서는 제6장,

246쪽 이하를 참조할 것).

한편 두 작품의 사이즈는 미묘하게 다르고, 〈봄〉이 패널화인 것에 비해 〈비너스의 탄생〉은 초기 캔버스화로 추측된다. 이는 한 쌍을 이루는 두 작품으로서는 기묘한 일이다. 어쨌든 두 비너스가 '천상의 사랑'과 '지상의 사랑'의 대비라는 복잡한 해석을 필요로 할 만큼 복잡한 구성 안에 놓여 있다는 사실에는 변함이 없다.

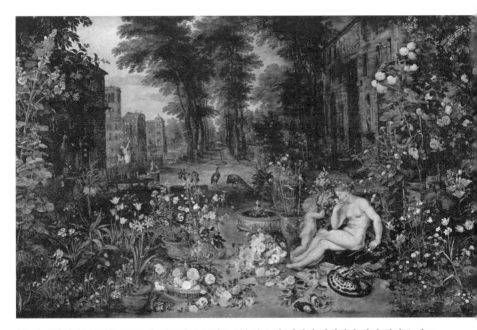

〈후각〉, 대(大) 얀 브뤼헐, 1618년, 마드리드, 프라도 미술관 | 한 여성이 화원에서 장미 향기를 맡고 있다. 이 작품은 '오감' 연작의 한 점이며, 이 여성은 '후각'의 의인상(擬人像)이다. 그러나 여성이 나체이고, 큐피드는 아니지만 옆에 한 남자아이가 있는 것으로 보아 이 여성의 도상이 비너스에서 유래했음을 알 수 있다. 장미는 비너스의 상징이기도 하다.

사랑의 알레고리

혹시 런던에 갈 일이 있다면 아뇰로 브론치노의 〈사랑의 알레고리〉를 꼭 보기 바란다. 선명한 색채나 그 깊이, 윤기 있는 피부 등에서 나는 아직 이 작품을 넘어서는 그림을 본 적이 없다. 그의 탁월한 기교는 당시에도 이미 널리 알려져 브론치노는 토스카나 대공(Archduke) 시대 메디치가에 고용된 초상화가로서 인기를 얻었다. 인체의 사실적인 표현만이 아니라 의복 자수의 실 하나하나까지 그려 넣는 엄밀한 수법은 그 후의 초상화 역사에 큰 영향을 주었다.

그러나 이 작품은 난해하기 짝이 없어 도상해석학(iconology)의 태두 파노프스키를 비롯하여 수많은 연구자가 해석을 시도해왔음에도 불구하고 여전히 새로운 설이 나오고 있는 작품인데, 그려진 당시의 일부 사람들이 이 그림을 독해할 수 있었다는 사실에는 솔직히 놀라울 따름이다.

희미하게 볼이 상기된 요염한 비너스는 그 옆의 큐피드에게 몸을 맡긴다. 손에 든 사과는 사랑의 정원인 헤스페리데스의 정원에서 금단의 열매로 여겨지는데, 이 그림에서는 비너스의 상징이 되었다.

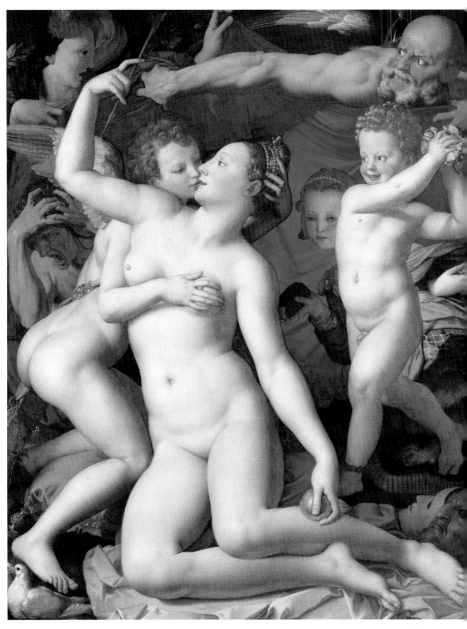

〈사랑의 알레고리〉, 아뇰로 브론치노, 1545년경, 런던, 내셔널 갤러리 ┃ 화면 오른쪽에 숨어 있는 '기만'의 소녀는 오른손과 왼손이 거꾸로 달려 있다. 뱀의 피부와 용의 꼬리, 그리핀의 발톱을 가진 이 섬뜩한 소녀의 젊음은 질투를 상징하는 노파의 늙음과 훌륭하게 대비된다.

〈사랑의 알레고리〉, 벤베누토 가로팔로, 1527~1539년, 런던, 내셔널 갤러리 ｜ 옛날부터 〈사랑의 알레고리〉라 불려왔지만 실제로는 아직 큐피드 이외의 캐릭터가 누구인지도 밝혀지지 않았다. 대중의 눈에 드러내기에는 너무 음란하다고 여겨져 오랫동안 제한된 감상자만 볼 수 있는 곳에 전시되었다.

비너스는 오른손으로 큐피드가 건넨 화살을 받아들고 있다. 그것을 일부러 큐피드의 등 뒤로 치켜든 것은 연애의 위험을 무릅쓰지 않으려는 뜻처럼 보인다. 여기서 큐피드는 티 없는 어린아이가 아니라 성적으로 어느 정도 성숙한 모습이다. 그는 비너스의 얼굴을 끌어당겨 입술을 빼앗는 사이에도 오른손으로 비너스의 가슴을 애무한다. 때로 비너스의 아들로 간주되기도 하는 큐피드와 이렇게 뒤엉켜 근친상간 같은 외설스러움을 자아낸다.

화면 오른쪽에서 사랑의 개가를 올리는 장난기 가득한 남자아이 뒤에는 '기만'이 의인화된 소녀가 숨어 있다. 그녀는 한 손으로 감미로운

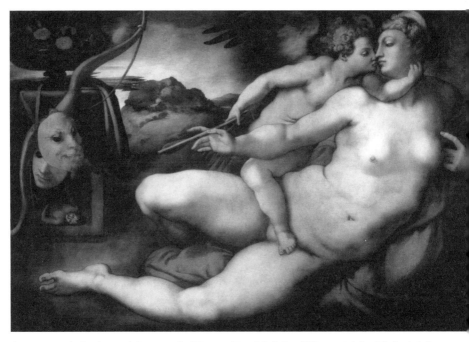

〈비너스와 큐피드〉, 야코포 다 폰토르모의 작품으로 간주, 미켈란젤로 원화, 1533년경, 피렌체, 아카데미아 미술관 | 미켈란젤로의 잃어버린 원화를 기초로 그려졌다고 여겨지며, 확실히 대예술가 미켈란젤로의 〈밤〉(피렌체, 메디치가 예배당)과 인물의 포즈나 체형이 비슷하다. 주제는 브론치노의 작품과 막상막하로 난해하지만 역시 〈사랑의 알레고리〉와 마찬가지로 육체적인 사랑의 덧없음을 보여준다고 해석된다.

벌집을 내미는 한편, 다른 손으로는 독이 있는 전갈을 쥐고 있다. 왼쪽 아래의 비둘기는 육욕을 의미하고, 오른쪽 아래의 가면은 바니타스(덧없음)를 뜻한다. 또한 왼쪽 중간에는 질투를 의미하는 늙은 여자가 고뇌로 머리를 쥐어뜯고 있다. 게다가 화면 오른쪽 위에 있는 날개와 시간의 낫을 가진 '시간의 노인'이 베일을 걷어내고 '진실'의 모습을 들춰내려고 한다. 이런 요소들은 육체적인 성애(남녀의 사랑, 지상의 사랑)는 한순간의 감미로운 관능을 가져다주지만 일시적인 것일 뿐임을 보여준다. 시간이 흐르면 젊음과 함께 남녀의 사랑도 사라지고, 남는 것은 정신적인 진정한 사랑(신앙에서의 사랑, 천상의 사랑)뿐인 것이다.

'드러누운 비너스'의 계보

고대부터 내려온 '드러누운 인체'의 예는 잠자는 큐피드나 여러 헤르마프로디토스상 등 수없이 많다. 비너스 역시 옛날부터 드러누운 포즈를 취하는 경우가 있는데, 폼페이의 〈조개껍데기의 비너스〉(38쪽) 등이 한 예다. 그러한 고대 작품을 모범으로 삼은 '드러누운 비너스'의 도상 전통은 르네상스에서 부활한 고대 도상 중에서도 아낌없이 나신을 드러내는 두드러진 관능미 때문에 인기를 끌었다. 고대 로마에서 전해지는 혼례 시(詩) 중에 '상춘(常春)의 풍경 속에서 잠자는 비너스'를 노래한 시가 있다. 이 혼례 시와의 관련성을 고려하면, 결혼을 축하하기 위해서라는 제작 동기가 있었다고도 볼 수 있다.

드러누운 비너스는 르네상스기에 확립되었고 그 후 서양미술의 중요한 도상 전통이 되었으며, 주로 베네치아에서 유행했다. 그 배경에는 교황청에서 지리적으로도 정치적으로도 거리가 멀어 성도덕에 그만큼 엄격하지 않았던 점, 그리고 국제적인 무역항 베네치아가 성 산업의 중심지가 되었던 것과도 무관하지 않을 것이다. 당시에는 아직 누드모델을 해줄 여성이 거의 없었을 것이기 때문이다.

우리는 베네치아파의 드러누운 비너스 도상의 형성을 상당히 정확하게 거슬러 올라갈 수 있다. 최초 시기의 예로서 조르조네의 작품이

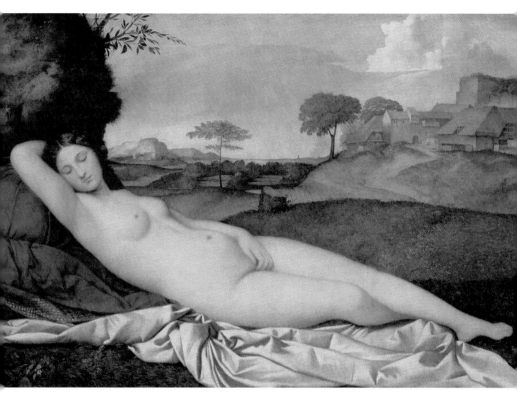

〈잠자는 비너스(드레스덴의 비너스)〉, 조르조네(티치아노), 1510년, 드레스덴 미술관 | 이 비너스는 다른 비너스들처럼 도발적인 시선을 던지는 대신 무방비한 모습으로 자고 있다. 인체 세부의 세세한 굴곡은 생략되고 머리나 가슴도 단순하게 둥근 형태로 환원된 것으로 보아, 실재하는 모델을 충실하게 스케치한 것이 아니라 이상화된 인체를 그렸다고 여겨진다.

있는데 제작 동기는 분명하지 않고 심지어 이 여성이 비너스라는 확실한 증거도 없다. 그러나 여성의 발밑에는 일찍부터 비너스와 종종 함께 그려지던 큐피드가 있었다는 것이 엑스레이 조사로 밝혀졌다. 그러나 이 작품이 언제, 누구의 손에 의해 그려졌는지, 그리고 또 언제 누가 덧칠해 감추었는지는 아직도 수수께끼다. 왜냐하면 이 작품을 제작하는 도중에 조르조네가 필시 페스트로 요절했을 것이고, 티치아노가 이어받아 완성시켰으며 게다가 후세에 가필된 것도 확인되었기 때

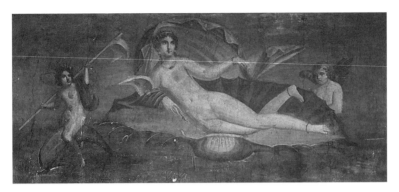

〈조개껍데기의 비너스〉, 작자 미상, 1세기, 폼페이, 〈비너스의 집〉의 벽화 | 바다에서 탄생한 비너스가 조개껍데기 위에 있는 것은 고대부터 전해 내려온 일종의 약속이다. 고대 드러누운 나체 여자상의 예로서도 귀중하다.

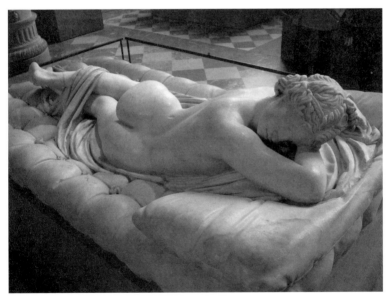

〈헤르마프로디토스〉, 작자 미상, 기원전 2세기경의 원작 조각에 기초한 2세기의 모각, 파리, 루브르 미술관 | '헤르마프로디토스'라는 이름은 헤르메스와 아프로디테라는 남녀 신의 이름의 합성어이다. 헤르마프로디토스는 양성구유의 몸으로, 유방도 음경도 다 갖고 있다. 17세기부터 출토된 같은 모양의 모각 작품이 루브르 미술관을 비롯한 여러 곳에 소장되어 있다.

문이다. 비너스임을 알 수 있는 요소(예를 들면 큐피드)가 무슨 이유로 지워진 것일까, 아니면 원래 비너스가 아니었던 것일까? 아무튼 이 작품은 오랫동안 폐쇄적인 컬렉션 안에 전시되어 많은 사람들의 눈에 띄기 힘들었고 그 영향은 제한적인 데 그쳤다.

드러누운 두 비너스

한편 조르조네 이후 티치아노가 그린 〈우르비노의 비너스〉(40쪽)는 조르조네를 대신하여 비너스의 계보를 새로 썼을 뿐만 아니라 그후 '드러누운 나체의 여자' 계보의 기점이 되었다. 목 아래의 포즈는 조르조네의 작품과 완전히 일치하기 때문에 티치아노가 그 원형을 선배의 작품에서 취했음이 분명하다. 하지만 둘의 차이 또한 크다. 〈우르비노의 비너스〉의 모델은 비너스의 어트리뷰트*인 장미를 손에 들고 자신이 비너스임을 선언하고 있지만, 그 표정이 특징적이고 방의 세부 묘사 등도 구체적이어서 특정한 실제 인물을 모델로 했다는 것을 엿볼 수 있다. 그녀는 침대에 드러누워 확실히 관찰자 쪽을 응시한다. 한편 원시적인 풍경 속에서 자고 있는 조르조네의 나체 여성은 형태가 단순화되었다는 점 하나만으로도 실제 모델을 써서 사실적으로 그렸다고 보기는 힘들다.

그렇다면 다음 질문은 〈우르비노의 비너스〉의 모델은 누구일까 하는 점인데, 이 작품의 주문자는 나중에 우르비노 공작이 되는 귀도발도 델라 로베레라는 인물이다. 그는 1538년에 쓴 편지에서 이 작품에 대해 언급했다. 만약 이 작품이 앞에서 말한 '결혼을 축하하기 위한 드러누운 비너스'라면 편지 이전에 이

* Attribute: 인물을 특정하기 위한 기호적 요소.

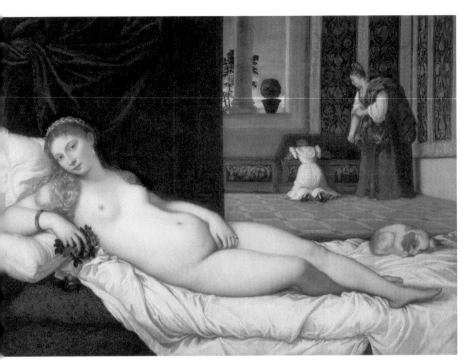

〈우르비노의 비너스〉, 티치아노 베첼리오, 1538년 이전, 피렌체, 우피치 미술관 | 정사 때는 칸막이가 되는 커튼(또는 칸막이 널)이 화면을 중앙에서 수직으로 양분하여 보는 이의 시선을 바로 그 아래의 음부로 이끈다. 드러누운 여성은 짙게 화장을 했고 머리도 단단히 묶었지만 풍성한 금발은 중간쯤에서 많이 흐트러져 있고 볼도 붉게 상기되어 있다. 티치아노는 또 상체를 약간 일으키고 몸을 뒤로 많이 젖히게 한, 더욱 관능적인 자세를 취한 나체 여성상의 원형도 제시하였는데 이는 고대의 〈잠든 아리아드네〉(42쪽)의 포즈를 그대로 이용한 것이다.

루어진 혼례, 즉 귀도발도 본인이 1534년에 줄리아 바라노와 결혼했다는 사실을 편지에서 언급했을 것이다. 그러나 결혼 당시 줄리아는 아직 열 살짜리 소녀에 지나지 않았다. 그 때문에 이 작품을 남편이 어린 아내에게 에로틱한 교육을 하기 위해 선물한 그림이라고 보는 연구자도 있다. 다시 말해 일종의 성적 흥분제로서의 기능이었다는 주장인데, 만약 그게 사실이라면 이 작품은 버젓한 포르노그래피로 그려졌다는 이야기가 된다(제5장 참조). 미술의 역사에서 폼페이의 욕실이나

〈바카날레〉, 티치아노 베첼리오, 1523~1524년, 마드리드, 프라도 미술관 | 안드로스 섬의 바쿠스(디오니소스) 축제 모습이다. 술과 수확의 신에게 어울리게 여기저기에 만취한 남녀가 보인다. 화면 오른쪽 밑에 드러누운 나체 여성은 고대의 〈잠든 아리아드네〉와 포즈가 흡사하고 역시 그 뛰어난 관능미로 인해 후세에 많은 추종자를 낳았다.

부부의 침실에 그려진 벽화 같은 종류의 그림을 찾기는 어렵지 않다. 하지만 엄격한 성도덕 아래에 있었던 중세에는 완전히 모습을 감추었다. 바꿔 말하면 '드러누운 비너스'는 결혼을 축하하는 전통으로서 비너스가 부활한 것임과 동시에, 고대 포르노그래피의 부활이기도 했던 것이다.

결국 〈우르비노의 비너스〉의 모델이 누구인지는 여전히 분명하지 않다. 아내라고 하기에는 너무 어리고 친족이나 정부(情婦) 등 그 밖의 여러 설도 확정적인 것이 아니다. 화면 중경에 있는 두 시녀의 존재나 칸막이만으로 가려진 침실의 구조 등은 당시 베네치아의 홍등가를 떠올리게 한다는 점에서 이 모델을 고급 창부(코르티잔)라고 추측하는 견

해도 있다. 앞에서 말했듯 누드모델이 흔치 않았던 점이나 당시 베네치아 일대가 성 산업의 도시였던 상황을 생각하면 그렇게 보는 것이 이치에 맞다. 이 여성의 요염한 표정이나 몸매, 풍성한 금발이나 진주 장식물은 당시의 고급 창부에게 요구되는 조건이었고, 이를 모두 충족하고 있다는 것도 분명하다.

이 작품과 작가 티치아노를 기점으로 그 후의 서양미술에서 나타나는 드러누운 나체 여성상이 단기간에 형성되었다. 먼 훗날 마네가 이와 아주 흡사한 구도로 〈올랭피아〉(44쪽)를 그린 데에서도 드러누운 나체 여성상의 영향이 아주 크다는 것을 잘 알 수 있다. 포즈나 발밑 애완동물의 위치, 그리고 화면을 좌우로 가르는 배경이 정확히 여성의 음부 바로 위에 있다는 점 등을 보면 마네가 〈우르비노의 비너스〉를 착상의 근본으로 삼았음이 분명하다. 당시의 살롱에서는 〈올랭피아〉가 부도덕하게 여겨져 추문이 일었다. 지나치게 어린 누드모델, 유곽을 떠올리게 하는 요소들이 문제가 되었기 때문인데, 올림포스 산에서 유래한 이름인 '올랭피아'는 확실히 당시의 창부에게 흔한 기명(妓名)이기도 했다.

〈잠든 아리아드네〉, 작자 미상, 기원전 2세기 전반의 원작인 그리스의 조각을 기초로 한 1세기 로마의 모각, 바티칸 미술관 | 오랫동안 〈잠자는 클레오파트라〉라는 이름으로 널리 오해되어 알려진 작품이다. 이 모각을 기초로 하여 많은 모각 작품이 생산되었다.

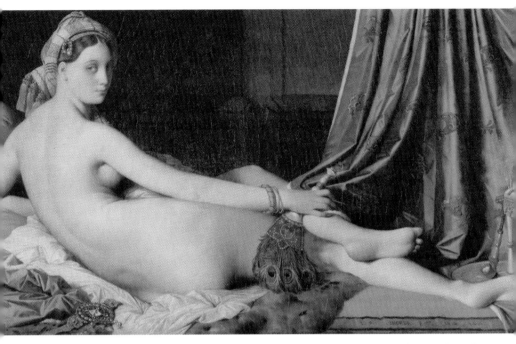

〈그랑드 오달리스크〉, 장 오귀스트 도미니크 앵그르, 1814년, 파리, 루브르 미술관 | '척추 뼈가 세 개 더 많다'는 혹평을 받은 것으로도 유명한 작품. 앵그르는 신고전주의의 대표자지만 인체의 해부학적 정확함을 추구하기보다는 여성의 나체를 우아하고 관능적으로 그려내고자 했다.

〈비너스와 양치기〉, 니콜라 푸생, 1620년대 후반, 드레스 덴미술관 | 조르조네나 티치아노 이후 약 1세기가 지난 후, 드러누운 비너스상은 서양미술에 정착되었다. 정신 없이 자고 있는 비너스가 무방비한 나신을 드러내고 있어 더욱 에로틱한 주제가 되었다.

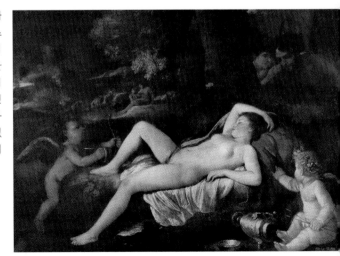

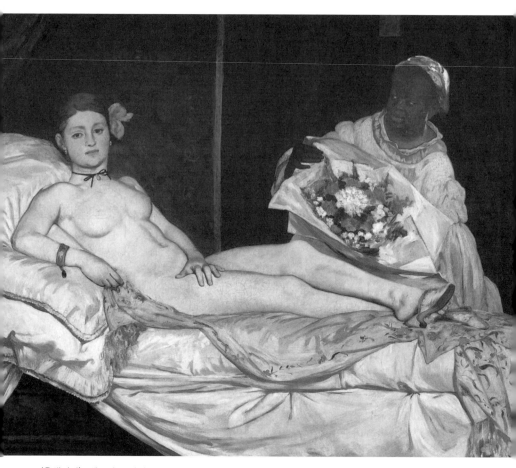

〈올랭피아〉, 에두아르 마네, 1863년, 파리, 오르세 미술관 | '인상파 이전의 인상파' 마네답게 인체에는 거의 음영을 넣지 않고 종래와 같이 입체감을 살리는 방식도 채택하지 않았다. 티치아노의 〈우르비노의 비너스〉에서 충성의 상징으로 등장했던 개도 여기서는 육욕을 의미하는 고양이로 바뀌었다.

〈검은 소파 위의 여인〉, 장 자크 에네르, 1865년, 뮐루즈 미술관 | 검은 소파를 배경으로 함
으로써 하얀 피부를 두드러지게 했다. 장 자크 에네르는 로마상(賞)을 비롯하여 여러 상을
수상했고 제자도 많이 거느렸다. 기사 작위를 받기도 했던 에네르는 우아한 나체의 여성이
드러누운 모습을 특기로 하여 많은 작품을 남겼다.

〈오달리스크〉, 쥘 조제프 르페브르, 1874년, 시카고 아트 인스티튜트 | 오리엔탈리즘(동방에
대한 동경)의 연장선상에서 오달리스크는 인기 있는 주제였다(제5장 191쪽 이하 참조). 등
을 지고 목덜미를 보여주는 등 인물의 포즈에 공을 들였다.

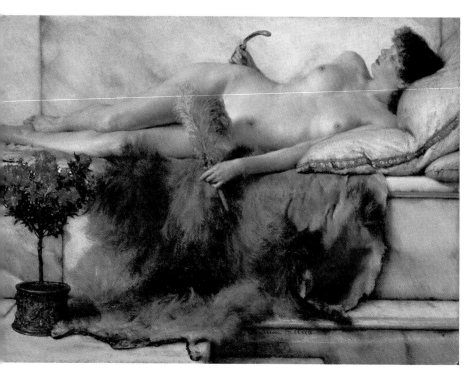

〈테피다리움에서〉, 로렌스 앨마 태디마, 1881년, 포트선라이트(영국), 레이디 레버 아트 갤러리 | 테피다리움은 로마 목욕탕의 미지근한 온욕실을 말한다. 오른손에는 올리브유를 피부에 바른 후 긁어내는 데 사용하는 도구인 스트리질을 들고 있다. 어느 비누 회사가 선전용으로 이 작품을 구입했으나, 고객이 외설적이라 느낄 것을 우려해 결국 한 번도 광고에 쓰지 않았다.

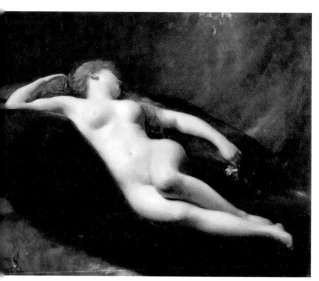

〈다나에〉, 카롤뤼스 뒤랑, 1900년 경, 보르도 미술관 | 주제는 다나에인데(제2장 '제우스의 정부들' 참조) 황금 비가 화면 위쪽에 아주 조금 그려져 있다. 비스듬히 안쪽으로 향하는 구도가 새롭다. 뒤랑(본명은 샤를 오귀스트 에밀 뒤랑)은 19세기 후반에 활약한 프랑스의 화가로, 파리에 유학한 후지시마 다케지(藤島武二, 1867~1943) 등 일본인 화가들의 지도자로도 알려졌고 일본에 나체 여성상이 도입되는 데 큰 역할을 했다.

비너스와 아도니스

장미를 물들이는 피

　사랑과 아름다움의 여신은 당연히 연애에 대해서는 무적이지만 그런 그녀도 뜻대로 안 될 때가 있다. 바로 절세의 미소년 아도니스와의 이야기다.

　이 세상에서 가장 아름다운 여신이 모처럼 자신에게 반했다는데도 아직 어린 아도니스는 친구들과 사냥 가는 것을 더 좋아한다. 위험을 직감한 비너스는 그를 만류하지만 그래도 아도니스는 사냥을 가버린다. 예감대로 그는 멧돼지에게 배를 받혀 목숨을 잃는다. 그 소식을 들은 비너스는 서둘러 사랑하는 아도니스에게 갔지만 그의 몸은 이미 싸늘해지고 있었다. 비탄에 잠긴 여신은 기도를 했고, 아도니스의 시체에서는 아네모네 꽃이 피었다.

　이 비련의 이야기는 그림 제재로 인기가 높았다. 대부분은 '뒤따라가 매달리는 미의 여신을 뿌리치는 매정한 남자'라는 구도를 취하지만(제2장 '아모르와 프시케' 참조), 사이좋은 연인 관계로 그리는 그림도 많다. 그중에서 슈프랑거의 작품(49쪽)에서는 아도니스가 젊은이가 아니라 이미 좀 더 성숙한 남성으로 그려졌으며, 상당히 성적인 분위기를 풍긴다.

　한편 세바스티아노 델 피옴보가 그린 작품(50쪽)에서의 아도니스

〈잠에서 깨어난 아도니스〉, 존 윌리엄 워터하우스, 1899년, 개인 소장 | 화면 가득 흐드러지게 피어 있는 아네모네 꽃이 아도니스의 죽음을 말해준다.

는 이미 숨이 끊어진 상태다. 그의 시체는 왼쪽 끝에 그려지고 화제의 중심은 오히려 자신의 발을 안고 있는 비너스로 옮겨졌다. 이는 정신없이 맨발로 달려온 비너스가 장미 가시를 밟았다는 이설에 기초한 것이다. 거기에서 뚝뚝 떨어진 피가 그때까지 흰 장미밖에 없었던 장미꽃을 붉게 물들였다고 여겨진다. 장미꽃이 왜 붉은가, 그리고 왜 하얀 장미와 붉은 장미가 있는가 하는 소박한 의문에 대한 대답을 준비하는 신화의 설명 기능을 보여준 한 예다.

아주 흥미롭게도 그리스도교 문화에서도 매우 비슷한 구조를 찾아볼 수 있다. 예수의 피에 의한 속죄를 예고하는 장미에는 원죄를 범하는 순간에 가시가 생겼다고 한다. 이것도 왜 아름다운 장미에 가시가 있는가 하는 의문에 대한 설명이 된다.

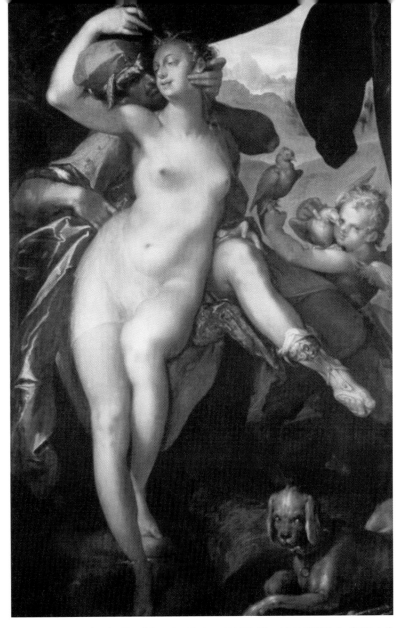

〈비너스와 아도니스〉, 바르톨로메우스 슈프랑거, 1597년경, 빈, 미술사 박물관 | 키프로스의 왕자에 걸맞게 아도니스의 피부색이나 의상을 중동계의 남성으로 그리려고 고심한 흔적이 엿보인다. 한 쌍의 남녀와 함께 그려지는 개는 보통 '충실한 사랑'을 의미하지만, 여기서는 개의 또 다른 의미인 '육욕'이라고 해석하는 것이 좋을 듯하다(제5장 '정욕의 상징과 알레고리' 참조).

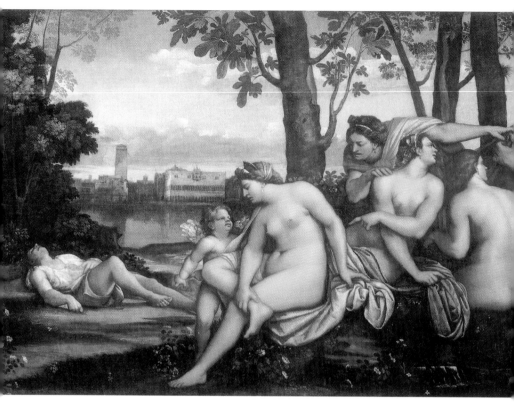

〈아도니스의 죽음〉, 세바스티아노 델 피옴보, 1511~1512년,
피렌체, 우피치 미술관 | 본명은 세바스티아노 루치아니. 젊
은 나이에 사회적으로도 출세해 46세쯤에 로마교황의 피옴
바토레(Piombatore: 납 인장국 감독)가 되었기 때문에 '피
옴보(납)'라는 별명이 붙었다. 꽤 성공한 화가였으나 그 이
후 거의 그림을 그리지 않았다. 화면 안쪽에 베네치아의 두
칼레 궁전이 보인다.

〈아도니스의 죽음〉, 확대도 | 비너
스의 발바닥에서 뚝뚝 떨어지는 피
가 하얀 장미를 반쯤 붉게 물들였
다. 캔버스 천의 올 사이까지 또렷
이 보인다.

신들의 죽음

아도니스의 부모가 인간이기 때문에 당연히 아도니스도 불사의 존재가 아니다. 여러 아도니스 이야기 중 가장 신뢰도 높은 판본에서 그의 아버지는 키프로스 섬의 왕이고, 딸과의 사이에서 생긴 아이가 아도니스다. 근친상간을 부끄럽게 여긴 아도니스의 어머니(또는 누나)도 수목으로 변신해버린다. 이 이설에서 먼저 주목할 것은 그가 키프로스 출신이라는 점이다. 그리스권에서 볼 때 동쪽에 위치하는 키프로스 섬 출신이란 곧 그의 캐릭터가 동방에서 유래했다는 것을 의미한다.

실제로 아도니스의 원형은 옛날부터 유대민족과 적대하던 가나안인의 남성 주신 바알이고, 이는 셈계 옛 민족의 남성 주신인 탐무즈에 해당하며, 그 기원을 더 거슬러 올라가면 가장 오래된 문자 문명을 구축한 수메르인의 남성 주신 두무지까지 더듬어 갈 수 있다. 그리고 아도니스는 셈계 어족에서 '주(主)'를 의미하는 '아도나이'를 이름의 기원으로 한다는 설이 거의 확실하다. 아울러 아네모네가 아도니스의 화신으로 여겨진 것은 탐무즈 숭배가 남아 있는 레바논 지방에 실제로 아네모네가 많이 피는 탓이라고 보는 설도 있다. 다시 말해, 아도니스는 메소포타미아 지역에 태곳적부터 전해지는 남성 주신 계보의 잔상에 지나지 않는다는 것이다. 이것이 그리스 문화에 유입된 이래 주신 제우스에게 그 속성을 넘겨주는 형태가 되었고, 아도니스는 그저 보잘것없이 예쁘장하기만 한 남자로 되어버렸다.

당연히 그런 남성 주신들에게는 파트너가 되는 여성 주신이 있다. 바알에게는 여동생 아나트 또는 아스타르테, 탐무즈에게는 이슈타르, 그리고 두무지에게는 이난나가 있다. 아도니스가 근친상간으로 생겨난 아이라는 설정은 바알과 아나트라는 오누이 사이의 결혼 등 근친

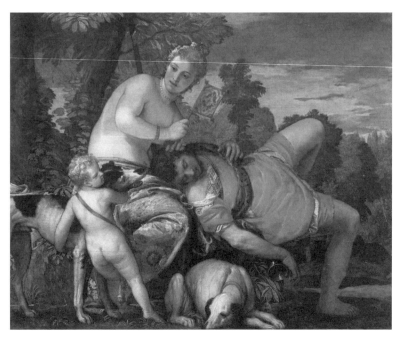

〈비너스와 아도니스〉, 파올로 베로네세, 1580~1582년경, 마드리드, 프라도 미술관 | 잠든 아도니스를 무릎에 올린 비너스는 그의 머리카락을 쓰다듬으며 깃발 모양의 부채로 다정하게 부처주고 있다. 잠에서 깨면 사냥을 하러 가버릴 것을 알기 때문에 사냥개가 주인을 깨우려는 것을 큐피드가 막고 있다. 원래는 같은 화가의 〈케팔루스와 프로크리스(Cephalus and Procris)〉(스트라스부르 미술관)와 한 쌍을 이루었던 작품이다.

상간 관계를 반영한 것인지도 모른다.

　이러한 여신들 역시 많든 적든 간에 아프로디테(비너스)의 원형이 되었다고 해도 좋을 것이다. 중요한 것은 이난나나 이슈타르가 미의 여신일 뿐 아니라 풍요의 여신이기도 하다는 점이다. 곡물 등이 싹트기 위해서는 희생이 되는 '죽음'이 불가결하다는 발상은 고대 이전부터 있었다. 그러므로 풍요의 여신과 남신의 죽음이 쌍으로 다루어진다고 본다.

관능적인
신화의 세계

큐피드
우리의 고민거리

〈젖은 큐피드〉, 윌리앙 아돌프 부그로, 1891년, 개인 소장

사랑이 식으면 '왜 그런 사람을 좋아하게 되었을까' 하고 이상히 여기게 되는 법이다. 한창 열을 올리고 있을 때는 분별력을 잃는다. 태곳적부터 인류는 이 부조리함에 시달려왔다. 그야말로 사랑은 눈을 멀게 하는 것이다. 이 말을 그대로 그림으로 옮겨놓은 것 같은 도상이 '맹목의 큐피드'다. 큐피드가 눈가리개를 한 채 겨냥도 하지 않고 화살을 쏜다. 즉, 신기한 사랑의 시작은 사랑의 신 큐피드가 멋대로 된 방향으로 쏜 화살에 우연히 맞았을 뿐인 것이다.

보티첼리의 〈봄〉(26쪽) 화면 위쪽을 날던 큐피드가 눈가리

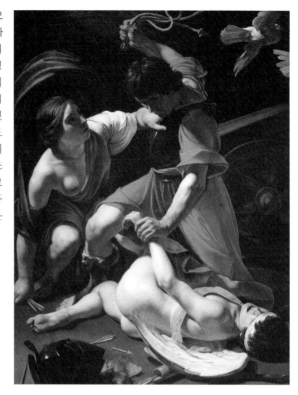

〈아모르의 징벌〉, 바르톨로메오 만프레디, 1605~1610년, 시카고, 아트 인스티튜트 | 위로부터의 강한 빛으로 만들어지는 명암의 선명한 대비가 인상적이다. 큐피드가 요염하게 몸을 비비 꼬고 있는데, 화면 하부를 옆으로 똑바로 관통하는 큐피드의 몸이 만들어내는 구도가 대담하다. 만프레디는 카라바조의 작품을 모방해서 그림을 그려 판매했던 화가여서 이 작품에도 카라바조로부터 물려받은 혁신성이 많이 보인다.

개를 하고 있었던 것은 이러한 이유다. 그러나 장난이 너무 심해서 비너스에게 활과 화살을 빼앗기거나 벌을 받는 큐피드 도상도 있다. 만프레디의 〈아모르의 징벌〉에서 큐피드(아모르)는 마르스에게 엉덩이를 심하게 맞고 있다(큐피드를 비너스와 마르스 사이에서 생겨난 아이라고 보는 견해도 있다). '맹목적인 사랑'을 벌한다는 '큐피드의 교육'이라는 이 주제에는 육체적인 사랑의 부정과 정신적인 사랑, 즉 신에 대한 신앙을 칭송한다는 숨은 의미가 들어 있다.

그건 그렇다 치더라도 큐피드만큼 그 역할과 중요성이 변해버린 신도 드물다. '큐피드(Cupid)'라는 명칭이 일반적이지만, 이는 로마의 신 '쿠피도(Cupido)'의 영어식 이름이다. 그의 다른 이름은 '아모르'이

고, 이는 지금도 이탈리아어로 '사랑'을 의미한다. 그리고 그리스 신화에서 그에 해당하는 신은 '에로스'다.

'에로티즘'이라는 용어의 유래이기도 해서 음탕한 신을 상상할지도 모르지만, 실제로 에로스는 우주 탄생에도 등장하는 중요한 신이다. 한 이설에 따르면, 혼돈에서 생겨난 다양한 것들을 에로스가 짝지어 모든 '원료'를 차례로 탄생시킨다. 태곳적부터 수컷과 암컷이 서로 사랑하여 비로소 생명이 탄생한다는 원리는 널리 받아들여졌기 때문에 우주의 시작에도 사랑(에로스)의 개입이 필요하다는 생각으로 이어졌던 것이다.

그런데 '남녀의 연애를 지배하는', 이해하기 쉬운 아프로디테(비너스)의 중요성이 커짐에 따라 에로스는 점차 그 추상적인 속성을 잃고 미의 신의 종속적인 입장에 머물게 된다. 에우리피데스나 헤시오도스는 에로스를 명확히 아프로디테를 '따라다니는 자'로 그리고 있고, 시인 시모니데스 같은 이는 둘을 모자 관계로 보았다. 결국 기원전 5~6세기경부터 에로스에게는 여신의 아이, 또는 기껏해야 그 조수라는 역할밖에 주어지지 않게 되었다.

그때까지 주로 청년의 모습으로 그려졌던 에로스는 점차 어려지기 시작하다가 마지막에는 거의 어린아이나 다름없는 모습으로 바뀌어버린다. 티 없이 맑은 응석꾸러기에다 생각도 없는 유아가 된 에로스. 이러한 변화는, 처음에는 청년의 모습으로 그려졌으나 역시 유아가 되어버리는 그리스도교의 '천사'와 무척 비슷하다. 덧붙이자면 천사에게는 처음에 날개 같은 게 없었지만 머지않아 등에 날개를 단 모습으로 정착한 것은 큐피드나 헤르메스, 파에톤 등 날개를 가진 다신교의 신들 이미지에서 영향을 받은 것이다.

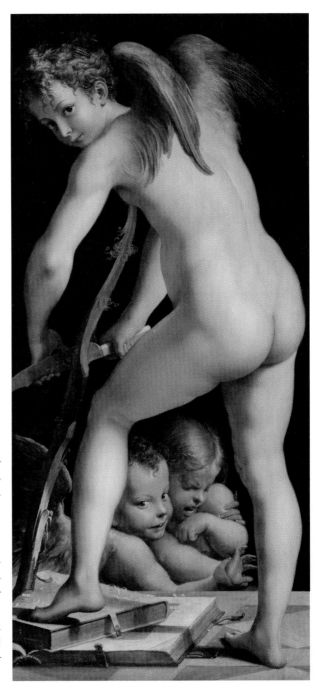

〈활을 깎는 아모르〉, 파르
미자니노, 1533~1534년,
빈, 미술사 박물관 | 아모
르의 팔뚝은 너무 길고 머
리가 붙어 있는 모습도 이
상하다. 허리도 다른 부위
에 비하면 너무 두툼하다.
하지만 이런 것들은 대표
적인 매너리즘 화가인 파
르미자니노에게 큰 의미
가 없다. 그는 해부학적인
정확함보다는 우아함이
중시되어야 한다고 생각
했다.

그림 속에도 천사의 이런 다양한 모습이 그대로 나타난다. 파르미자니노의 〈활을 깎는 아모르〉(57쪽)에서 등을 보이고 있는 아모르는 장난기 어린 웃음을 띠면서도 총명해 보인다. 다소 양성구유적인 그의 몸매는 유아라기보다는 소년이라고 해도 좋을 정도다. 한편 화면 아래쪽에 귀엽게 얼굴을 보이고 있는 두 아모르의 표정이나 몸짓은 한결같이 순수한 그들의 유아적인 특성을 보여준다. 또한 버릇없게도 아모르는 책을 짓밟고 있는데, 이 행위는 사랑이 이성보다 나음을 의미한다.

〈큐피드〉, 에티엔 모리스 팔코네, 1757년, 파리, 루브르 미술관 | 팔코네는 러시아의 예카테리나 2세에게 초대되는 등 오랫동안 제일선에서 활약했다. 만년에 병으로 쓰러지고 난 후에는 제작을 일절 그만두고 『조각에 관한 고찰』을 쓰는 등 집필에 전념했다.

경고하는 큐피드

원기둥 위에 앉은 큐피드가 입에 손가락을 대고 미소 짓고 있는 조각상이 있다. '쉿, 조용히!' 하는 몸짓의 큐피드가 무척 귀엽다. 팔코네는 이 조각상을 특기로 하는 조각가여서 루브르 미술관뿐만 아니라 암스테르담 국립 미술관이나 에르미타주 미술관 소장 작품 등 똑같은 작품을 여러 점 남겼다.

큐피드가 '조용히!' 하는 몸짓을 하는 것은 어떤 상황에서일까? 쉽게 상상할 수 있겠지만, 무엇보다 '공공연히 할 수 없는 연애' 장면에서 등장한다. 사랑의 신 큐피드는 모든 사람의 온갖 연애를 다 알고 있다. 그 중에는 감춰두고 싶은 사랑도 있을 것이다. 그 때문에 정부(情婦)와의 밀회나 불륜 관계

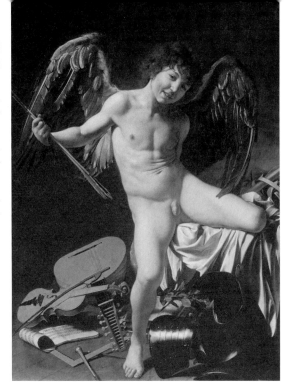

〈승리의 아모르〉, 미켈란젤로 메리지 다 카라바조, 1601~1602년경, 베를린, 국립 미술관 | 동성애자였던 카라바조가 이 소년을 그리는 방법에 그의 성적 지향이 잘 드러난다. 악기 등의 문화적인 것을 짓밟고 웃는 아모르는 지고의 사랑이 인간세계의 속된 쾌락보다 나음을 의미한다. 만프레디가 그려했던 것처럼(55쪽) 바로크 회화의 혁신자 카라바조의 추종자가 많았으며, 그들을 일컬어 '카라바제스키'라 부르기도 했다.

같은 장면에서 자주 이 조각상이 화면에 그대로 그려지게 되었다.

큐피드만이 아니라 입에 손가락을 대는 도상 자체는 고대부터 존재했는데 17세기에 들어서자 큐피드가 늘 그 주역을 하게 되었다. 그런 도상들 대부분은 우의도상집(Emblemata)에 붙은 도판에서 확인할 수 있는데, 예컨대 '침묵을 이기는 우정은 없다'나 '입은 재난의 원천'이라는 격언의 삽화로 그려졌다. 그것들이 의미하는 바는 명확한데, 즉 '자신이나 친구의 비밀은 지켜주자'라는 처세훈인 것이다. 이제 다시 팔코네의 큐피드를 보면 그 귀여운 미소도 곧바로 심술궂은 표정으로 보이기도 한다.

로코코의 대표적 화가 프라고나르의 〈그네〉(61쪽)는 잘 알려져 있지만 진짜 의미를 아는 사람은 많지 않다. 얼핏 보면 귀여운 여성이 그

『우화』의 삽화, 장 드 라퐁텐, 1839년 파리판(版), 암스테르담 대학 도서관 | 팔코네의 큐피드상은 수많은 작품에 인용되었다. 라퐁텐의 베스트셀러 『우화』에 그린 삽화이다. 큐피드상 덕분에 묘사된 두 사람의 관계 또한 쉽게 추측할 수 있다.

저 천진난만하게 놀고 있는 태평한 광경으로 여겨지지만 우리에게 그 의미는 명백하다. 전해지는 이야기 중 하나에 따르면 이 그림의 주문자인 남작은 정부인 여성을 그리라고 하면서 "주교가 밀어주는 그네를 타는 장면을 그려주었으면 한다. 그리고 그녀의 귀여운 발이 보이는 곳에 내 모습도 그려 넣어 달라"라고 지시했다고 한다. 만약 그대로라면 발밑에서 마치 치마 속을 훔쳐보는 듯한 위치에 있는 남성이 남작이고 여성은 그의 정부라는 이야기가 된다.

한편 그림에서 주교는 평범한 노인으로 바뀌었다. 정부가 높이 차올린 샌들은 왼쪽 끝에 있는 큐피드상을 맞힐 것만 같다. 팔코네가 만든 큐피드상에 의해 그림 속 남녀가 역시 입막음되지 않으면 안 되는 관계임이 여기에 암시되어 있다. 모델이 남작과 그의 정부라는 정황을 설사 모른다고 해도, 그리고 언뜻 보기만 해서는 심상치 않은 분위기가 전혀 전해지지 않는다고 해도, 사랑의 신의 이 몸짓 하나로 화가는 모든 것을 알려주고 있다.

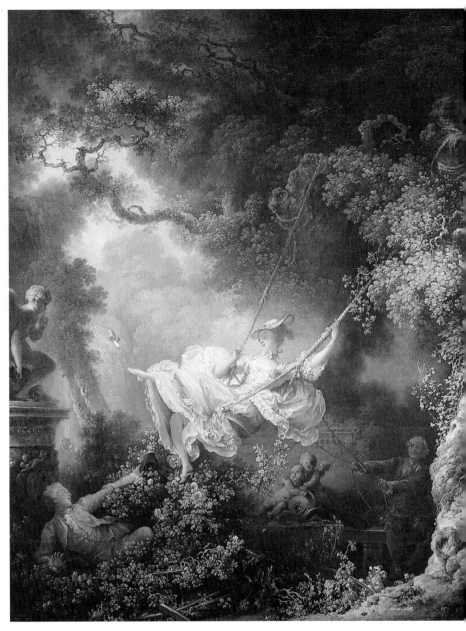

〈그네〉, 장 오노레 프라고나르, 1768년경, 런던, 월리스 컬렉션 | 밝게 비쳐진 여성과 화면의 대부분을 차지하는 주변 나무들의 짙은 초록색의 대비가 선명하다. 이 작품은 처음에 두아엥(Doyen)이라는 다른 화가에게 주문한 것인데, 그가 포기하면서 프라고나르를 소개해주었다.

제우스의 정부(情婦)들

그리스 신들의 지도자는 제우스다. 로마 신화에서는 유피테르에 해당하고 그 영어식 이름인 주피터는 일본에서도 구스타브 홀스트의 〈행성 모음곡〉의 '주피터(목성)' 등으로 친숙하다. 제우스는 위엄이 있으며 힘도 강하다. 그가 무기로 삼는 번개를 번쩍 쳐들면 어떤 전투에서든 이길 수 있었다. 온갖 도전을 물리치고, 그를 거스르는 자는 용서하지 않는다. 별로 알려져 있지 않지만 인류에게 노아의 홍수와 똑같은 엄벌을 내린 적도 있다. 하지만 성도덕에 관해서만은 아주 칠칠치 못한 남자다.

일단 그에게는 본처인 헤라(유노)가 있다. 헤라는 원래 제우스의 누나인데, 태곳적에는 근친혼이 드물지 않았고 특히 왕족 등 지위가 높은 계층에서는 아주 흔한 일이어서 그다지 이상한 일이 아니다. 하지만 본처라는 호칭에서 알 수 있듯이 제우스에게는 정부들이 따로 있었으며, 게다가 '한 번뿐인 관계'를 맺은 여자들이 많다. 제우스가 아이를 낳게 한 여자 중에는 자신의 누나 데메테르도 있다.

그는 여신만이 아니라 인간 여성에게도 손을 뻗친다. 신화에는 하나의 법칙이 있는데, 신들 사이에 생긴 아이는 역시 신이 되어 불사의 능력을 지닌다는 것이다. 예를 들어 모두를 압도하는 다재다능함을 자

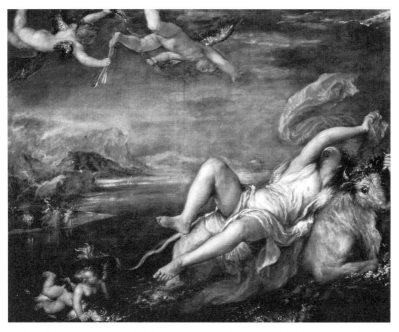

〈에우로페의 납치〉, 티치아노 베첼리오, 1559~1562년, 보스턴, 이사벨라 스튜어트 가드너 미술관 | 황소에게 끌려가는 에우로페의 왼쪽 뒤에 그녀의 시녀들이 조그맣게 그려져 있다. 티치아노 만년에 나타나는 거친 터치가 속도감 넘치는 주제와 잘 어울린다.

랑하는 태양신 아폴론은 제우스와 여신 레토 사이에서 태어났고, 무력과 지력을 겸비한 아테나는 제우스와 '사려의 신' 메티스의 아이다. 한편, 신과 인간 사이에 생긴 아이는 기본적으로 죽을 운명에 놓인다. 그러나 그들은 예외 없이 선천적으로 초인적인 뛰어난 능력을 부여받는데, 예컨대 그리스 신화에서 대표적인 두 영웅인 헤라클레스와 페르세우스는 모두 제우스가 인간 여성에게 낳은 아이들이다.

다소 우스꽝스럽게 생각되는 것이 제우스가 여성에게 접근할 때 임시변통하는 방법이다. 올림포스의 주신 제우스도 여성에게 구애할 때만은 철저하게 위엄이 없다. 그때 제우스는 다른 것으로 모습을 바

꿀 수 있는 변신 능력이 최대한 발휘된다.

제우스는 황소로 변신하여 왕녀 에우로페에게 접근하고, 그 사실을 모르는 에우로페가 등에 탄 순간 전속력으로 달려 납치한다. 비슷한 경우로 백조가 되어 레다와 몸을 섞은 일도 있다. 대체로 이 일화의 근저에는 확실히 수간(獸姦)의 이미지가 생생한데, 그 노골적인 에로티즘에도 불구하고 르네상스 시대 그리스도교 세계에서 인기를 자랑하는 주제가 되었다.

잃어버린 미켈란젤로의 작품에 기초해 모사한 〈레다와 백조〉가 그한 예다. 레다의 무방비함을 틈타 백조가 노골적으로 다가온다. 한쪽

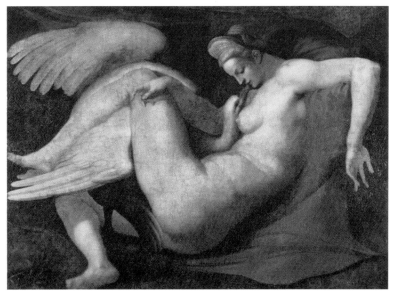

〈레다와 백조〉, 잃어버린 미켈란젤로 작품의 모사, 16세기, 런던, 내셔널 갤러리 | 미켈란젤로는 1530년에 페라라 공작을 위해 템페라 작품 〈레다〉를 그렸는데, 이 작품은 공방이나 추종자가 모사한 것으로 여겨진다. 미켈란젤로는 고대 조각이나 메달에서 인물의 포즈를 배웠고, 또 이 포즈가 표준이 되어 이후 수많은 추종작을 낳았다.

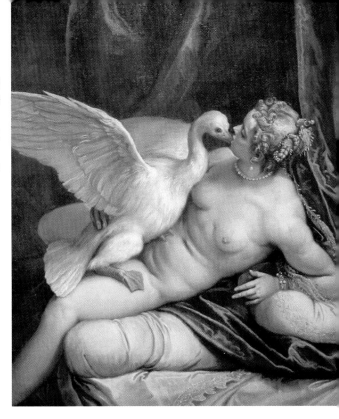

〈레다와 백조〉, 파올로 베로네세의 공방, 1560년 이후?, 아작시오(프랑스), 페슈 궁전 ǀ 코르시카 섬 아작시오에 있는 작품. 고급 창부로 여겨지는 모델과 백조의 키스를 에로틱하게 그렸다.

날개는 레다의 음부를 덮고 있어 제우스가 착실하게 목적을 달성하려는 것을 예감할 수 있다. 왼발을 구부려 앞쪽으로 바짝 당기고 고개를 숙인 레다의 자세는 피렌체의 산 로렌초 성당 메디치가 예배당에 있는 무덤을 장식한 미켈란젤로의 조각 작품 중 하나인 〈밤〉과 흡사하다. 어느 작품이나 미켈란젤로 특유의 씩씩하기까지 한 남성적인 몸매를 하고 있다.

레다의 주제는 레오나르도 다빈치의 공방 등에서도 다루었다. 성모 마리아의 처녀 수태에서 성모 마리아의 태내에 깃든 '성령'을 비둘기의 모습으로 그리는 정형이 있는데, 레다의 주제가 유행한 것은 그 변태적인 에로틱함에 더해 이 마리아상의 비둘기에 레다와 백조가 어

느덧 겹쳐진 결과라고도 생각할 수 있다. 즉, 여기에도 고대 신화를 그리스도교의 문맥에 넣으려는 르네상스 특유의 해석이 있는 것이다.

바람피우는 남편, 질투하는 아내

제우스가 꼭 동물로만 모습을 바꾸는 것은 아니다. 방어가 단단한 다나에의 침상에 숨어들 때는 황금 비[雨]로 변신한다. 암시라고 할 것도 없이 정액으로부터 직접 얻은 발상이 그 근저에 깔려 있음이 틀림없다. 또한 아르고스 왕의 딸 이오에게 손을 뻗었을 때는 검은 구름으로 변신하여 내려왔다. 그 장면을 그린 유명한 작품으로 코레조의 작품(67쪽)이 있다.

검은 구름이 된 제우스가 이오의 등에 손을 둘렀다. 자세히 보면 이오의 얼굴 바로 옆에 제우스의 얼굴이 희미하게 떠올라 있다. 귀에 숨결이라도 불어넣고 있는지 이오는 이미 황홀한 표정을 짓고 있다. 세로로 긴 화면에 이오의 나체를 뒷모습으로 그렸다. 인체의 묘사나 검은 구름의 모양, 식물 등에는 철저하고 치밀한 리얼리즘을 이용하고 구도에서는 좌우 균형이라는 전통을 대담하게 물리친다.

여기에 그려진 이오가 너무나 외설적이라고 해서 프랑스의 오를레앙 공작의 아들 루이 도를레앙이 이 작품을 칼로 내리쳤다는 말이 전한다. 현존 작품에는 그런 상처는 없는 것으로 보아 실제로는 코레조의 다른 작품을 손상시킨 것 같다. 그런 오해가 생겼을 만큼 당시 사람들의 눈에는 관능적으로 비쳤다. 그러나 이 작품에 그려진 관능적인 쾌감이 신앙에 의해 얻을 수 있는 황홀한 기쁨과 같다고 해석하는 견해도 있었다. 아무튼 제우스는 임시변통의 변신 기술로 뜻을 이루었

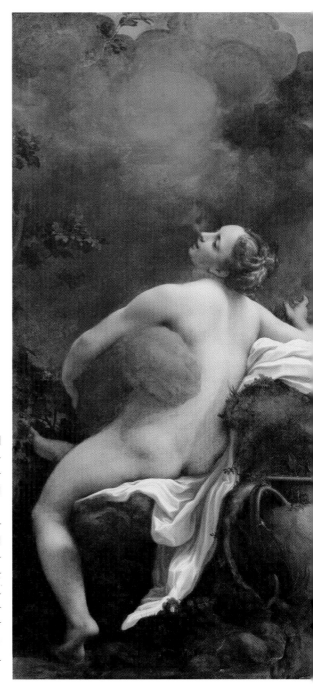

〈이오〉, 코레조, 1532년경, 빈, 미
술사 박물관 | 코레조의 본명은
안토니오 알레그리다. 같은 미술
사 박물관에 소장된 〈가니메데
스〉(222쪽)와 함께 만토바 공작의
의뢰로 제작되었다. 모두 제우스가
변신하여 뜻을 이루는 것을 주제
로 했다. 이오를 사랑한 제우스는
검은 구름으로 모습을 바꿔 다가간
다. 결코 크지 않은 지방 도시 파르
마에서 레오나르도의 스푸마토(바
림) 기법이라는 최첨단 기술을 탐
욕스럽게 도입하여, 이후 시대의
양식을 예언하는 듯한 작품을 발표
해간 코레조의 걸작이다.

다. 심지어 자신의 외도가 아내 헤라에게 들키지 않도록 이오를 암소로 변신시키는 실로 좀스러운 노력도 했다.

한편 처녀의 신 아르테미스(로마 신화의 디아나) 주변의 요정들 역시 남자를 싫어하는 처녀들뿐이었다. 그중 하나인 칼리스토를 갖겠다는 제우스는 어떻게 했을까? 그는 놀랍게도 그녀의 주인인 아르테미스로 모습을 바꿔 다가가서, 그것을 눈치챌 리 없는 칼리스토를 덮쳐 뜻을 이룬다. 비슷한 방식으로, 제우스는 헤라클레스의 어머니가 되는 미케네의 왕녀 알크메네에게도 욕정을 품었으나 비겁하게도 그녀의 남편으로 변신하여 감쪽같이 뜻을 이루었다.

그 탓에 본처 헤라는 마음 편할 날이 없다. 남편은 차례로 여자에게 손을 뻗친다. 헤라의 질투는 무시무시하다. 제우스의 아이를 가진 레토는 모든 땅에서 추방당해 어쩔 수 없이 여러 나라를 떠돌게 된다. 그리고 쌍둥이(아폴론과 아르테미스)를 낳을 때도 헤라가 출산의 여신을 늦게 도착하게 만들어 그동안 격렬한 진통에 며칠씩이나 시달린다. 그 밖에도 헤라에 의해 동물로 모습이 바뀌기도 하고 세멜레처럼 목숨을 잃은 피해자들도 있다. 또한 헤라클레스의 수많은 모험 이야기도 따지고 보면 그 상당 부분이 헤라의 의도적인 괴롭힘에 의한 것이다.

헤라가 주신의 본처이기 때문에 헤라(로마에서는 유노, 영어 이름은 주노)의 달인 6월과 관련하여 '준 브라이드(June bride: 6월의 신부)'라는 말이 있다. '6월에 결혼한 신부는 행복해진다'는 것인데, 실제로 신화를 읽어보면 미덥지 못한 구전이라고 생각하지 않을 수 없다.

〈디아나로 변신한 제우스와 칼리스토〉, 프랑수아 부셰, 1777년, 모스크바, 푸시킨 미술관 | 칼리스토가 시중드는 디아나는 남자를 싫어하는 처녀의 신인데, 임신한 칼리스토에게 화가 나 그녀를 곰으로 변신시켜버린다. 태어난 아이 아르카스는 나중에 산속에서 그 곰을 만나 친어머니라는 것도 모르고 죽이려고 한다. 제우스는 황급히 칼리스토를 하늘로 올렸고 그녀는 큰곰자리가 되었다.

〈사티로스로 변신한 유피테르와 안티오페〉, 앙투안 바토, 1715~1716년
경, 파리, 루브르 미술관 | 테베 섭정왕의 딸 안티오페를 차지하려는
유피테르는 사티로스로 변신하여 접근한다. 결국 유피테르의 아이를
임신한 안티오페는 아버지의 분노가 무서워 도망친다. 아버지가 자살
하고 그녀는 노예가 되는 등 차례로 불행이 덮치는 운명에 빠진다. '사
티로스로 변신한 유피테르와 안티오페'라는 이 주제도 인기가 있었지
만 바토의 작품처럼 단순히 '요정과 사티로스'라는 주제와 구별되지
않는 것도 많다.

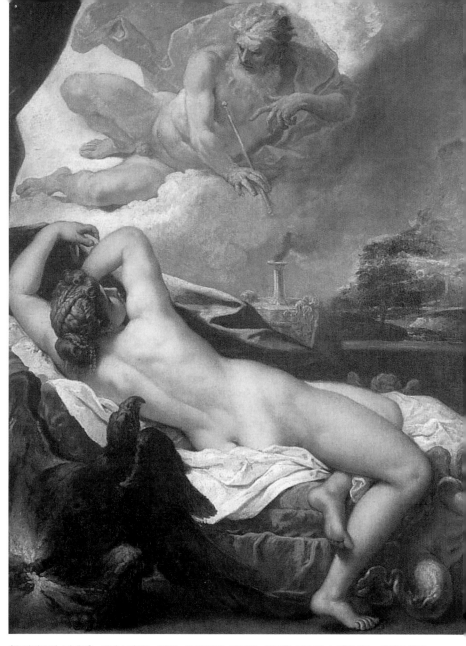

〈유피테르와 세멜레〉, 세바스티아노 리치, 1695년경, 피렌체, 우피치 미술관 | 질투하는 헤라로부터 사랑하는 사람의 진정한 모습을 보라는 부추김을 받은 세멜레는 진짜 모습을 드러낸 제우스의 번개에 맞아 죽는다. 여기에 그려진 것은 제우스가 세멜레에게 홀딱 반하는 장면인데, 그의 상징인 큰 독수리가 앞쪽에 그려져 있다.

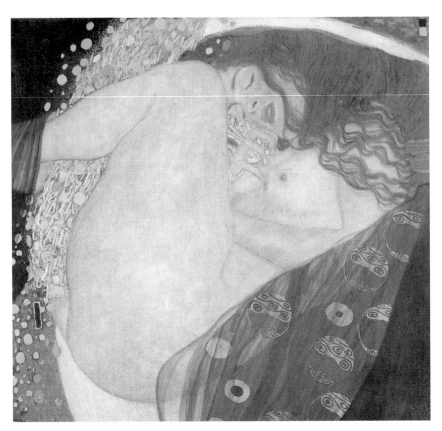

〈다나에〉, 구스타프 클림트, 1907~1908년경, 개인 소장 ｜ 황홀한 표정의 다나에, 그녀의 음부로 황금 비가 흘러든다. 클림트의 황금기 작품의 하나로 허벅지가 대부분을 차지하는 대담한 구도와 금을 많이 사용한 두드러진 장식성을 자랑한다. 음부 바로 옆에 그려진 검은 직사각형 도형을 남성 성기의 메타포로 보는 견해도 있다.

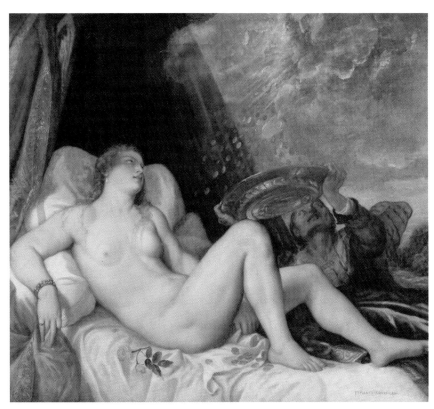

〈다나에〉, 티치아노 베첼리오, 1554년경, 빈, 미술사 박물관 | 탑에 갇힌 다나에에게는 감시하는 노파가 붙여졌다. 황금 비가 도중에 금화로 변하여 노파가 쟁반을 들어 올려 필사적으로 받으려 하고 있다. 티치아노가 특기로 하는 주제여서 그와 그의 공방에서 이 주제와 구도가 아주 비슷한 그림을 최소한 다섯 점 이상 제작했다.

아폴론과 다프네
도망치는 여자

제발 기다려라. 널 죽이려고 뒤쫓아 가는 게 아니다. … 어리석은 여
자여, 자신이 누구에게서 도망치고 있는지 모르기에 너는 그렇게 도
망치는 거다. … 사랑이라는 병은 어떤 약초로도 낫지 않고 모든 자
에게 도움이 되는 내 인술(仁術)도 내 자신에게는 아무런 도움이 되
지 않는다.

<div align="right">– 오비디우스, 『변신 이야기』</div>

이렇게 한탄하고 있는 남자는 다름 아닌 태양신 아폴론이다. 모든
신들 중에서 1, 2등을 다투는 지성을 자랑하고 여러모로 재주가 뛰어
난 만능의 신 아폴론도 자신의 마음을 어찌할 수 없어 허둥대고 있다.

이렇게 된 이유는 큐피드를 놀린 데 있다. 활의 명수이기도 한 아폴
론은 어느 날 큐피드가 갖고 있는 활과 화살을 보고 "꽤나 귀엽군" 하
며 비웃고 말았다. 장난을 좋아하는 사랑의 신은 즉시 황금 화살로 아
폴론의 가슴을, 그리고 납 화살로 강의 신 페네이오스의 딸 다프네를
쏘아버린다. 황금은 사랑에 빠지게 하는 화살이지만, 납 화살은 사랑
의 마음을 지워버리는 화살이다. 그 순간부터 아폴론은 스토커가 될
운명이 되었다.

그에게 복종하지 않는 여성은 처음이었다. 의학의 창시자로도 여

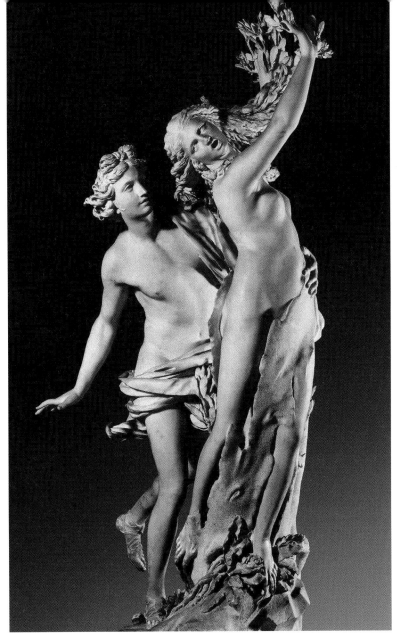

〈아폴론과 다프네〉, 잔 로렌초 베르니니, 1622~1625년, 로마, 보르게세 미술관 | 이 작품을
아래에서 올려다보면 얇은 월계수 잎 부분은 천장의 조명 빛이 약간 비쳐 보인다. 대리석이라
고는 도저히 믿을 수 없을 정도로 섬세하고 매끄러우며 역동적인 작품이다. 로마 바로크를 대
표하는 건축가이자 조각가인 베르니니의 아주 뛰어난 기교를 충분히 즐길 수 있는 작품이다.

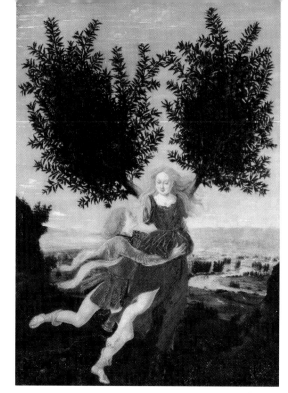

〈아폴론과 다프네〉, 안토니오 델 폴라이우올로, 1480년경, 런던, 내셔널 갤러리 | 다프네는 팔을 크게 펼쳐 날개처럼 우거지게 하고 있는데 아폴론에게서 도망치려고 한창 우왕좌왕하고 있다는 것을 느끼게 하지 못할 만큼 당당하기만 하다.

겨지는 그도 "사랑에는 처방할 약이 없다"라며 한탄한다. 결국 아폴론이 한발 앞까지 다가왔을 때 다프네는 아버지에게 기도하여 간발의 차이로 자신을 월계수로 변신시킨다.

잔 로렌초 베르니니의 〈아폴론과 다프네〉(75쪽)는 아폴론에게 붙잡힐 것 같은 다프네가 바로 월계수로 변신하는 순간을 포착했다. 심하게 몸을 뒤틀어 추격자의 팔에서 벗어나려는 다프네의 한쪽 발은 일찌감치 수피로 덮이고 양손 끝에서는 월계수 잎이 뻗어 나오고 있다.

사랑에 실패한 아폴론은 월계수를 자신의 성목(聖木)으로 삼는다. 월계수는 서양에서 수프 등에 그 잎을 넣는 등 자주 쓰이는 친숙한 수목이다. 호메로스나 페트라르카처럼 역사에 이름을 남기는 뛰어난 시인들이 월계수 잎으로 엮은 월계관을 쓰고 있는 것도 여러 예술의 신

아폴론에게서 유래한다(영예로 빛난 시인들을 '계관시인'이라고도 부른다).

〈아폴론과 다프네〉에도 역시 '육욕의 사랑에 대한 순결의 승리'라는 르네상스기에 붙인 해석이 덧붙어 있다. 그리스도교 세계에서는 아이를 낳을 목적 이외의 성행위는 악한 것으로 여겨졌기 때문에 필연적으로 결혼할 때까지는 처녀로 있을 것이 요구된다. 수도원에서는 물론 평생 동정(童貞)이 원칙이다. 디아나, 다프네, 성 바르바라처럼 순결을 사수한 여성들의 일화가 무수한 것도 이런 토양 때문이다.

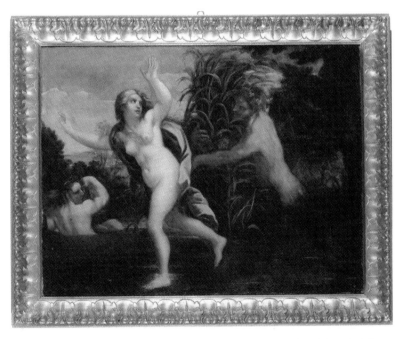

〈판과 시링크스〉, 에밀리아로마냐 지방의 화가, 17세기, 이탈리아, 개인 소장 | 요정 시링크스는 아르테미스(디아나)의 시녀다. 사냥의 여신 아르테미스는 처녀였고 시녀도 마찬가지였다. 그러나 목신 판이 시링크스를 처음으로 보고 따라온다. 도망치는 시링크스는 결국 강기슭에서 판에게 붙잡히는데, 아슬아슬한 고비에서 갈대로 모습을 바꿔 처녀성을 지켰다. 판은 어쩔 수 없이 갈대를 잘라내 그의 악기(팬플루트, 팬파이프)를 만들었다.

아모르와 프시케
도망치는 남자

그리스·로마 신화에는 무슨 이유에서인지 어떤 캐릭터가 긴 여행을 떠나 몇 차례 장애를 극복하고 주어진 난제나 사명을 차례차례 처리해나가는 퀘스트(quest)물*이 몇 가지 있다. 그 대표적인 예인 『오디세이아』나 헤라클레스의 영웅담에서도 주인공은 으레 남성이다. 그러나 엄밀하게 말하면 신화가 아니라 아플레이우스의 소설 『황금 당나귀』가 그 실마리지만, 드물게도 여성으로서 퀘스트물의 주인공이 된 인물이 바로 프시케다. '아모르와 프시케' 이야기는 프시케가 도망친 남자를 쫓는 모험담이다.

미의 여신인 자신이 희미해질 만큼 아름다운 인간 프시케에 화가 난 비너스는 어느 날 아모르(큐피드)에게 프시케와 평범한 남자가 서로 사랑하게 만들어달라고 의뢰한다. 아모르는 즉시 실행하러 가던 길에 실수로 자신의 가슴에 화살을 찌르고 만다. 프시케를 사랑하게 된 아모르는 정체를 밝히지 않은 채 프시케와 맺어져 밤마다 어두워지고 나서야 잠자리에 들어간다.

신화나 성서에는 어떤 금기가 설정되고 그 금기를 깨버리는 이야기가 빈번히 등장

* 게임 용어로, 게임을 원활하게 진행하기 위해 이용자가 수행해야 하는 임무 또는 행동을 뜻한다.
** 이자나기와 이자나미는 일본 창조의 신으로서 남매이자 부부다. 이자나기는 죽은 이자나미를 구해오려고 명계로 갔다가 뒤를 돌아보지 말라는 규칙을 어기고 그만 뒤를 돌아보고 말아 결국 혼자 돌아오게 된다.

〈연인의 진짜 모습을 보는 프시케〉('아모르와 프시케' 연작에서), 모리스 드니, 1908년, 상트페테르부르크, 에르미타주 미술관 | 미술 수집가 이반 모로조프의 주문에 따라 제작된 벽면 장식 연작 패널의 세 번째 장면이다. 모리스 드니만이 할 수 있는 평면적 처리와 파스텔조의 색채가 돋보이는 장식적인 작품이다.

한다. 특히 '봐서는 안 된다'고 한 것을 보고 마는 설정은 일본의 이자나기와 이자나미**를 비롯하여 전 세계에 널리 존재한다. 프시케는 아모르가 자신을 죽일 것이라고 오해하여 어느 날 밤 정사 후 램프를 들고 남편에게 다가간다. 정신없이 자고 있는 남편이 인간이 아니어서 프시케는 깜짝 놀라는데, 잠에서 깨어난 아모르는 더욱 놀란다. 그때 책략이 순조롭게 진행되지 않은 데 화가 난 비너스가 방해하여 프시케가 쫓아가면 갈수록 아모르로부터 멀어지게 된다. 거기에서부터 프시케의 연인 찾기 퀘스트가 시작된다.

프시케에게는 또 하나의 다른 터부가 설정된다. 그녀는 몇 가지 퀘스트를 처리했지만 '열어서는 안 된다'고 한 상자를 열고 만다. 금기를

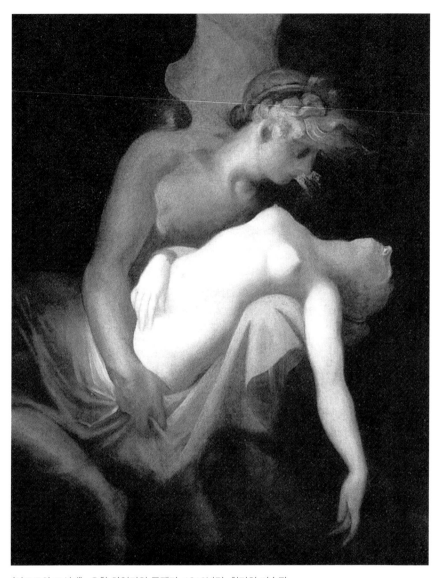

〈아모르와 프시케〉, 요한 하인리히 푸젤리, 1810년경, 취리히 미술관

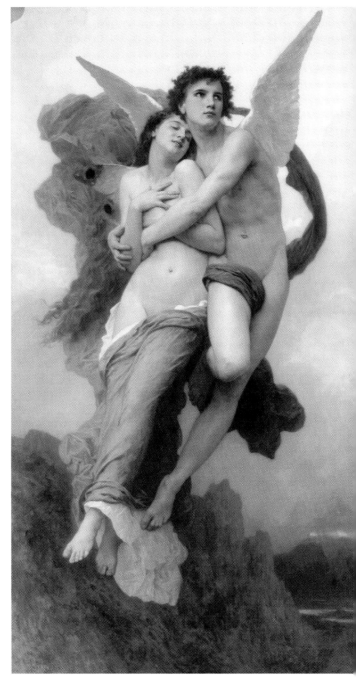

〈프시케를 채 가는 아모르〉,* 윌리앙 아돌프 부그로, 1895년, 개인 소장 | 부그로가 이런 관능적인 제재를 지나칠 리가 없고, 여러 버전으로도 그렸다. 아모르는 프시케와 재회한 후 그녀를 하늘로 끌어올린다. 프시케에게 날개가 그려졌다는 점이 흥미롭다.

* '프시케의 납치', '프시케와 큐피드'라고도 불린다.

어긴 죄로 그대로 깊은 잠에 빠져버린 프시케를 마지막에 아모르가 발견한다. 그는 키스로 프시케를 깨우고 두 사람은 순조롭게 다시 맺어진다(여기에 대해서는 여러 이설이 존재한다). 알아챘겠지만 이 이야기에는 「학의 은혜 갚기(鶴の恩返し)」,* 「우라시마 다로(浦島太郎)」,** 「잠자는 숲 속의 미녀」 같은 다양한 옛날이야기에 공통적으로 등장하는 플롯이 담겨 있다.

이 이야기도 역시 정신적인 측면에서의 해석이 가능하다. 프시케란 그리스어로 '숨'에 해당하는 말이다. 여기에서 점차 의미가 파생되어 '영혼(마음)'을 뜻하게 된다. 그렇게 되면 프시케가 아모르를 찾는 이 이야기는 '영혼은 사랑을 찾는다'는 메타포로 해석되는 것이다. 그리고 미술에서 영혼은 자주 '나비'의 형상으로 나타난다. 예로부터 나비가 번데기 안에서 날아오르는 것을 보고 사람들은 인간의 사체에서 영혼이 떠나는 모습을 연상한 것이다. 부그로의 작품에서 프시케의 등에 날개가 달려 있는 것은 그 때문이다.

* 옛날 옛적에 어느 눈 내리는 겨울밤에 할아버지가 장작을 내다 팔고 돌아오는 길에 덫에 걸린 한 마리의 학을 발견하고 풀어준다. 눈이 엄청나게 내려 쌓이는 그날 밤 어느 아름다운 여인이 길을 잃었다며 하룻밤을 재워달라고 간청한다. 눈은 좀처럼 멈추지 않아 여인은 노부부 집에 머무른다. 여인은 옷감을 짜고 싶다면서 절대로 방을 들여다보지 말아달라고 부탁한다. 여인이 짠 옷감은 아름다워 순식간에 소문이 파다하게 퍼지고 노부부는 부자가 된다. 노부부는 마침내 호기심이 발동하여 방을 들여다보고 만다. 거기에는 한 마리의 학이 있었다. 학은 옷감에 자신의 깃털을 짜 넣어 그것을 노부부에게 팔게 했던 것이다. 여인은 자신이 할아버지에게 도움을 받은 학이라고 고백하고는 양손을 벌려 하늘로 날아간다.

** 옛날 옛적에 어느 해안 마을에 우라시마 다로라는 젊은이가 살았는데 어느 날 아이들이 괴롭히는 거북이를 구해 바다에 놓아주었다. 며칠 후 거북이는 구해줘서 고맙다며 다로를 용궁으로 데려간다. 얼마 후 아름다운 용궁 공주가 와서는 거북이 모양을 하고 바깥세상을 보러 나갔었는데 구해줘서 고맙다고 말했다. 다로는 자신의 고향도 어머니도 잊고 3년간을 용궁에서 즐거운 시간을 보내다가 고향이 그리워져 돌아간다. 그때 용궁 공주가 다로에게 구슬 상자를 주며 곤란할 때 이외에는 절대 열어서는 안 된다고 한다. 고향에서는 그사이 300년이 지나 있어 어머니를 만나지 못한 다로는 슬픈 마음에 구슬 상자를 열고 만다. 그러자 다로는 일순간 할아버지로 변해버렸다.

빼앗기는 사랑

표적으로 삼은 여성을 있는 힘을 다해 빼앗는 신도 있다. 제우스의 형이기도 한 하데스(로마 신화에서는 플루토)는 명계(冥界)의 주인인데, 그에게는 기꺼이 시집오려는 여성이 없었다. 그래서 자신의 조카인 페르세포네(로마 이름으로는 프로세르피나)를 납치해버린다.

'납치'라는 주제를 다룬 가장 유명한 것이 앞에서 살펴본 베르니니의 〈아폴론과 다프네〉(75쪽)이다.

여기서는 페르세포네를 안아 올리는 하데스의 손이 그녀의 허벅지를 움켜쥐고 있는데, 움푹 들어간 손가락을 튕겨내는 탄력 있는 피부 묘사는 도저히 단단한 대

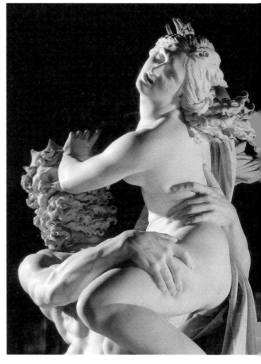

〈프로세르피나의 납치〉, 잔 로렌초 베르니니, 1621~1622년경, 로마, 보르게세 미술관 | 프로세르피나의 볼에는 한 방울의 눈물이 흐르고 있다. 탁월한 기교로 만들어진 약동감과 풍부한 감정 표현으로 인해 마치 차가운 돌에 피가 통하는 것 같다.

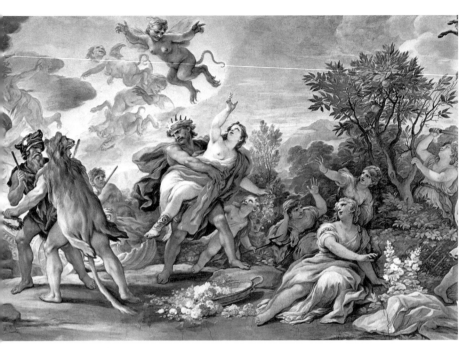

〈프로세르피나의 납치〉, 루카 조르다노, 1658년경, 피렌체, 메디치 리카르디 궁전 | 조르다노는 17세
기 후반에 나폴리를 중심으로 활약한 화가로, 이 작품은 그가 메디치가를 위해 그린 큰 벽화의 일
부다. 경쾌한 색채의 밝은 작풍인데 대담한 선으로 인체의 형태와 움직임을 적확하게 포착하여 색
을 엷게 칠하며 단숨에 완성했다. 실제로 그는 당시에도 단시간에 그림을 완성해 '루카 파 프레스토
(Luca Fa Presto, 빨리 그리는 루카)'라는 별명으로 불렸다.

리석으로는 보이지 않는다.

하데스는 페르세포네가 방심하는 틈을 타 대지를 가르고 튀어나
와 그녀를 땅속 깊숙이 끌고 가버린다. 그러나 이것이 천지를 뒤흔드
는 중대 사건이 된다. 왜냐하면 페르세포네의 어머니이자 하데스의 누
나 데메테르(로마 신화에서는 케레스)는 농경을 관장하는 풍요의 여신인
데, 딸이 유괴되어 너무나도 슬픈 나머지 모든 대지에 흉작을 불러왔
기 때문이다.

신들이 차례로 그녀를 방문하여 선물을 주며 기분을 풀라고 설득했다. 그러나 딸을 잃은 어머니의 슬픔은 너무도 커서 좀처럼 풀릴 것 같지가 않고 모든 작물이 열매를 맺지 않아 모두가 곤란해한다. 많은 신들에게 설득당한 하데스는 마지못해 페르세포네를 데메테르에게 돌려보내는 데 동의했다. 그러나 명계의 식물인 석류를 먹고 있던 페르세포네는 완전히는 명계를 떠날 수 없는 몸이 되었다. 그리하여 페르세포네는 1년의 3분의 2를 지상에서, 나머지 3분의 1은 명계에서 보내게 되었다.

앞서 말한 것처럼 신화나 종교에는 사람들이 느끼는 소박한 의문에 대해 설명해주는 기능이 있다. 이 이야기에는 작물이 시드는 시기와 열매를 맺는 시기가 있다는 것, 즉 이 세상에 계절이 있다는 것이 설명되어 있다.

또한 이 이야기가 일본의 신토(神道)와 몇 가지 공통항을 갖는 것도 재미있다. 예컨대 무척 난감한 신들이 여신을 달래는 구절은 하늘의 동굴에 틀어박힌 아마테라스오미카미(天照大神)를 돌아오게 하려고 온갖 고생을 하는 이야기를 떠올리게 한다. 마찬가지로 명계의 음식물을 먹었기 때문에 지상으로 복귀할 수 없다는 설명도 명계로 이자나미를 맞이하러 가는 이자나기 이야기와 무척 유사하다. 사람들이 근원적으로 품는 의문이 같기 때문에 멀리 떨어진 다른 문화권 사람들과도 필연적으로 유사한 구조의 신화가 만들어지는 것이다.

제3장

화가들의
사랑

피그말리온
자신의 작품을 사랑한 남자

고대 로마의 시인 오비디우스의 『변신 이야기』에 따르면 키프로스 섬의 왕인 피그말리온은 현실의 여성들에게 환멸을 느끼고 내내 독신으로 지냈다. 뛰어난 조각가이기도 했던 피그말리온 왕은 스스로 이상적인 여성의 모습을 상아로 조각하기 시작했다. 자신이 만들어낸 그 여성상에게 왕은 어느덧 연정을 품게 되었다. 피부를 애무하고 말을 걸었으며, 옷을 입히고 액세서리로 장식했다. 끝내는 침상에까지 가지고 들어가 매일 밤 함께 자게 되었다.

이차원의 캐릭터에 아련한 연정을 품어본 적 있는 사람은 결코 적지 않을 것이다. 피그말리온은 아프로디테 신에게 기도했다. 자신이 사랑하는 조각상 같은 여성이 언제가 자신 앞에 나타나게 해달라고……. 사랑의 여신은 황당무계하지만 아주 진지한 왕의 이 기도를 들어주었다. 왕이 저택으로 돌아오자 정말로 여성상에 변화가 나타나기 시작한다. 피부에는 혈색이 돌고, 시험 삼아 눌러보자 부드럽게 쑥 들어갔다가 다시 나왔다. 파랗게 도드라진 혈관에서는 희미하게 맥박까지 느껴졌다. 이리하여 조각상은 살아 있는 여자 갈라테아로서 피그말리온의 아내가 되었으며 두 사람은 행복한 가정을 꾸렸다.

어떤 이설에 따르면 키프로스 섬의 왕으로 등장하는 피그말리온은

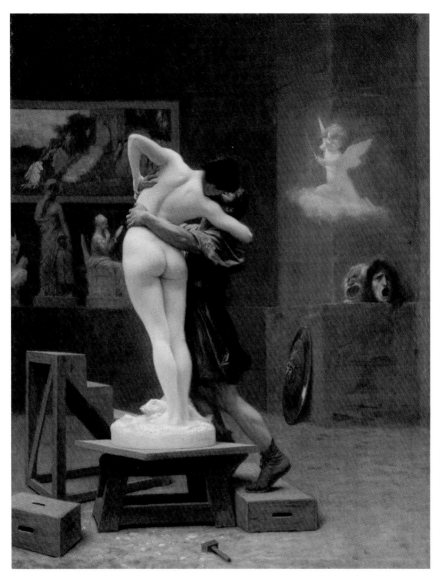

〈피그말리온〉, 장 레옹 제롬, 1890년, 뉴욕, 메트로폴리탄 미술관 | 제롬은 오랫동안 아카데미아의 교수를 역임했다. 그가 그린 누드가 더할 나위 없이 사실적인 것은 그게 당시의 리얼리즘 지상주의를 스스로 체현하려고 노력한 결과다. 갈라테아의 발밑은 아직 상아의 질감을 유지하고 있지만 엉덩이 위로는 살아 있는 사람의 피부만이 갖는 따스함과 부드러움이 잘 표현되어 있다.

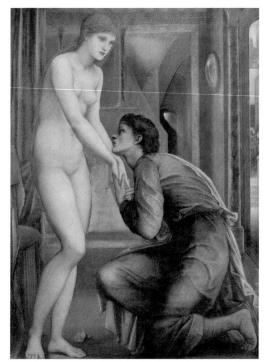

<피그말리온>('피그말리온' 연작에서), 에드워드 번존스, 1875~1878년, 버밍엄 미술관 | 이 여성적인 피그말리온은 왕으로서의 풍격이 없다. 도무지 현실적으로 보이지 않는 공간이나 배색과 더불어 환상적인 달콤함이 짙게 배어 나온다. '사랑으로 생명을 얻는' 이야기는 그들의 낭만주의적 취미와도 합치했다. 제롬의 작품과 나란히 놓고 보면 리얼리즘을 이상으로 내세운 예술과 탐미적인 로맨티시즘을 이상으로 한 예술의 차이를 분명히 알 수 있다.

원래 아프로디테의 연인이었다. 또 다른 이설에서는 왕이 새기고 있던 조각상 자체가 아프로디테 신을 모방한 것이라고 한다. 그리고 6세기의 역사가 헤시키오스에 따르면 키프로스 섬 주민은 피그말리온을 아도니스(제1장 참고)와 동일시했다고 한다.

제롬의 작품(89쪽)은 목 언저리에서 서서히 피가 통하는 인간으로 변화하는 모습이 훌륭하다. 생명을 깃들게 할 만큼 사실적인 예술작품이야말로 아카데미즘 화가들이 지향한 것이고, 예술작품에 생명을 부여한 피그말리온은 그 이상형이었음이 틀림없다. 예술은 자연도 초월할 수 있다는 생각은, 만물의 창조주가 만들어낸 자연을 인간이 초월할 수 없다는 르네상스 이전의 그리스도교적 자연관에서는 불가능한 것이다.

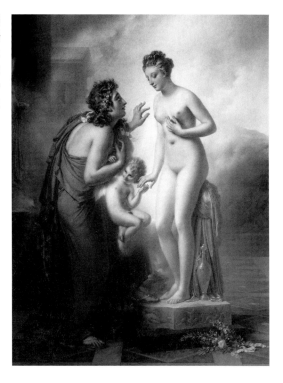

〈피그말리온과 갈라테아〉, 안 루이 지로데 드 루시 트리오종, 1819년, 파리, 루브르 미술관 | 지로데는 신고전주의의 거장 다비드의 우수한 제자였지만 이 작품의 환상적인 연출에서 보이는 것처럼 낭만주의적인 경향도 있었다.

이 이야기는 버나드 쇼가 희곡으로 만들었고 그것을 기초로 〈마이 페어 레이디〉라는 뮤지컬과 오드리 헵번이 주연한 영화로 제작되었다. 처음에는 초라하고 교양 없는 여성이 상류계급에 통용되는 사교성을 갖춤으로써 남성에게는 '작품이 완성'되고 또 '생명이 부여되었다'는 구도가 들여다보일 것이다. 그때까지 주인공이 '사회적으로 살아 있지 않았다'고까지 간주되는 듯한, 실은 꽤나 부르주아적 계층 의식의 토대 위에 있는 것이다.

팜파탈

화가들이 사랑한 악녀들

살로메는 성인(聖人)을 죽음에 이르게 한 여성이라고 해서 단순히 증오의 대상이 된 것이 아니라 그림의 제재로서 큰 인기를 얻었다는 점이 흥미롭다. 살로메는 자신의 아름다움과 관능적인 춤사위로 남성의 판단력을 흐리게 한 인물이기에 화가들은 그 마성적인 아름다움을 그려내려고 시도해왔다. 살로메는 감미롭고 위험한 에로티시즘에 한 번쯤 빠져보고 싶다는 남자들의 어리석은 동경을 부추기는 존재일 것이다.

『구약성서』의 세계에도 팜파탈은 많다. 그중에서도 『구약성서』의 외전 「유디트서」의 주인공 유디트는 가장 많은 그림의 제재가 되었다. 아시리아의 왕 네부카드네자르의 치세하에 유대 민족을 비롯한 주변의 여러 민족은 그에게 전혀 맞설 수가 없었다. 네부카드네자르 대군을 이끌었던 이가 홀로페르네스 사령관이었다. 그는 막사로 유대의 미녀 유디트를 불러들여 술을 따르게 한다. 유디트는 그를 추어올리며 술을 권하고 끝내 만취하게 하는 데 성공한다. 그녀는 그의 칼을 빼들고 조국의 적장 목을 힘껏 두 번 내리쳐 잘라버렸다.

물론 10만이 넘는 병력을 자랑하는 강대한 아시리아를 단 한 명의 여성이 허를 찔러 놀라게 했다는 이야기가 사실로는 보이지 않는다.

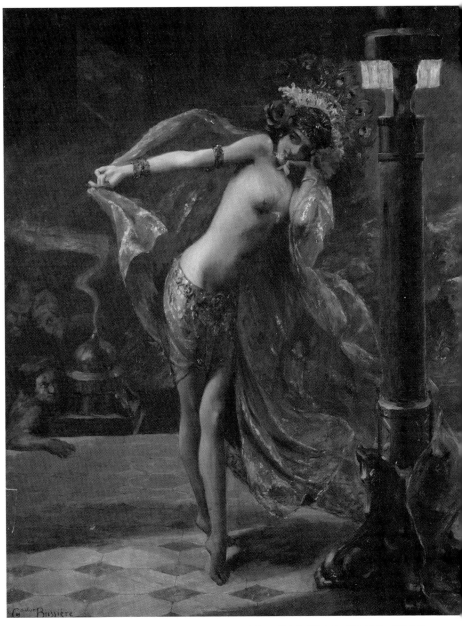

〈일곱 베일의 춤〉, 가스통 뷔시에르, 1925년, 개인 소장 | '일곱 베일의 춤'이란 헤롯 왕의 잔치에서 살로메가 춘 춤을 가리키며, 리하르트 슈트라우스의 오페라 〈살로메〉로 잘 알려져 있다. 뷔시에르는 프랑스 상징주의 화가이며 중동 지역에 대한 이그조티시즘(exoticism)에 매료되었다.

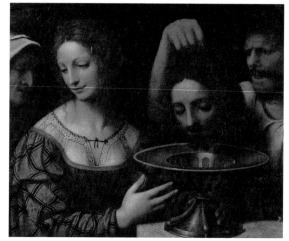

〈살로메〉, 베르나르디노 루이니, 1527~1531년, 피렌체, 우피치 미술관 | 요한은 마치 잠든 것 같고 살로메의 표정도 온화하다. 루이니는 레오나르도 다빈치 추종자여서 살로메의 표정 등에 다빈치의 영향이 잘 나타나 있다.

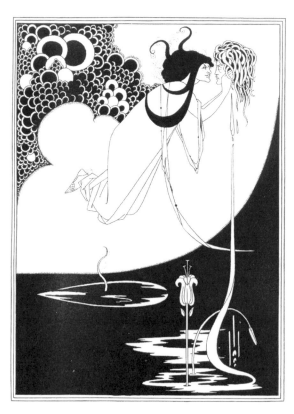

〈살로메〉, 오브리 비어즐리, 1894년 | 섬세한 선, 흑과 백의 대조, 대담한 구도가 돋보인다. 오스카 와일드의 희곡「살로메」의 삽화. 희곡이 히트하면서 비어즐리도 인기 화가가 되었다. 그러나 와일드가 남색이라는 죄명으로 체포되자 비어즐리도 비판의 표적이 되었다. 스물다섯 살로 요절하기 3년 전의 작품이다.

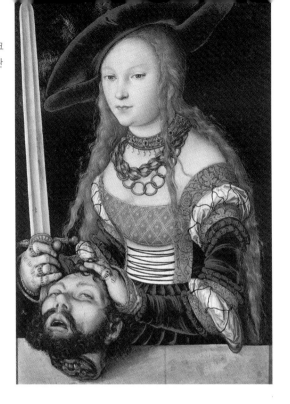

〈유디트와 홀로페르네스〉, 루카스 크라나흐, 1530년경, 빈, 미술사 박물관

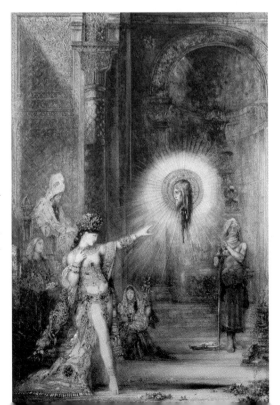

〈환영〉, 귀스타브 모로, 1876년경, 파리, 루브르 미술관 | 모로는 살로메를 다룬 작품을 몇 점 남겼다. 살로메는 모두 중동 지역의 복장을 하고 어딘지 모르게 사려 깊음이 느껴지는 여성으로 그려졌다. 세례 요한의 머리가 공중에 떠 있다.

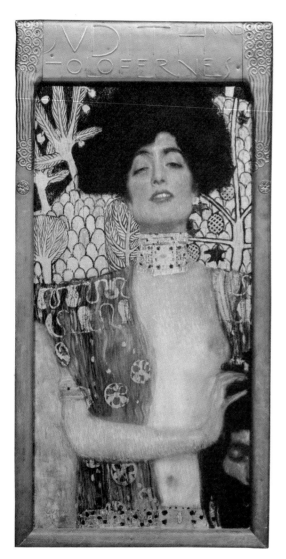

〈유디트 1(유디트와 홀로페르네스)〉, 구스타프 클림트, 1901년,
빈, 오스트리아 미술관 | 파멸을 부르는 팜파탈이라는 주제는
예로부터 예술가의 창작 의욕을 자극해왔다. 예를 들어 그리스
도교 세계에서는 세례 요한의 목을 베게 한 살로메가 팜파탈의
대표자다. 살로메는 유대 왕 헤롯의 아내가 된 헤로디아가 데
려온 아이다. 그녀는 연회석에서 관능적인 춤을 추었고, 기분
이 좋아진 왕이 무슨 상을 주었으면 좋겠느냐고 묻자 하필이면
세례 요한의 목을 요구한다. 예수에게 세례를 베푼 성인은 이
리하여 참수형에 처해진다.

그렇다면 왜 이런 이야기가 창작되었을까? 유디트라는 이름이 '유대의 여자'를 의미하는 것에서 봐도 이는 한 여성의 이야기가 아니라 유대 민족 전체를 일반화한 에피소드로 보인다. 유대 민족은 자신들을 압박하는 강대국에 대한 복수로서 이 이야기의 결말을 통해 후련하게 속을 풀었을 것이다. 이와 관련하여 「유디트서」의 성립에 그리스가 영향을 주었다는 설이 있다. 그리스의 역사가 헤로도토스는 페르시아군의 장군을 쫓아다니며 목을 베는 여성 아테나(여신 아테나와는 별개의 인물) 이야기를 썼다. 이러한 그리스의 에피소드가 「유디트서」의 기초가 되었다고도 생각할 수 있다.

아무튼 용감한 여성이 미모와 지혜를 이용하여 강대한 적을 무너뜨리는 이 이야기는 르네상스나 바로크 미술에서 수없이 다뤄졌다. 긴장감과 비참함이 떠도는 장면일 테지만 그림은 대체로 실제 여성의 초상화도 겸하고 있어서 그 아름다움을 강조하는 데 주안점을 두었고 여성들은 대체로 차분한 표정을 짓고 있다.

분쟁을 부르는 여자

하와(이브)나 살로메의 경우는 상대 남성과 연인 관계가 아니었지만, 엄청난 재앙을 부른 사랑이라고 하면 트로이 전쟁의 불씨가 된 미녀 헬레네를 들 수 있다. 그녀는 스파르타 왕의 아내였는데 너무나 아름다워 많은 남자들이 그녀를 사랑했다. 트로이의 파리스도 그 남자들 중 하나였다. 어느 결혼식 연회석에서 "세계에서 가장 아름다운 여신에게"라고 쓰인 사과가 던져졌다. 자신의 것이라며 이름을 대며 나선 세 명의 아름다운 여신 중에서 진짜 사과 주인을 가리게 되었고 그 심

〈파리스와 헬레네〉, 자크 루이 다비드, 1788년, 파리, 루브르 미술관 | 다비드는 1800년 전후 40년에 걸쳐 프랑스 화단을 지배했다. 프랑스 혁명기부터 나폴레옹 시기에 걸친 시대를 살았던 다비드는 고전 속의 영웅적 주제를 많이 다뤘는데, 이 작품에는 그런 강력함이 없다. 그러나 '색채가 중요하다고? 그림은 선이야!'라는 다비드의 집착은 특히 육체나 의복의 형태를 도드라지게 하는 선이 되어 이 작품에서도 충분히 표현되었다.

판관을 파리스가 맡았다. 세 여신 모두 자신을 택하면 뭔가를 주겠다며 뇌물 이야기를 꺼내는 것이 흥미롭다. 세 사람 모두 자신의 용모에 절대적인 자신감은 없었던 것이다.

헤라는 전 세계의 지배자라는 지위를, 아테나는 가장 큰 힘과 최고의 지혜, 그리고 비너스는 가장 아름다운 여자와의 결혼을 조건으로 내걸었다. 여기서 파리스는 세 번째라는 믿기 힘든 선택을 한다. 파리스에게는 이미 아내가 있었지만 그는 망설이지 않고 헬레네와 맺어지는 것을 택한 것이다. 승자가 된 비너스의 도움 덕분에 파리스는 헬레

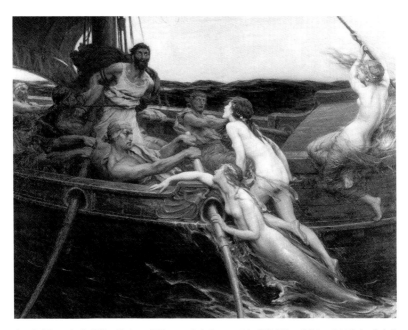

〈오디세우스와 세이렌〉, 허버트 제임스 드레이퍼, 1909년, 헐(영국), 페렌스 미술관 ㅣ 세이렌
은 『오디세이아』에도 등장하는 바다의 반인반어 괴물로, 아름다운 노랫소리로 선원들을 광
기로 이끈다. 여기에 그려진 것은 돛대에 몸을 동여맨 오디세우스가 세이렌의 유혹과 싸우
고 있는 장면이다.

네를 유괴하여 트로이로 도망친다. 격분한 스파르타의 왕은 선전포고
를 하는데, 이것이 트로이 전쟁의 시작이다. 가엾게도 헬레네는 스파
르타의 왕을 잊고 파리스를 사랑하게 된다.

　'파리스의 심판'을 그린 그림은 굉장히 많지만 사과를 건네는 파리
스와 세 여신만 그려지는 경우가 많고 헬레네를 다룬 것은 그다지 많
지 않다. 그러나 다비드의 작품에서처럼, 헬레네가 등장하는 그림에는
두 나라 사이의 전쟁으로까지 몰아간 불륜에서만 찾아볼 수 있는 음
탕하고 문란한 패덕의 느낌이 있다.

〈어부와 세이렌〉, 프레더릭 레이턴, 1856~1858년, 개인 소장 | 세이렌이 건장한 청년을 붙들고 늘어진다. 머리를 요란하게 장식한 세이렌은 자신의 성적 매력을 과시하고 있고, 젊은이 쪽은 이미 항거할 의지를 잃은 듯하다. 아카데미 회장으로서도 활약한 레이턴은 남작 작위를 받았으나 서훈된 다음 날 세상을 떠났다. 그는 라파엘로 전파와도 깊은 관계가 있어 그림 제재의 선택이나 환상적인 표현 방법에서 그 영향을 찾아볼 수 있다.

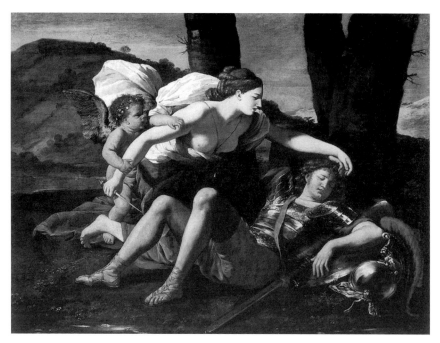

〈리날도와 아르미다〉, 니콜라 푸생, 1625년경, 런던, 덜위치 갤러리 | 화면 좌우로 팔을 길게 뻗은 역
동적인 구도, 강한 명암, 고요함을 찢는 한순간의 긴장감. 한손에 칼을 세게 쥐고 있는 것도, 덜컥하
고 감정이 흔들리는 순간의 망설임까지도 마녀의 얼굴에 표현되어 있는 것 같다.

미워했던 상대인데도 어느새 좋아하게 된다는 플롯은 또 있다. 예
컨대 16세기 말 토르콰토 타소의 유명한 서사시 『해방된 예루살렘』에
서는 예루살렘을 덮친 십자군 기사 리날도와 예루살렘의 마녀 아르미
다가 사랑에 빠진다. 푸생의 〈리날도와 아르미다〉는 리날도를 살해하
려는 아르미다가 그의 잠든 얼굴을 보고 한눈에 반해 사랑에 빠지는
그 순간을 그린 작품이다.

『해방된 예루살렘』에서는 또 한 쌍의 유명한 짝이 탄생한다. 구에
르치노의 〈부상당한 탄크레디를 발견한 에르미니아〉에 그려진 탄크
레디도 십자군 기사였다. 상대인 에르미니아는 놀랍게도 이슬람 술탄
의 딸이다. 장애물이 크면 클수록 불타오르는 것이 사랑이면 이 둘 사

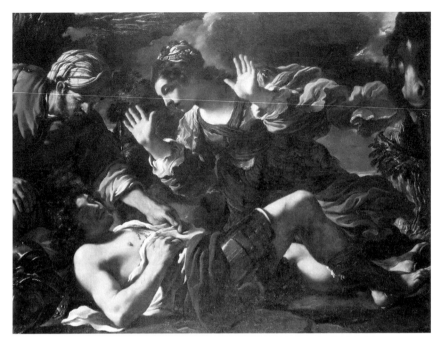

〈부상당한 탄크레디를 발견한 에르미니아〉, 구에르치노, 1618~1619년경, 로마, 도리아 팜필리 미술관

이에 있는 벽은 더할 나위 없이 높다.

이슬람의 거인을 쓰러뜨린 용사 탄크레디는 자신도 상처를 입고 대지에 눕는다. 숨이 곧 끊어질 듯한 연인을 발견한 에르미니아는 탄크레디가 갖고 있던 칼로 자신의 긴 머리를 싹둑 잘라 상처를 동여맨다. 이 이야기에서 탄크레디를 찾는 에르미니아의 여정도 일종의 퀘스트물이다. 십자군 원정을 제재로 하지만 거인이나 마녀가 나오는 데서 알 수 있듯이 타소의 시는 완전한 판타지물이다. 기사도 이야기에서 가져온 구도에 충분한 연애담과 일종의 이그조티시즘을 짜 넣은 이야기는 큰 인기를 얻었다.

이브와 판도라
희대의 두 팜파탈

성서의 세계와 신화의 세계에 각각 인류 최대의 팜파탈이 있다. 하와*와 판도라다. 모두 인류 최초의 여성이고 또 인류를 죽을 운명으로 만든, 즉 수명이 생기게 한 캐릭터다. 성서에서 아담은 흙덩이(아다마)로 만들어진 데서 아담이라는 이름이 붙었다. 그때 신은 자신의 모습을 본떠 만들었기 때문에 그림에서 신을 남성의 모습으로 그리는 이유가 되었다. 그런데 애써 만들어낸 아담이 혼자 오도카니 있는 게 쓸쓸한 것 같아 신은 여성을 만들어주기로 했다. 그때는 아직 하와라는 이름은 없었다. 남자(이슈)의 일부에서 만들어 이샤(여자)로 불렸을 뿐이다. 낙원에서 추방당한 후 아담에 의해 '하와'라는 이름이 붙여진다. 흥미롭게도 이슬람교『코란』의 인류 창조 장면에는 아담이 '서둘러' 만들어져 늦게 깨어나는 바람에 일어설 때까지 몇 번이고 쓰러졌다고 원래『구약성서』에 없는 에피소드까지 쓰여 있다.

한편 그리스 신화에서는 프로메테우스라는 신이 최초의 인간을 만든다. 프로메테우스는 '미리 생각한다'는 뜻, 즉 '현자' 그 자체로 신화에서는 슈퍼 히어로다. 그도 역시 '자신들을 본떠' '최초의 남성'을 '흙'으로 만든다.

신들이 인류 창조의 재료로 흙을 사용

* 인류 최초의 여성의 이름은 세 가지가 쓰였는데,『구약성서』에 사용된 히브리어로는 '하와', 라틴어로는 '에바', 영어로는 '이브'라 불린다. (편집자주)

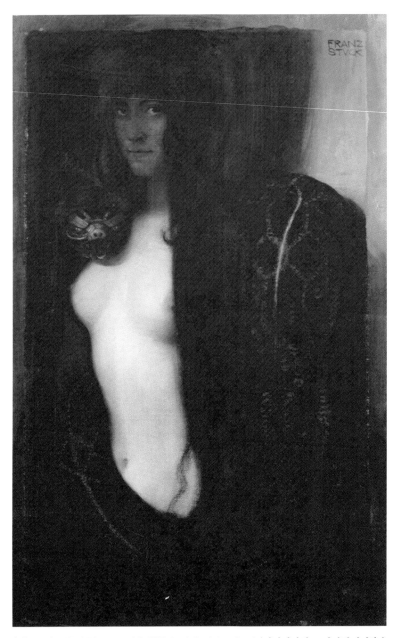

〈죄〉, 프란츠 폰 슈투크, 1893년, 뮌헨, 노이에 피나코테크 | '이것이야말로 팜파탈이다!'라
는 느낌의 에바. 뱀은 물론 원죄의 유혹자지만 에바 자신은 어둠에 휩싸여 이쪽을 향해 괴
이하게 웃고 있어 자신이 기꺼이 원죄를 범한 존재라는 것을 강조하고 있다.

〈아담과 에바〉, 마솔리노 다 파니칼레, 1424~1427년경, 피렌체, 산타 마리아 델 카르미네 성당 브란카치 예배당 | 원죄를 범하려고 하는 순간인데도 남녀 모두 긴장감이 없다. 화가는 인체 파악에 관심이 없는 듯한데, 그 부정확한 비율 때문인지 어두운 배경 앞에서 도드라지는 에바에게서 신기한 매력이 느껴진다.

하는 것은 세계적인 경향이다. 가장 오래된 문자 문명을 낳은 수메르인의 『길가메시 서사시』에서도 창조신 아루루는 진흙으로 영웅 엔키두를 만들고, 이집트의 크눔 신이나 태평양 멜라네시아 지역의 모타 신화의 창조신 콰트 등 흙을 반죽하여 인간을 만드는 일화는 도처에서 나타난다. 요컨대 원시 민족에게 '창조 행위'는 곧 '토기 만들기'이며 이 연상이 그대로 인류 창조의 신화에도 적용되었을 것이다. 실제로 말리 도곤족의 신화에서 창조신 암마는 태양을 만들 때 자신이 흙으로 만든 항아리 모양을 본떴다고 한다. 아이러니하게도 태양이 생기기 전부터 이미 토기가 있었다는 이야기가 된다.

잘 알려진 대로 『구약성서』에서 인류 최초의 여성은 남성의 갈비뼈

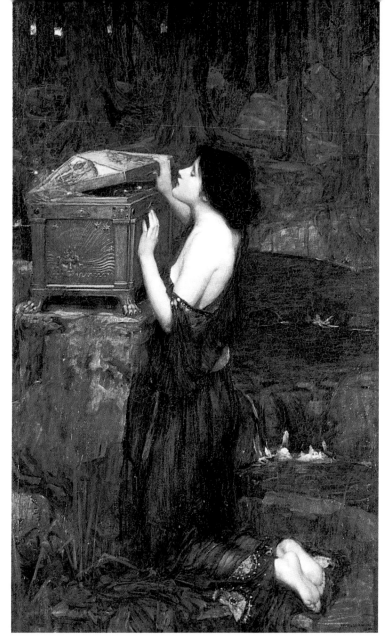

〈판도라의 상자〉, 존 윌리엄 워터하우스, 1897년, 개인 소장 | 주뼛주뼛 상자를 여는 판도라. 상자 틈으로 일찌감치 재앙의 검은 연기가 흘러나오고 있다. 라파엘로 전파 중에서도 뛰어난 데생력과 환상적인 분위기의 공존이야말로 워터하우스의 가장 큰 매력이다. 그는 판도라를 팜파탈치고는 너무 어린 모습으로 그렸다.

로 만들어졌다. 그 때문에 하와의 창조 장면은 대체로 자고 있는 아담의 옆구리에서 쑥 나오는 기묘한 모습으로 그려진다. 신기하게도 쿡 제도의 신화 등에서도 옆구리로 자식을 낳는 여신 에피소드가 있다. 인체 중에서 수를 헤아리기 쉬운 갈비뼈가 그렇게 연상하게 했을 것이다.

어느 날 신이 에덴동산으로 돌아와 보니 늘 있어야 할 아담과 하와의 모습이 보이지 않는다. 불러보니 벌거벗어 모습을 드러내는 것이 부끄럽다고 한다. 이는 아담과 하와가 선악의 판단을 익힌 결과다. 즉, 여기서 '부끄러움'에 대한 의식은 인류가 문명화한 증거로서 기능한다.

신은 진노한다. 금단의 열매를 먹었느냐고 아담에게 캐묻자 여자가 먹으라고 내밀어서 먹었다고 대답한다. 그래서 여자를 추궁하자 이번에는 뱀 탓이라고 책임을 전가한다. 이 에피소드에서 특히 중요한 것은 네 가지다. 첫째, 인간은 지식으로 인해 다른 동물과는 다른 생물, 즉 문명적 존재가 되었다고 여겨지는 점, 둘째, 그때까지 신의 점유물로 여겨졌던 문명화의 스위치를 금기를 깬 인간이 입수한 점, 셋째, 인류는 문명화한 대가로 죽는 존재가 되었다는 점, 그리고 마지막으로 터부를 깨는 것은 여성의 역할로 여겨졌다는 점이다.

그리스 신화에서는 어떻게 그려졌을까? 프로메테우스는 자신이 만들어낸 인류를 문명화하기 위해 불을 훔친다. 신들의 전유물을 인류에게 건넨 죄로 프로메테우스는 바위에 묶여 날마다 간을 쪼여 먹히는 벌을 받는다. 그리고 제우스는 인류 최초의 여성을 만들어 에피메테우스에게 선물했다. '나중에 생각하는 사람'인 에피메테우스는 프로메테우스의 동생인데, 결국 형제가 세트로 '현자와 우자'의 알레고리가 되었다. 제우스가 주는 선물을 조심하라는 형의 훈계에도 불구하고 어리석은 동생은 아름다운 여자를 손에 넣고 기뻐서 어쩔 줄을 모른다. 이 여

〈이브〉, 애너 리 메릿, 1885년, 개인 소장 | 1844년 미국에서 태어난 메릿은 여러 나라를 전전하다 영국으로 이주하여 라파엘로 전파의 한 사람이 되었다. 대체로 아담과 한 쌍으로 그려지는 에바의 도상 중에서 후회에 잠겨 있는 듯한 고독한 에바상이 인상적이다.

성이 바로 그 유명한 판도라인데, 호기심을 이기지 못하고 상자(또는 항아리)를 열어 그때까지 없었던 재앙을 지상에 쏟아내고 만다.

여기서도 성서와 신화의 구도가 비슷하다는 것을 알아챘을 것이다. 신화에서도 인류는 신의 점유물을 손에 넣고 문명화하지만 그 대가로 병이나 전쟁, 즉 '죽음'을 가져왔다. 그 방아쇠를 당기는 이는 여기서도 역시 유혹을 이기지 못한 '인류 최초의 여성'이다.

〈에바·프리마·판도라〉라는 그림이 있다. 쿠쟁이 그린 나체의 여성은 독에 손을 올려놓음으로써 판도라를, 그리고 원죄의 사과를 손에 들고 팔에 뱀을 휘감음으로써 에바의 은유도 드러내었다. 그리고 에바와 판도라가 모두 인류에게 죽음을 가져온 존재라는 것이 팔꿈치 밑

〈에바 · 프리마 · 판도라〉, 대(大) 장 쿠쟁, 1550년경, 파리, 루브르 미술관 ┃ 쿠쟁은 퐁텐블로파(派)의 제2세대에 해당하며, 레오나르도 다빈치나 건축가 세를리오 등 이탈리아에서 초빙된 제1세대 예술 가들이 만든 예술적 기반을 계승했다. 즉, 그의 이교 융합 시도도 이탈리아에서 시작된 르네상스 신 플라톤주의 사상의 계보 위에 있는 것이다.

에 있는 두개골로 설명되고 있다.

　신화와 성서라는 전혀 다른 세계에서도 이런 인류 최초의 여성'들' 이 수행한 역할이 얼마나 비슷한지를 르네상스 당시의 사람들도 분명 히 알고 있었다. 르네상스란 '고전 부흥', 즉 그리스도교적 일신교의 세계에서 옛날의 다신교 문화가 부활한 것을 가리킨다. 다시 말해 르 네상스는 본질적으로 모순을 안고 탄생했고, 이를 해소하기 위해 어떻 게든 일신교의 맥락에 다시 다신교 문화를 놓는 노력이 필요하게 된 것이다. 〈에바 · 프리마 · 판도라〉는 그런 노력의 알기 쉬운 성과다.

라파엘로 전파의 여인들

산업혁명 이후 근대화에 대한 반동으로서 19세기 후반 유럽 각지에서 다양한 문화 활동이 시작되었다. 그 일환으로 아카데미가 주도하는 예술사조에 대한 대항 운동이 영국에서 탄생한다. 아카데미란 미술 교육 기관이자 당시의 미를 규정한 화단을 지배하는 권위적인 상징이

었다. 그들은 아카데미가 이상으로 삼은 라파엘로 이전의 전통으로 회귀하는 것을 꾀한다는 의미에서 '라파엘로 전파 형제단'이라고 칭했다. 그러나 사실상 그들의 양식은 라파엘로 이전, 즉 르네상스 전성기 이전의 온갖 예술 양식에서 좀 더 먼, 환상적인 낭만주의적 경향을 강하게 보여주었다.

그들은 팜파탈이라는 주제를 사랑했다. 여기에도 다양한 이유가 있는데, 당시 시민사회에서 서서히 여성의 사회적 지위가 향상되기 시작했다는 배경이 있다. 자신들의 매력과 능력으로 남성을 압도한 팜파탈은 새롭게 자립하는 여성상에 합치된 것이었다. 지금까지 봐온 여러 마성의 여성 도상 중에 그들의 작품이 많았던 것도 그 때문이다.

라파엘로 전파의 중심적 인물이 밀레이와 로세티인데, 엘리자베스 시달이라는 여성이 두 사람의 뮤즈가 되었다. 그녀는 밀레이의 〈오필리아〉의 모델이고, 특히 로세티와는 격렬한 사랑에 빠져 그가 창작 활동을 할 때 아이디어의 원천이 되었다.

고대부터 시작(詩作)의 에너지를 가져다주는 여신 뮤즈의 존재를 믿었으며, 특히 프로토(Proto) 르네상스기의 페트라르카에게는 라우라, 단테에게 베아트리체가 있었다는 것은 잘

〈오필리아〉, 존 에버렛 밀레이, 1852년, 런던, 테이트 갤러리 | 방에 욕조를 설치하고 그린 작품. 밑에서 욕조 물을 데우고 있던 램프가 꺼져 모델 엘리자베스가 감기에 걸리는 바람에 그녀의 아버지가 노하자 치료비를 물어주었다는 일화가 있다. 사랑하는 햄릿이 아버지를 죽였다는 사실을 알고 오필리아가 비련 끝에 미쳐가는 모습이 훌륭하게 그려졌다.

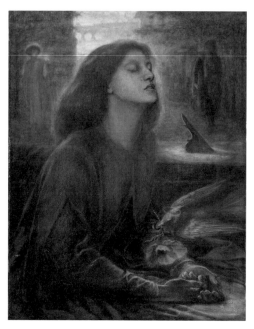

〈베아타 베아트릭스〉, 단테 가브리엘 로세티, 1863년경, 런던, 테이트 갤러리

알려져 있다. 로세티는 엘리자베스를 자신의 베아트리체로 여겼다. 그가 단테 등과 다른 것은, 문학자에게 뮤즈는 유부녀로서 손에 닿지 않는 정신적 사랑의 대상이었던 것에 비해 로세티와 엘리자베스는 실제로 서로 사랑하는 관계였다는 점이다. 그렇게 되면 순수성을 유지하기 힘들었는지 그는 엘리자베스와 뜨겁게 사랑하는 한편 몇 명의 모델이나 창부와도 관계를 맺었다. 두 사람은 이런저런 사연 끝에 결국 결혼했지만 2년 후에는 엘리자베스가 아편 중독으로 급사한다. 소모되는 사랑에 지친 나머지 스스로 죽음으로의 길을 재촉했는지도 모른다.

엘리자베스가 죽은 후 그는 그녀를 모델로 〈베아타 베아트릭스〉를 그렸고 베아트리체가 죽는 순간의 모습을 본 단테에게 자신을 중첩시켰다. 이미 그는 새로운 뮤즈인 제인 모리스를 얻었지만 전에 잃은 뮤즈의 존재가 얼마나 컸는지를 작품 안에서 한탄하고 있는 것인지도 모른다.

동시대의 문학과 깊은 관련을 맺고 있기도 한 라파엘로 전파에는 화가와 모델의 이런 에피소드가 많이 전해진다. 예컨대 그들의 이론적

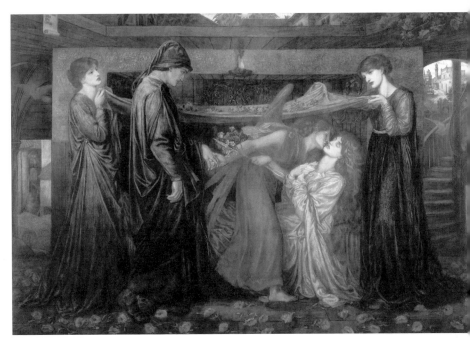

〈베아트리체가 죽는 순간을 꿈에서 보는 단테〉, 단테 가브리엘 로세티, 1871년, 리버풀, 워커 미술관 | 유부녀였던 베아트리체는 단테에게 정신적인 사랑의 대상이었기 때문에 단테는 당연히 그녀의 죽음에는 입회하지 못했다. 하지만 이 작품에서는 천사가 그에게 환상을 보여준 것으로 설정되어 있다.

지주이기도 했던 비평가 존 러스킨의 아내 에피가 밀레이와의 불륜 끝에 이혼하고 밀레이와 재혼한 일은 큰 스캔들이 되었다. 또한 존 콜리어가 아내 매리언 헉슬리를 산욕열로 잃은 2년 후 매리언의 여동생 에셀과 재혼한 일도 당시의 사회 규범에서는 크게 벗어나는 것이었다. 당시 영국에서는 죽은 아내의 여동생과 결혼하는 것이 아직 인정되지 않아 어쩔 수 없이 두 사람은 노르웨이로 가서 결혼식을 올렸다.

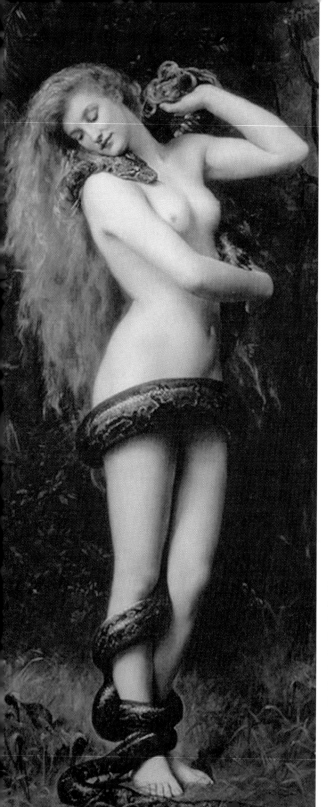

〈릴리스〉, 존 콜리어, 1887년, 서머싯, 에킨슨 아트 갤러리 | 릴리스(릴리트)는 원래 동방에서 전래된 여신인데, 어떤 설정에 따르면 아담의 전처로 악마와 몸을 섞어 마녀가 되었다고 한다. 여러 마녀상의 원형 가운데 하나다.

〈인어〉, 존 윌리엄 워터하우스, 1900년, 런던, 왕립 아카데미 | 워터하우스는 1849년에 태어났으므로 라파엘로 전파의 중심은 아니지만 그 경향의 작품을 특기로 하며, 탁월하고 정교한 묘사력으로 오필리아 등 이룰 수 없는 사랑에 번민하는 여성이나 마녀 등 마성의 여성을 많이 그렸다.

〈바다뱀을 퇴치하는 페르세우스〉('페르세우스' 연작에서), 에드워드 번존스, 1884~1885년, 사우샘프턴, 시립 미술관 | 라파엘로 전파 안에서도 특히 환상적인 작품을 특징으로 하는 번존스의 작품. 완만한 S자를 그리며 서 있는 안드로메다의 모습은 입상 비너스 (제1장 참조) 계보에 속한다. 매끈한 피부가 페르세우스와 바다뱀의 금속적인 광태과 훌륭히 대비된다.

화가와 모델의 애증극

르네상스의 화가 필리포 리피는 카르멜회의 수도사로서 피렌체의 이웃 도시 프라토에 있는 산타 마르게리타 여자 수도원에서 일을 맡았다. 예배당의 사제이자 화가로서 종교화를 제작하는 일이었다. 그러나 그는 임명된 해인 1456년 수녀 루크레치아 부티와 열렬한 사랑에 빠지고 만다. 리피는 쉰 살 전후였고 루크레치아는 이십 대였다. 두 사람은 손을 잡고 수도원에서 도망쳤고 이듬해에는 아들이 태어났다.

수도사와 수녀의 사랑의 도피는 옛날부터 있었지만 사형에 처해질 수도 있는 무거운 죄였다. 그러나 필리포 리피는 그림 그리는 재능 덕분에 환속을 허락받았고, 두 사람은 정식으로 부부가 되었다.

피렌체의 우피치 미술관에 〈성모자(聖母子)와 두 천사〉라는 무척 아름다운 그림이 있다. 성모 마리아는 손을 모아 자신의 아들 예수를 향해 기도한다. 아들에게 장래에 덮칠 운명을 헤아리는 듯, 그 표정에는 자식의 평안을 간절히 바라는 한결같은 마음과 어머니로서의 자애로운 애정이 담겨 있다. 마리아는 아직 어리고 섬세하고 귀여운데, 리피 특유의 꼼꼼한 묘사와 부드러운 선이 잘 어울린다.

마리아의 모델이 루크레치아라는 보증은 어디에도 없지만 그렇게 생각할 만한 이유는 있다. 왜냐하면 이 그림은 리피가 만년에 그린 것

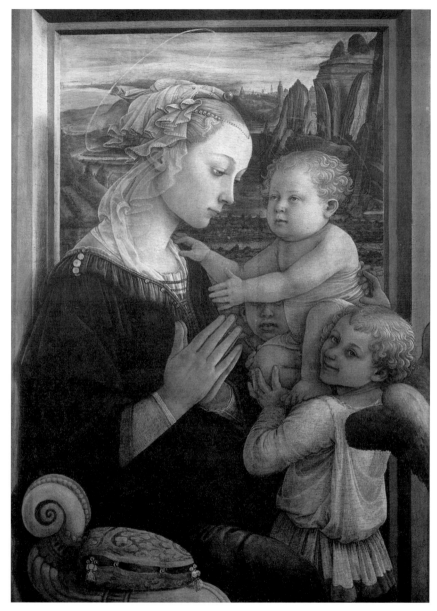

〈성모자와 두 천사〉, 필리포 리피, 1456년, 피렌체, 우피치 미술관 | 창틀이 일종의 속임수 그림으로 그려져 있으며 그대로 화면의 액자 역할을 하고 있다. 인물들 안쪽에는 깎아지른 듯한 바위들이 우뚝 솟아 있는 환상적이고 장대한 풍경이 펼쳐진다. 이 차분한 화면에서 오른쪽 아래의 귀여운 천사만은 혼자 환하게 웃고 있다.

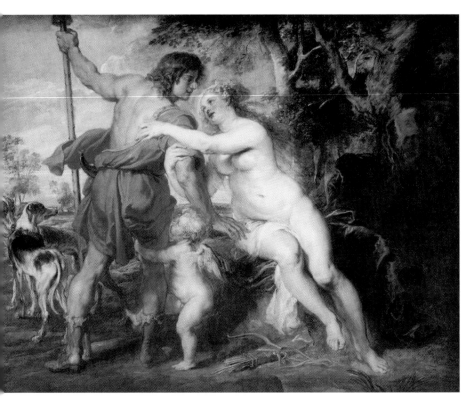

〈비너스와 아도니스〉, 페테르 파울 루벤스, 1645년경, 뉴욕, 메트로폴리탄 미술관 | 첫 아내를 병으로 잃은 루벤스는 다시 열여섯 살의 엘레나 푸르망을 아내로 맞이한다. 외교관으로서도 활약했고 영국에서 기사 칭호를 받을 만큼 사회적 성공을 거두었던 루벤스는 재혼 당시 쉰세 살이었다. 이 작품의 비너스를 비롯하여 루벤스 후기 작품에는 포동포동하고 건강한 나체의 여성이 자주 그려지는데 그 모델은 대부분은 푸르망이었다.

인데 그때 루크레치아와의 사이에서 태어난 아들이 여덟 살 전후였다. 아들 필리피노 리피는 성장해서 화가가 되었고 아버지 이상의 인기를 얻는 화가가 된다. 화면 오른쪽 아래에서 귀엽게 웃는 천사가 필리피노를 모델로 했다는 설도 그 나이로 볼 때 수긍할 수 있겠다. 그리고 그것을 뒷받침하듯이 그가 몇 작품 남긴 자화상(이라 여겨지는 작품)의 얼굴은 모두 이 천사의 얼굴이 그대로 청년이 된 듯이 많이 닮았다. 그

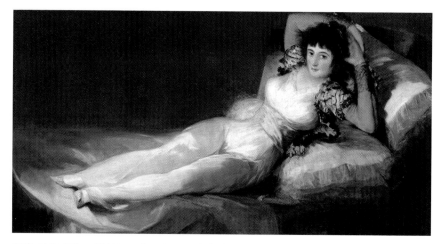

〈옷을 입은 마하〉, 프란시스코 데 고야, 1805년경, 마드리드, 프라도 미술관 | 당시 스페인에서 유행하던 터키풍의 드레스를 걸치고 침대에 드러누운 여성. 고야의 후원자였던 고도이 재상의 정부(情婦), 또는 고야와 친밀하여 그의 작품에 여러 번 등장하는 알바 공작 부인 등 모델이 누구인가에 대해서는 여러 설이 있다. '마하'란 노동자 계급의 여성을 가리키는 말이었지만 경제적으로 자립한 멋진 여성상으로서 귀부인들이 그 패션 등을 흉내 냈다.

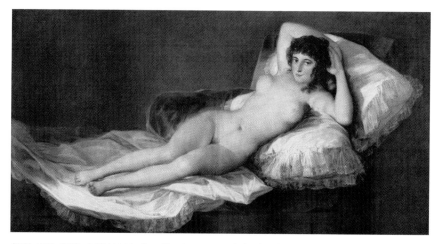

〈옷을 벗은 마하〉, 프란시스코 데 고야, 1800~1803년경, 마드리드, 프라도 미술관 | 〈옷을 입은 마하〉와 같은 모델이 누드가 되었는데, 얼굴을 붉게 물들이고 침대의 시트도 약간 흐트러져 있다. 포즈 자체는 '드러누운 여성 나체'의 계보에 속하지만 옷을 입은 것과 나란히 놓으면 어쩔 수 없이 정사 전후를 연상하게 된다. 사실 옷을 입은 것은 벗은 것의 약 1년 후에 제작된 것으로 여겨지는데, 그렇게 되면 벗은 것을 덮어 숨기기 위해 〈옷을 입은 마하〉가 그려졌을 가능성도 있다.

렇다면 성모는 그의 아내 얼굴일 텐데, 그만큼 무상한 듯이 아름다운 여성이라면 설령 수도사라고 하더라도 사랑에 빠질 수 있겠다고 생각하게 된다.

사랑하는 사람의 뒤를 따라 자살한 여자

무척 잘생긴 사진이 남아 있는 모딜리아니는 제1차 세계대전이 한창인 유럽에서 파멸적인 생애를 보냈다. 여러 번 티푸스나 결핵 등의 중병에 걸리는 허약 체질이면서도 몽마르트르에서 알게 된 화가 동료들과 밤마다 술을 뒤집어쓰듯이 마셔댔다. 시인이나 작가인 여성들과 교제했다가 싸우고 헤어지는 일도 되풀이했다.

병약해서 병역을 면제받은 그는 그림 그리기에 몰두하지만 누드 작품이 조신하지 못하다고 비판받아 어쩔 수 없이 개인전을 중지해야 했다. 그가 인생 최후의 4년을 같이 보낸 잔 에뷔테른과 깊은 관계가 된 것은 그 어둡고 무거운 시기에 해당했다. 두 사람은 미술학교에서 알게 되어 동거를 시작하지만 모딜리아니는 여전히 술에 전 생활을 하고 있었다. 독일군의 침입을 받은 파리를 떠나 두 사람은 일시적으로 남프랑스로 피난을 간다. 잔은 여자아이를 출산하지만 모딜리아니는 심한 결핵에 걸려 있었다. 죽을 때를 안 것인지 그는 잔이 뮤즈라도 되는 양 그녀를 모델로 초상화를 여러 장 계속해서 그렸다.

〈팔을 벌리고 누워 있는 나부(붉은 나부, 쿠션 위의 나부)〉는 모딜리아니 만년의 작품이다. 흑인 조각이나 카리아티드(고대 그리스에서 신전을 지탱하는 기둥 역할을 하는 사람 형상)에서 영향을 받아 형태는 단순화되어 있다. 심한 토혈을 거듭한 모딜리아니는 파리의 자선병원으로 이송

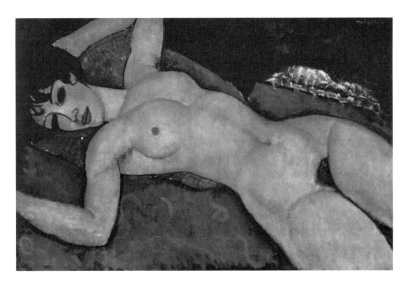

〈팔을 벌리고 누워 있는 나부〉, 아메데오 모딜리아니, 1917년, 개인 소장 | 모딜리아니가 파리의 개인전에 나부상을 전시했을 때 경찰은 외설물이라며 철거했다. 그때까지도 이 책에서 봐온 것 같은 관능적인 나부가 여러 살롱에 잔뜩 출품되었던 것을 생각하면 이상하게 생각되기도 하지만, 이 작품에 음모가 있다는 것도 철거의 한 이유가 되었다. 어딘지 모르게 원기둥을 연상시키는 완만한 곡선과 둥그스름함, 길쭉한 입체성, 감정적·물리적 움직임을 억제한 조용함은 그가 젊은 시절에 배운 피에로 델라 프란체스카 등 이탈리아 미술의 영향이다.

되어 의식불명인 채 서른다섯의 젊은 나이로 세상을 떠났다. 그리고 그 이틀 후 잔은 아파트 6층에서 몸을 던진다. 정식 결혼은 하지 않았지만 자살했을 때 그녀의 뱃속에는 둘째 아이가 있었다. 연인이 죽으면 그 뒤를 스스로 따를 각오를 하고 있었던 것인지, 화가이기도 했던 잔은 〈자살〉이라는 그림을 남겼다.

차가운 피카소

"아흔 살이 되고 나면 섹스와 담배는 슬슬 삼갈 생각이네." 죽기

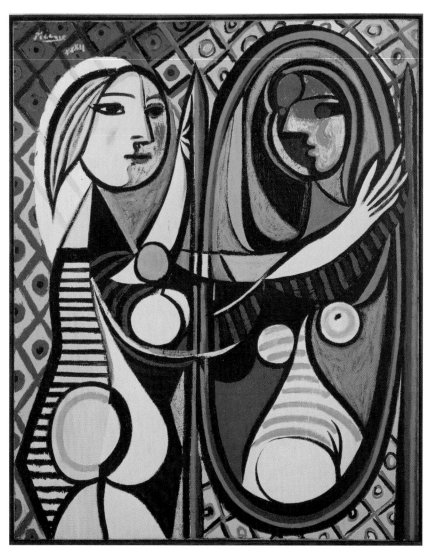

〈거울 앞의 소녀〉, 파블로 피카소, 1932년, 뉴욕, 현대 미술관 | '바니타스'와 '화장대의 비너스'라는 주제로 전통적인 '거울을 보는 여성' 도상을 그린 작품이다. 피카소가 이 시기에 시작했던 야수파 같기도 하고 큐비즘 같기도 한 양식으로 그렸다.

1년 전의 피카소가 친구에게 말했다. 피카소는 그야말로 '영웅은 색을 밝힌다'는 것을 그대로 보여준 사람이었다. 10대부터 홍등가를 드나들기 시작한 그는 평생 수많은 여성과 염문을 뿌렸다. 그런 여성들 중에는 실명을 알 수 있는 사람도 적지 않다. 페르낭드 올리비에, 에바 구엘, 올가 코클로바, 마리테레즈 발테르, 도라 마르, 프랑수아즈 질로, 자클린 로크……

연상의 유부녀 페르낭드 올리비에는 나중에 수기를 썼다. 에바(마르셀 윙베르)는 친구의 아내였다. 러시아인 발레리나였던 올가 코클로바는 피카소가 서른일곱 살 때 첫 아내가 되었다. 그러나 그 후 바람기 있는 남편과 입이 건 아내는 30년 이상이나 충돌을 거듭하며 법적으로 다투는 사이가 되었다. 올가는 재산 분할을 얻어내지만 피카소는 비밀 계좌를 다섯 개나 갖고 있었다. 올가의 직접적인 사인은 암이었지만 만년에는 거의 정신착란을 일으켰다.

피카소는 마흔여덟 살 때 백화점에서 스위스인 마리테레즈 발테르를 만난다. 금발, 큰 몸집, 풍만한 몸매. 피카소의 기호를 모두 충족하는 열일곱 살의 아가씨에게 피카소는 주저 없이 구애하고 새로이 아틀리에를 빌려 정부로 살게 했다. 피카소는 마리테레즈의 육체에 빠졌고, 그녀는 냄새를 맡고 다니는 피카소의 아내로부터 숨기라도 하는 것처럼 내내 방에만 틀어박혀 지냈다. 그녀는 어디까지나 피카소에게 맞춰주려 했던 여자였다.

〈거울 앞의 소녀〉는 마리테레즈를 모델로 한 작품이다. 금발, 째진 듯한 눈, 밝은 피부, 건강해 보이는 풍만함. 엉덩이와 유방이 동시에 보이는 것은 피카소가 아니면 그릴 수 없는 구도다. 얼마 후 그녀는 딸을 출산하는데, 올가가 죽은 후에도 호적에 올릴 수 없었다. 피카소의

관심은 이미 다음 여성에게 옮겨 가 있었던 것이다.

피카소는 여든 살에 두 번째 아내 자클린 로크를 얻는다. 그의 인생은 항상 새로운 여성에게 구애하고 그 육체에 몰두하고는 얼마 후 싫증을 내는 일의 반복이었다. 여러 여성들이 수기를 남겼는데 그중에는 시인 주네브 라폴트처럼 피카소가 세상을 떠난 해에 수기를 발표하여 그와 교제했던 사실을 폭로한 예도 있다.

그의 여성 편력은 아흔두 살에 세상을 떠날 때까지 이어졌다. 새로운 것을 시작하고는 주저 없이 버렸다. 그것은 마치 차례로 새로운 양식을 만들어내고는 아까워하는 기색도 없이 다음 도전을 시작한 미술상의 도전을 그대로 모방한 것과 같았다.

제4장

밀고 당기기

키스에서 결혼까지

키스
사랑의 시작

키스는 인류의 역사에 준할 만큼 긴 역사를 가졌을 것이다. 인사나 존경을 표시하는 의례적인 행위를 그 기원에 두는 설, 종교적 행위를 기원에 두는 설 등이 있는데 아마 태곳적, 그러니까 조리법 같은 것도 거의 없었던 시대에 어머니가 나무 열매 같은 딱딱한 것을 씹어서 부드럽게 한 다음 유아에게 입으로 직접 넣어주어 소화를 도와주었던 일이 최초가 아니었을까?

〈첫 키스〉, 윌리앙 아돌프 부그로, 1890년, 개인 소장 | 사랑과 영혼의 성적 결합을 아모르와 프시케의 키스나 포옹으로 표현하는 도상 전통은 오래전부터 존재했다. 에로스와 안테로스라는 쌍 개념의 일치도 마찬가지다. 이 작품도 이런 전통 위에 있지만 어린 남녀의 순진무구한 키스 장면으로서 '첫 키스'라는 제목으로 널리 알려지게 되었다.

고대 로마에도 존경과 우정을 보여주는 인사로서의 키스가 있었다. 그리고 애정을 담은 키스로서 일상적인 가벼운 것과 관능적인 무거운 것이 구별되었다. 이러한 '키스 문화'가 성숙됨에 따라 그리스에서는 거의 노래되지 않았던 '자신의 사랑에 대한 시(주체적 연애시)'가 로마에서는 수없이 불리기 시작한다.

그러니 키스해주세요 천 번을, 그리고 백 번을,
또다시 천 번을, 그리고 또다시 백 번을,
멈추지 말고 다시 천 번을, 그리고 백 번을,
그리고 수천 번을 헤아리게 하고 나서
그걸 망쳐버리지요, 알 수 없도록.

<div align="right">— 카툴루스, 「레스비아의 노래」, 다섯 번째 노래, 기원전 1세기</div>

하지만 이토록 드높이 노래되었던 키스가 그리스도교적 도덕이 침투하는 중세에 이르러서는 오로지 '유다의 키스' 같은 종교적인 주제에서만 볼 수 있게 되었다. 이 또한 유다가 예수를 팔 때 추격자에게 예수가 누구인지를 알리기 위한 입맞춤이므로 여기에 연애의 분위기는 전혀 없다. 『구약성서』의 '이삭의 희생'에서 이삭이 자기 자식에게 하는 입맞춤도, 『신약성서』에서 예수의 발에 하는 입맞춤도 모두 종교적인 것이며, 성서에 그려진 애정 표현으로서의 키스는 원래부터 연애시였던 「아가」 등 극히 일부에만 등장한다.

그렇다고 해서 민중까지 모두 연애 행위로서의 키스를 부정했을 리없다. 단지 그것들은 기록에 남지 않은 역사였을 뿐이다. 그리고 여성나체상과 마찬가지로 감미로운 키스 문화도 르네상스에서 부활한다.

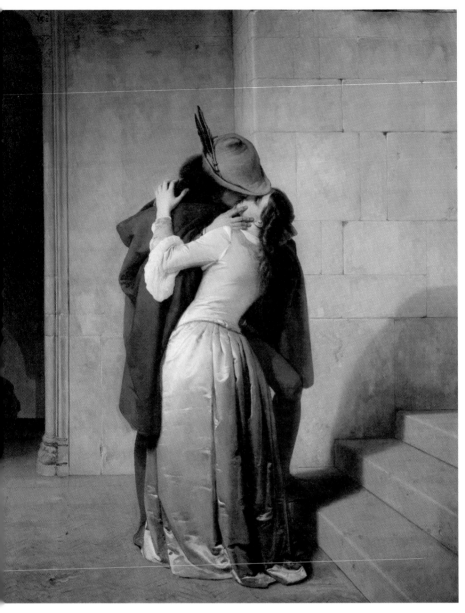

〈키스〉, 프란체스코 하예즈, 1859년, 밀라노, 브레라 미술관 | 여성의 머리를 받친 남자의 손, 상대에게 몸을 맡긴 여성의 몸이 그리는 곡선, 여성이 입은 드레스의 눈부시게 아름다운 실크의 광택. 이 작품은 드라마틱함과 탁월한 묘사력으로 지금까지 영화나 광고 등에서 여러 번 재생산되었다. 당시 활발했던 이탈리아 통일 운동을 근거로 이 키스가 이탈리아와 프랑스의 동맹을 암시한다는 견해도 있다.

〈헤라클레스와 옴팔레〉, 프랑수아 부셰, 1731~1734년, 모스크바, 푸시킨 미술관 | 영웅 헤라클레스
는 속죄의 신탁에 따라 왕녀 옴팔레의 노예가 된다. 하지만 감미로운 작풍을 장기로 하는 부셰는 주
종 관계가 얼마 후에는 서로 사랑하는 관계로 변한 장면을 그려냈다.

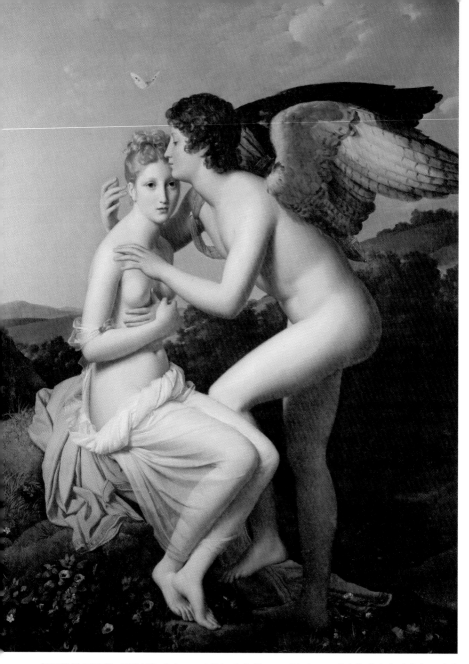

〈아모르와 프시케〉, 프랑수아 제라르, 1798년, 파리, 루브르 미술관 | 프시케가 잠에서 깨어나는 장면을 신고전주의 화가 제라르가 차분한 필치로 공들여 그렸다. 프시케의 영혼을 상징하는 '나비'가 그녀의 머리 위를 날고 있다(제2장 '아모르와 프시케' 참조)

〈사계절의 알레고리〉, 바르톨로메오 만프레디, 1610년경, 데이턴(미국), 데이턴 아트 인스티튜트 ㅣ 장미 관을 쓰고 사랑의 멜로디를 연주하는 '봄'에게 포도 관을 쓴 '가을'이 키스하고 있다. 봄에 핀 꽃이 열매를 맺고 가을에 수확된다는 은유다. '가을'은 동시에 가슴을 벌린 건강한 '여름'의 어깨도 안고 있어, 수확에 이르기 위해서는 여름의 협력이 필요하다는 것을 나타낸다. 다만 홀로 따돌림당하는 늙은 '겨울'만이 쓸쓸하게 이 장면을 응시하고 있다.

예를 들어 보카치오의 『데카메론』에는 남녀의 애정 표현으로서의 키스가 다시 등장한다.

하예즈의 〈키스〉(128쪽)는, 입맞춤을 하는 어린 남녀를 그린 작품 중에서는 아마 가장 널리 알려진 그림일 것이다. 하예즈는 19세기 이탈리아의 신고전주의 화가인데, 이 작품 같은 낭만적인 주제도 많이 다뤘다. 그다지 근거는 없지만 〈로미오와 줄리엣〉이라는 애칭으로도 널리 알려져 있다. 그들의 의상이 북이탈리아의 옛날 남녀를 떠올리게 했든지(실제와는 상당히 다르지만), 아니면 남의 눈을 피한 밀회 장면이 베로나에서 벌어진 비련의 이야기를 상상케 했을 것이다. 이 밀회가 남의 눈을 피한 것이라는 것은 장면이 지하의 어둑한 장소라는 것 외에 왼쪽 안쪽의 입구에 제삼자의 모습 같은 것이 그려져 있는 것으로도 암시된다.

키스의 마력

피그말리온 전설에서 조각상을 깨운 것은 그의 키스였다(제3장 '피그말리온' 참조).

> (피그말리온은) 그 입에 키스를 했습니다. 그러자 조각상의 입이 따뜻한 듯한 느낌이 들었습니다. 피그말리온은 다시 한 번 입술을 내밀고 그 손발을 꼭 껴안았습니다. … 그리하여 자신과 마찬가지로 생명 있는 것이 된 처녀의 입술에 그 입술을 꽉 눌렀습니다. 처녀는 키스를 받자 얼굴을 붉히며 겁먹은 눈을 환하게 뜨면서 연인 피그말리온을 지긋이 바라보았습니다.
>
> – 토머스 벌핀치, 『그리스 · 로마 신화』

게다가 아모르와 프시케 주제에서도 프시케를 영원한 잠에서 깨어나게 한 것은 사랑하는 이의 뜨거운 키스였다(제2장 '아모르와 프시케' 참조). 「잠자는 숲속의 미녀」나 「백설 공주」처럼 키스로 잠을 깨우는 옛날이야기는 무수히 많다. 또는 「미녀와 야수」에서처럼 변신의 마력을 가진 키스도 있다. 다치키 다카시(立木鷹志)가 『키스 박물지(接吻の博物誌)』(2004)에서 쓴 것처럼 그야말로 "주술이든 연애든 키스는 상상력을 자기편으로 삼으면 강력한 힘을 발휘하는 것이다."

대부분의 생물은 입으로 음식물을 먹어야만 살 수 있다. 거기에서 입은 '생명이 들어오는 문'이라는 연상도 자연스럽다. 그리고 새로운 생명을 낳는 원인이 되는 사랑 역시 키스에 의해 시작된다. 키스에 의해 남녀의 사랑도 눈을 뜨고 다음 차원으로 나아가는 것이다. 그러나 키스의 슬픈 점은 그것이 일단 습관화되면 그 뒤에는 남녀에게 단순

〈발키리아의 키스〉, 한스 마카르트, 1880년경, 스톡홀름, 국립 미술관 ǀ 19세기 빈 아카데미의 중심적 인물이었던 마카르트의 작품. 발키리아(발키리)는 쓰러진 용사에게 키스하여 그 영혼을 발할라(전사한 영혼이 모이는 궁전)로 청하고 있다. 북구 신화를 제재로 하고 있는데 1876년에 전곡을 초연한 바그너의 〈니벨룽겐의 반지〉의 성공과 인기가 이 작품의 제작 동기가 되었을 것이다.

한 인사 정도의 역할밖에 해줄 수 없게 된다는 데 있다.

16세기부터는 '키스 뺏기(키스 훔치기)'라는 것이 유럽 전역으로 퍼져나갔다. 운동회의 기마전을 떠올리면 되는데, 목말을 탄 남녀가 서로 격렬하게 입술을 빼앗는 것이다. 주로 농촌 지역에서 유행한 것으로, 결혼식이 끝난 뒤의 여흥 같은 형태로 이루어지는 일이 많았다. 결혼식이 끝난 뒤의 춤은 옛날부터 다음 쌍의 성사를 목적으로 한 만남과 구애의 장이고, '키스 뺏기'는 그것의 좀 더 노골적인 형태다. 마찬가지로 16세기에는 네덜란드에서 '키스 왕'이라 불린 요한네스 세쿤두스 등이 등장하여 키스를 노래하며 대단히 칭송했다. 그렇게 되면 키스는 이미 신통력을 잃는다.

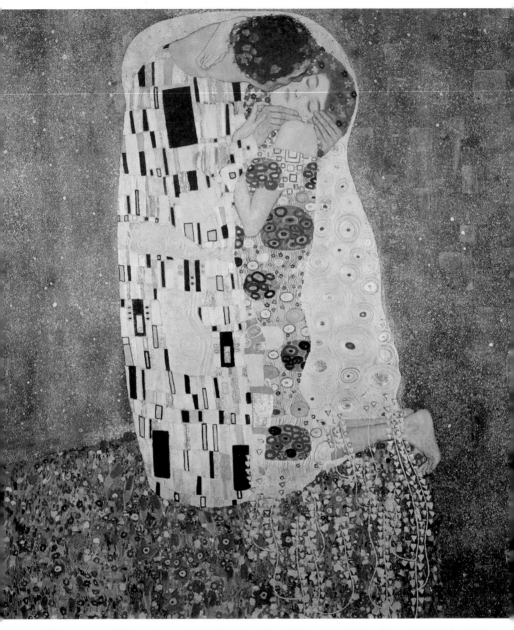

〈키스〉, 구스타프 클림트, 1907~1908년, 빈, 오스트리아 미술관 | 1908년의 한 예술제에 출품되어 호평을 얻어 국가가 매수한 작품. 눈부시게 아름다운 금박과 장식 문양에 의한 평면적인 처리는 자포니즘 예술가로서 클림트의 특질을 유감없이 드러내고 있다.

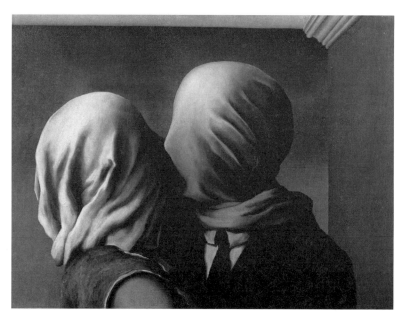

〈연인들〉, 르네 마그리트, 1928년, 뉴욕, 근대 미술관

　마그리트의 〈연인들〉은 키스의 미술사 마지막을 장식하는 데 썩 잘 어울리는 작품이다. 연인들은 얼굴을 가린 채 키스를 나눈다. 그 익명성과 맹목성을 보라. 입술은 직접 닿지 않고 단지 행위로서의, 단순한 형식으로서의 키스만 그려져 있다.

러브레터

마음을 전하기 위해 편지를 쓰는 일은 꽤 오래전부터 있었다. 기원전 1세기에 오비디우스가 쓴 연애 지침서 『사랑의 기술(Ars Amoris)』에도 먼저 러브레터로 애정을 전하라고 쓰여 있다. 물론 아직 종이가 없던 시대라 판자 표면에 얇게 납을 먹이고 끝이 뾰족한 것으로 글자를 긁는 '밀랍 판' 같은 것을 사용했다. 아울러 표면의 밀랍을 긁는 끝이 뾰족한 도구를 스틸루스(stilus)라고 하는데, 이것이 훗날의 스틸로 (stylo, 펜이나 만년필)라는 말의 어원이며, 나아가 '스타일(style)'의 어원이 되었다.

『사랑의 기술』에는 편지를 전해주는 하녀와는 사이좋게 지내놓는 것이 좋다는 조언까지 있다. 편지를 받아도 주인에게 건네주지 않고 버릴 수도 있는 하녀들은 확실히 연인들의 생사여탈권을 쥐고 있는 셈이다. 페르메이르의 〈연애편지〉(137쪽)에서도 여주인에게 누군가가 보낸 연애편지를 전해주는 이는 하녀다. 류트를 연주하고 있는 여주인의 놀란 얼굴, 상냥하게 미소 짓는 하녀의 온화한 얼굴, 등 뒤에서 살짝 건네는 방식에서 봐도 연애편지를 보낸 사람은 여주인이 마음에 두고 있는 사람인 것은 분명하다.

페르메이르의 작품에는 편지를 읽고 쓰는 여성이 자주 등장하는

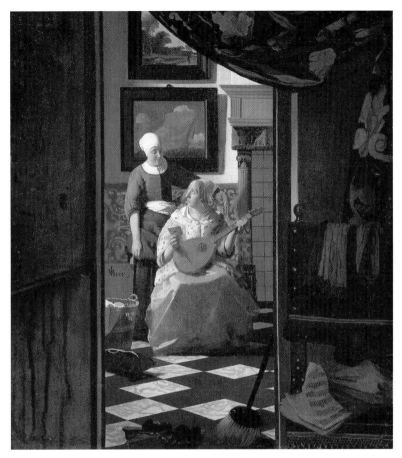

〈연애편지〉, 요하네스 페르메이르, 1669년경, 암스테르담, 국립 미술관 | 페르메이르의 소품들 중에서도 꽤 작은 작품. 화면이 좁은데도 불구하고 들어 있는 정보량은 방대하다. 근경에 있는 벽과 커튼이 화면을 가로막아 중앙은 더욱 좁아졌는데, 공간이 열린 건너편에서 주된 장면이 전개되고 있다.

데, 이는 특기할 만한 일이다. 왜냐하면 그때까지 유럽에서 일반 여성의 식자율은 굉장히 낮았기 때문이다. 그러나 17세기 네덜란드에서는 개인 상점을 기반으로 하는 시민사회가 탄생하여 노동이나 교육이라는 면에서 공헌을 기대할 수 있는 여성들의 식자율이 비약적으로 높아졌다. 오가는 편지의 양도 늘어 최초의 우편 시스템까지 탄생한다.

〈러브레터〉, 프랑수아 부셰, 1750년, 워싱턴, 내셔널 갤러리 | 루이 15세의 애첩 퐁파두르 부인이 주문한 작품이다. 편지를 든 양치기풍의 여성은 맨발의 발끝을 보여주는 포즈를 취하며 그 뒤의 에로틱한 전개를 암시하고 있다.

페르메이르가 그린 '편지를 읽는 여성들'이 극히 평범한 여성들이라는 점은 사실 놀랄 만한 일인 것이다.

　17세기 네덜란드의 화가 드로스트는 렘브란트의 제자다. 그가 그린 〈밧세바〉 역시 연애편지를 주제로 하는 이야기다. 『구약성서』의 「사무엘기 하권」에 등장하는 다윗은 거인 골리앗을 쓰러뜨리는 일화 등으로 알려진 유대 민족 최대의 영웅이지만 여기서는 극악무도한 짓을 저지른다.

　이스라엘군을 이끌고 주변 민족과 교전 중이었던 다윗은 어느 날 한 여인이 목욕을 하고 있는 장면을 보게 된다. 그 밧세바라는 여인의 아름다움에 끌린 다윗은 한순간에 사랑에 빠지고 만다. 그러나 그녀는 자신의 장수 우리야의 아내였다. 다윗은 개의치 않고 밧세바를 자신의 집으로 부른다. 그림에서는 다윗의 편지를 손에 든 밧세바의 모습이 많이 그려진다. 감쪽같이 뜻한 바를 이룬 다윗은 머지않아 귀환한

〈밧세바〉, 윌렘 드로스트, 1654년, 파리, 루브르 미술관 | 성서에는 연애편지 자체에 대한 언급은 없지만 다윗이 밧세바를 불러내는 편지에는 그녀의 아름다움을 칭송하는 미사여구 사이에 으름장이 솜씨 좋게 깔려 있었을 것이다. 남편을 사랑하기에 상사인 다윗의 요구를 거절할 수가 없다. 망연히 슬퍼하는 듯한 표정으로 고뇌하는 밧세바의 망설임이 잘 나타나 있다.

우리야를 다시 전선으로 돌려보내면서 우리야만 남기고 퇴각하라는 지령서를 낸다. 우리야는 헛되이 분투하다 전사한다. 다윗은 계획대로 밧세바를 자신의 왕궁으로 데려온다. 정말 참을 수 없는 결말이다.

프러포즈

연정을 꽃에 담아 보내는 연인들도 있다. 부그로의 〈프러포즈〉(140쪽)에서는 발코니에 한 여성이 앉아 있다. 그 옆에서 한 남성이 사랑을 속삭인다. 그녀가 실을 잣고 있는 것은 이 여성이 가정적이고 음전한 여성임을 보여주는 기호다. 또 스커트의 벨트에서 내려뜨린 돈지갑이 큰 것도 이 여성의 집이 유복하다는 것을 말해준다. 입고 있는 스커트도 벨벳 같고 가장자리에 장식 띠도 달려 있다. 즉, 그녀는 상류계급 여성으로, 아마도 계급 차가 있어 보이는 젊은이가 사랑을 속삭임

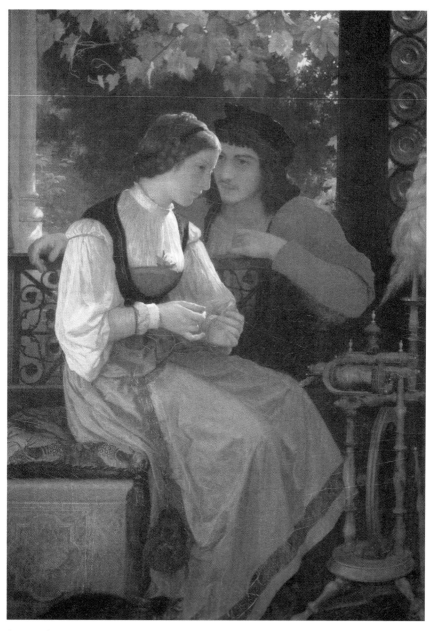

〈프러포즈〉, 윌리앙 아돌프 부그로, 1872년, 뉴욕, 메트로폴리탄 미술관 | 뜰에서 비쳐드는 부드러운 빛은 여성의 이마와 가슴 언저리를 환하게 비춘다. 실내의 어둑함과의 대비로 우리의 시선은 자연스럽게 여성의 가슴 언저리의 장미로 유도된다.

〈더 이상 묻지 마세요〉, 로렌스 앨마 태디마, 1906년, 개인 소장 | 아무래도 구혼을 받고 망설이는 여성이라는 풍정과 제목이라 프러포즈 그림으로 유명하지만 실제로는 앨프리드 테니슨의 장시 「왕녀」의 한 구절인 "더 이상 묻지 마세요(Ask me no more)"에 촉발되어 그린 작품이다. 아서 왕 전설에서 착상을 얻은 테니슨의 시는 라파엘로 전파 화가들에게 많이 인용되었다.

에도 눈을 딴 데로 돌리고 있고 표정도 딱딱하다.

그러나 그녀가 젊은이의 생각에 응하고 있다는 것은 가슴 언저리에 보이는 장미꽃 한 송이가 가르쳐준다. 이제 막 받은 장미꽃은 앞에서 본 것처럼 사랑의 여신 비너스와 연관된다. 두 사람의 머리 위에는 뜰에 심어진 포도나무의 잎사귀가 보인다. 와인의 원료가 되는 포도는 예로부터 풍요의 상징이므로, 앞으로 두 사람에게 출산에 이르는 미래가 있다는 것을 보여준다. 또 한 가지 주의해야 할 것은 그림 속 포도나무에는 잎만 있고 열매가 없다는 점이다. 이것은 아마 두 사람의 사랑이 아직 잎의 상태이고 앞으로 열매가 맺어질 것을 상징적으로 암시한다고 생각할 수 있다.

〈영원한 신랑〉, 카를 슈피츠베크, 1855~1858년, 개인 소장 | 독일 낭만주의의
화가 슈피츠베크의 작품은 화면의 대부분이 건축물로 채워진 것이 많다. 그것
도 호화로운 궁전이나 낭만주의 화가들이 아주 좋아할 것 같은 폐허가 아니라
이 작품처럼 서민이 살고 있는 마을의 한 모퉁이다. 비둘기 한 쌍은 남녀의 사
랑을 상징한다(제5장 186쪽 참조).

카를 슈피츠베크의 〈영원한 신랑〉(142쪽)은 꽃다발을 들고 프러포즈를 하는 모습을 그린 귀여운 작품이다. 어디에나 있는 아주 평범한 주택가 한 모퉁이에서 조그맣게 그려진 인물들이 일상적인 사랑의 장면을 펼친다. 어느 집의 하녀일까, 우물에서 빨래를 하고 있는 여성에게 마음껏 멋을 낸 남성이 신사 모자를 손에 들고 다른 손으로 여성에게 꽃다발을 건네려 하고 있다. 여성이 기뻐하는 건지 당황하는 건지, 아니면 귀찮아하는 건지는 알 수 없다. 그러나 장소에 어울리지 않는 이 남성의 행동은 우연히 그 주위를 지나던 사람들을 기쁘게 했다는 것만은 확실하다. 우물에서 일하고 있던 또 한 여성은 호기심을 감추려고도 하지 않고 몸을 쑥 내밀고 이 사건의 행방을 지켜본다.

과연 이 구혼은 성공할 것인가. 대답을 알기 위해서는 우물에 선 원기둥 꼭대기에 하트 모양의 오브제가 있다는 것을 놓쳐서는 안 된다. 이것은 집들 뒤에 있는 듯한 작은 광장에는 그다지 어울리지 않는다. 즉, 이 그림은 실제 거리를 충실히 사생한 것이 아니다. 그런 공간에 굳이 사랑의 성취를 나타내는 모티프가 그려져 있다는 것은 이 남성의 용기 있는 구혼이 이루어질 것임을 암시한다.

미녀의 조건

　도무지 이성에게 인기가 있었던 적이 없는 사람에게 요즘 일본의 연애지상주의는 씁쓸하다. 연애하지 않는 사람은 패배자라는 풍조 탓에 중년 남성용 잡지까지 어떻게 하면 인기를 얻을 수 있는지 연구하느라 분주하다. 그러나 이는 어제오늘 일이 아니다. 발다사레 카스틸리오네의 『궁정인(Il Cortegiano)』(1524년 완성, 1527년 인쇄)이나 알레산드로 피콜로미니의 『여성의 좋은 에티켓에 대하여』(1520년 집필, 1545년 발간) 등 르네상스기에는 남녀의 '바람직한 모습'을 설명하는 책 몇 권이 세상에 나왔다. 그 책들에는 여성의 미를 칭찬하는 한편으로 지성이나 윤리성의 결핍을 비웃는 등 남성만의 시점에서 여성을 경멸하거나 찬미하는 두 측면이 존재한다.

　페데리코 루이지니가 쓴 『아름다운 여인에 대한 책(여성의 미와 덕에 대하여)』에서는 여성의 내면적 아름다움의 중요성이 훨씬 축소되고 오로지 외적인 아름다움에 대한 관심만 두드러진다. 그 주문은 매우 세세한 데까지 미친다. 길고 풍성한 머리나 금발이 좋다고 말하는 데만 짧은 논문 정도의 종이를 허비한다. 눈은 검은 게 좋고 이마는 넓고 크며 빛나는 것이 좋다. 코는 작은 것이 좋고 볼은 매끄럽고 붉은색과 흰색을 섞어놓은 듯한 색이 좋다. 입은 작고 입술은 붉어야 한다. 목덜미

〈여인의 초상〉, 안토니오 델 폴라이우올로, 1475년경, 피렌체, 우피치 미술관 | 진주 머리 장식과 목걸이, 여성의 팔 위쪽 부분의 소매 장식, 호화로운 브로치. 배경에 온통 라피스 라줄리(lapis lazuli)*를 사용한 이 초상화는 전통적인 옆얼굴의 형식을 취하고 있다. 신분이 높은 여성의 결혼을 기념하여 그린 것이거나, 맞선 사진과 같은 목적으로 제작한 것으로 여겨진다. 폴라이우올로 형제(형 안토니오와 동생 피에로)는 15세기 중반의 피렌체에서 베로키오 공방에 버금가는 대형 공방을 갖고 있었다.

* 청금석에서 추출한 규산염으로 진한 청색 천연 안료이며 유럽에서는 중세부터 수입하여 사용하였으나 매우 고가였고, 19세기에 발명된 인공 울트라마린 블루에 의해 밀려났다.

와 가슴은 새하얘야 하고 가슴은 좀 작고 둥글며 바싹 죄어져 단단한 것이 이상적이다. 허리는 단단히 죄어져야 하는 대신 등이나 어깨는 포동포동한 것이 바람직하다. 폴라이우올로가 그린 여성은 바로 이러한 조건을 모두 충족하는 전형적인 미녀라고 할 수 있다.

　그러나 당시에는 지배계급을 제외하면 아직 여성을 위한 제대로 된 교육이 거의 이루어지지 않았다. 즉, 이러한 책들은 설사 여성의 바람직한 모습을 논한 것이었다고 해도 여성들을 위해 쓰인 것이 아니다. 어디까지나 남성이 남성 독자에게 말한 이상적인 여성상에 지나지 않았던 것이다.

화장하는 비너스

　이상적으로 여겨지는 외모가 규정된 후, 여성들은 자신들이 갖고 있지 않은 부분을 어떻게든 메우려고 했다. 루이지니의 책에는 코 성형에 대한 언급이 있고, 또 12세기 렌 주교의 작품이라고 전해지는 시에는 얼굴을 염료로 채색하는 여성이나 이마의 털을 뽑는 여성, 가슴 언저리를 밴드로 단단히 죄는 여성 등이 등장해 당시에도 이미 화장이나 체형을 보정하는 습관이 있었다는 것을 말해준다.

　'화장하는 비너스(화장실의 비너스)'는 즐겨 그려진 주제 중의 하나다. 비너스가 거울을 보고 있는 것이 전형이며 종종 큐피드가 거울을 받치고 있다. 퐁텐블로파의 〈화장하는 비너스〉(147쪽)는 궁정 안쪽에 있을 법한 욕실을 무대로 비너스가 몸단장을 하는 장면이다. 비너스는 북방 르네상스에서 그려지는 파충류 같은 누드와도, 이탈리아의 풍만하기만 한 누드와도 다른 독특한 몸매를 하고 있다. 가슴은 작고 동그라며 전체적으로 부드럽고 포동포동하면서도 허리는 상당히 가늘다.

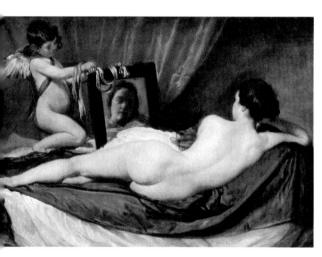

〈화장하는 비너스〉, 디에고 벨라스케스, 1650년, 런던, 내셔널 갤러리 | 벨라스케스는 스페인 회화의 황금기를 대표하는 궁정화가인데, 대상이 되는 인물을 과장하거나 미화하지 않고 담담하고 사실적으로 그렸다. 여기서도 주제는 '화장하는 비너스'의 도상 전통을 빌리고는 있지만 성스러움은 전혀 없고 모델이 된 인물 그대로의 모습을 생생하게 그려냈다.

〈화장하는 비너스〉, 퐁텐블로파(派), 1550년경, 파리, 루브르 미술관 | 화장실에서 몸단장을 하는 비너스를 그린 '화장실의 비너스' 도상 중 아마 가장 유명한 작품일 것이다. 퐁텐블로파는 프랑스 궁정이 주도하는 매너리즘의 중심이었으며, 북방의 예술 풍토와 이탈리아에서 수입된 르네상스의 합리성이 혼합되어 만들어졌다.

〈디안 드 푸아티에〉, 퐁텐블로파, 1590년경, 바젤 미술관 | 손가락으로 집은 반지는 사랑의 증표이며 정해진 상대가 있다는 것을 보여준다. 디안은 가장 아름다운 가슴을 가진 여성으로 기회가 있을 때마다 그걸 감추지 않고 자랑해 보였다고 당시 연대기에도 기록되어 있다. 당시에 유방 부분만을 드러내는 변형 데콜테(décolleté)*가 유행했는데 실제로 이런 모습으로 있을 때도 많았을 것이다.

앞에서 말한 여성의 이상적인 체형의 조건에 멋지게 맞아떨어진다.

　화장법은 현대에 못지않게 다종다양했다. 우유나 기름, 벌꿀 등으로 피부에 탄력과 윤기를 주고 석간주(red ocher)**나 버밀리언(vermilion)***으로 건강한 적색을 더해준다. 계란 흰자로 주근깨를 없애려했고, 인체에 유해한 백반(Alum)으로 치아 미백에 성공하는 대신 이 몇 개를 잃었다. 망간이나 안티몬, 숯 등으로 눈 주위의 선을 두르고 16세기의 영국처럼 점을 붙이는 것이 유행하기도 했다. 원래는 나쁜 영혼이 체내로 들어오지 못하도록 입이나 눈 등을 지키려고 생겨난 문신이나 화장은 주술성을 잃고 여성성을 호소하기 위한 무기가 되었다.

* 프랑스어로 데콜테는 '옷깃을 넓게 트다'라는 뜻인데, 네크라인을 크게 트고 목덜미나 앞가슴을 드러낸 정장용 이브닝드레스다.
** 산화철을 많이 포함한 붉은빛 흙에서 산출한 검붉은 안료.
*** 유화수은(HgS)으로 만들어낸 적색 안료.

〈비너스로 분장한 랑그〉, 안 루이 지로데 드 루시 트리오종, 1798년, 라이프치히 미술관 | 지로데는 다비드의 제자지만 환상적인 작품이 특징인 화가다. 배우 랑그를 모델로 하여 서 있는 모습의 비너스와 화장하는 비너스라는 두 가지 도상 전통을 겹쳐놓고 있다. 지로데는 랑그를 다나에에 비긴 작품도 그렸다.

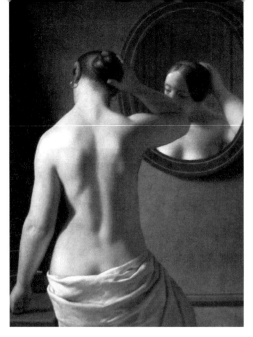

〈아침 화장〉, 크리스토페르 빌헬름 에케르스베르, 1841년, 코펜하겐, 히르슈스프룽 미술관 | 에케르스베르는 함메르쇠이를 중심으로 하는 19세기 후반 덴마크 실내화파의 선구적인 인물이다. '거울을 보는 비너스' 계보에 속하는 작품이지만 아주 일반적인 모델과 실내 공간으로 치환되어 있다.

그러나 극적인 효과를 보여주는 미용 재료는 유해한 것이 많았는데, 연백(鉛白)이나 수은은 오랜 세월에 걸쳐 여성들에게 심각한 피해를 주었다. 르네상스기의 이탈리아에서 유행한 벨라돈나(Belladonna: 이탈리아어로 '아름다운 여자')는 가짓과의 식물에서 채취한 것인데 추출액을 희석하여 눈에 떨어뜨리면 눈동자가 촉촉하게 커져서 인기가 있었다. 현재도 녹내장 치료 등에 이용되는데, 독성이 강하다. 아름다워지고 싶다는 바람의 대가는 비쌌던 것이다.

퐁텐블로파 그림에는 가슴을 드러낸 여성이 많이 등장한다. 전라가 아니라 가슴만 강조되도록 그렸다. 〈디안 드 푸아티에〉(148쪽)는 프랑스 왕 앙리 2세의 정부를 그린 작품이다. 거울을 받치는 받침대에는 비너스와 마르스로 보이는 남녀가 포옹하는 장면이 조각되어 있다. 비너스에게는 정식 남편 헤파이스토스(불카누스)가 있기에 마르스는 샛서방에 해당한다(제5장 '불륜' 참조). 그러나 비너스가 가장 사랑한 이는 마르스다. 요컨대 디안의 연인인 앙리 2세에게는 정식 부인 카트린 드 메디치가 있지만, 그가 진심으로 사랑한 이는 디안이라는 메시지이기도 한 것이다.

결혼의 바람직한 모습

'자신의 아이'는 정말 자신의 아이가 맞을까? 핏줄의 계승이라는 관점만이 아니라 유산 상속이라는 면에서 봐도 태어난 아이의 아버지가 자신인지, 자기 이외의 다른 누군가인지는 중대한 문제였다. 하지만 DNA 감정이 없었던 시대에는 그것을 확인할 방법이 없었다. 신부가 처녀인지 아닌지가 중시되었던 것도 그 때문이다. 처녀인 채 신혼 첫날밤을 맞고 경사스럽게도 그때 임신을 하면 그것은 자신의 아이임이 틀림없는 근거가 된다. 이 때문에 모두가 첫날밤을 지켜보는 '첫날밤 의식' 같은 것이 존재했다.

조반니 다 산 조반니(본명은 조반니 만노치)의 〈초야〉(153쪽)는 첫날밤 의식을 그린 진귀한 그림이다. 신랑은 나체로 침대에 들어가 '자, 들어와' 하며 손을 벌리며 신부를 맞이한다. 신부는 고운 의상을 벗으면서 기쁜 듯 부끄러운 듯한 표정을 짓고 있다. 그러나 둘만의 사적인 공간이어야 할 첫날밤의 침실에는 그들 이외에도 여러 명의 동석자가 있다. 신부의 언니인지 친척인지 모를 한 여자가 신부의 귀에 뭔가 속삭인다. 아마 인생의 선배로서 앞으로 해야 할 일을 가르쳐주고 있을 것이다. 왼쪽 끝에는 나이 든 여성의 모습이 있다. 필시 신랑의 어머니일 텐데, 그녀는 행위 중에도 방을 나가지 않는다. 계약이 정확히 이행

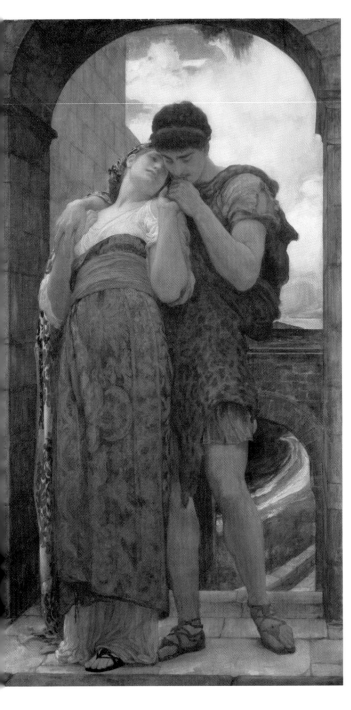

〈부부〉, 프레더릭 레이턴, 1882년, 시드니, 뉴 사우스 웨일스 미술관 | 영국 왕립 아카데미의 회장을 지낸 레이턴 남작은 티치아노 등 베네치아파 화가들로부터 강한 영향을 받았다. 부부상은 레이턴이 즐겨 그린 주제 가운데 하나였다.

〈화가의 허니문〉, 프레더릭 레이턴, 1864년 경, 보스턴 미술관 | 그러데이션을 많이 사용한 기법 때문에 무척이나 감미로운 분위기가 감돈다. 등 뒤의 과일은 두 사람의 사랑이 결실을 맺어 자식을 두었다는 암시로 여겨진다.

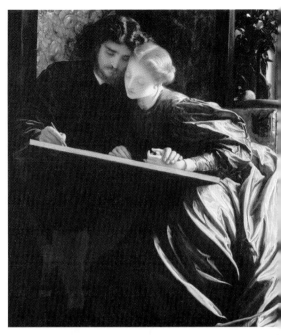

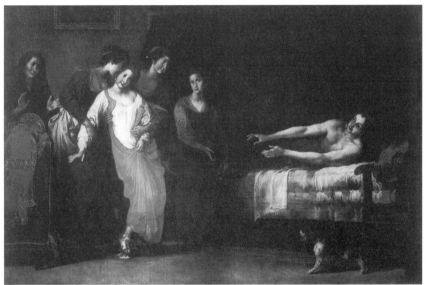

〈초야〉, 조반니 다 산 조반니, 1620년, 피렌체, 피티 궁 | 17세기 이탈리아에서 활동한 화가들의 숙명인 듯 화면에는 카라바조의 영향이 강하게 보인다. 어두컴컴한 실내 공간에는 스포트라이트 같은 빛의 효과에 의한 명암의 대비가 강하다.

되는 것을 확인하기 위해서다.

요즘의 우리 눈으로 보면 기겁을 할 것 같은 이런 관습은 이 밖에도 더 있다. 마을에서 한 쌍의 남녀가 경사스럽게 결혼을 했다고 하자. 마을 사람들은 축복을 해주긴 하지만 어쩌면 자신의 아내가 될지도 모르는 여성 한 명이 줄어든 것이나 마찬가지다. 그 때문에 '암탉 넘겨라'라는 이벤트가 널리 행해졌다. 마을 젊은이들은 이 잠재적 손실의 대가로서 아가씨의 집에서 하얀 암탉을 잡아 온다. 농촌 지역의 가정에서는 대부분 닭을 키우고 있었다. 불쌍한 하얀 암탉은 젊은이들에게 수간(獸姦)당하고 최후에는 먹히고 만다. 암탉이 하얘야 하는 것은 성모 마리아의 처녀성을 보여주는 상징물이 하얀 백합인 것과 같다. 물론 그 신부가 이미 처녀가 아니라는 것을 마을 사람들이 알고 있는 경우에는 암탉이 하얄 필요가 없었다.

도시의 결혼, 농촌의 결혼

막 결혼한 부부를 그린 가장 유명한 그림은 얀 반 에이크의 〈아르놀피니 부부의 초상〉(155쪽)일 것이다. 그림 속 남녀의 인물을 추측하는 데는 여러 가지 설이 있지만 보통은 이 남성을 이탈리아 루카 출신으로 플랑드르에서 상업에 종사하던 조반니 아르놀피니로 본다. 아내가 된 옆의 여성은 역시 동향 상인의 딸 조반나 체나미다.

신랑은 신부의 손을 잡고 한 손을 들어 결혼 서약을 하고 있다. 개는 충실한 사랑의 상징이다. 바닥에 던져진 샌들은 이 순간이 가톨릭의 혼인성사라는 것을 강조하며 신부 뒤에 있는 침대와도 직결된다. 당시의 그리스도교적 윤리관에서 아이를 갖는 것이 신성한 것이긴 하

나 감추어야 할 것은 아니다. 그리고 보는 자의 시선은 화면 중앙에 있는 볼록거울로 모인다. 주위에 그리스도의 수난 장면을 배치한, 그 자체로도 충분히 아름다운 볼록거울에는 왼쪽에 창문이 있고 중앙에는 인물의 모습이 비친다. 볼록거울이라 일그러지게 그려진 인물의 수는 모두 네 명이다. 그중 둘은 확실히 아르놀피니 부부의 뒷모습이지만 그 안쪽(화면 앞)에 서 있는 또 한 쌍의 남녀는 이 결혼식에 입회한 증인이자 이 그림을 그리고 있는 화가 본인과 그의 아내일 것이다. 증인이라는 것을 분명히 밝혀 적기라도 하는 것처럼 거울 위에는 "얀 반 에이크, 여기에 있다, 1434년"이라고 쓰여 있다. 동시에 그것은 작품이 잘되었다는 것을 과시하려는 화가의 자신감을 표현한 것이기도 하다. 즉, 이 그림은 결혼 증명서이자 식을 기념하는 스냅 사진이며 화가 자신의 기념비이기도 하다.

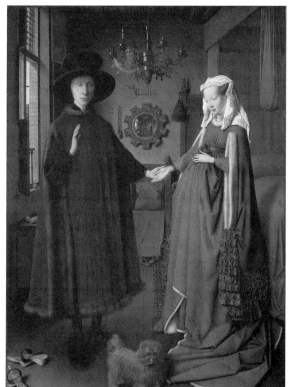

〈아르놀피니 부부의 초상〉, 얀 반 에이크, 1434년, 런던, 내셔널 갤러리 | 지금도 눈을 깜박거릴 것 같은 인물들의 사실성, 움직임을 억제한 조심스러운 포즈, 그리고 부차적인 정물 모티프까지도 공들여 완성한 엄밀함. 얀은 유채 기법의 완성자이기도 하다. 여자만 오른손으로 손을 잡은 남녀의 동작이 신분이 다른 사람 사이의 결혼을 의미한다고 하는 설이 있다.

당시 도시에서의 결혼은 상대의 집안이나 정치적 전략에 기초한 결혼이 기본이었다. 즉, 결혼 상대는 부모들끼리 정하는 것이고 당사자들에게 자유연애의 권리는 없었다.

한편 농촌 지역의 결혼 양상은 전혀 다르다. 소(小) 피터르 브뤼헐의 〈농민의 결혼식 춤〉(157쪽)을 보자. 주인공인 신랑과 신부는 화면 중앙에 있다. 그들은 테이블에 놓인 선물을 하나하나 살펴보고 있다. 그러나 화면 안에서 차지하는 비율이 보여주는 것처럼 화가의 관심은 이미 이 두 사람을 그리는 데 있지 않다. 그림의 주역은 한껏 멋을 내고 결혼식에 와서 춤을 추는 농민들이다.

그들은 마음에 든 상대와 춤을 춘다. 가랑이를 크게 벌리거나 성기를 과장하는 가리개(bragueta)를 단 샅을 내밀고 섹스어필을 하느라 여념이 없다. 화면 왼쪽에서는 이미 몇 쌍의 남녀가 포옹을 한 채 키스를 하고 있다. 그리고 그 옆에는 자포자기한 듯한 표정으로 혼자 술을 들이켜는 남자가 있다.

화면 오른쪽 안쪽에는 손에 손을 잡고 부랴부랴 숲 속으로 들어가는 몇 쌍의 남녀가 있다. 성행위는 당일 밤에 당장 이루어진다. 여기에는 시간을 들여 계단을 밟아 올라가는 듯한 답답하면서도 달콤한 연애의 단계나 밀고 당기기가 없다. 그리고 여성은 자기 집으로 돌아가지 않고 두 사람은 이튿날부터 그대로 모의 결혼 생활에 들어간다. 각 쌍에 주어지는 기간은 한 달. 약 한 달 후 임신했으면 정식으로 부부가 되지만 월경을 하면 쌍은 깨진다. 깨진 쌍은 다음에 다른 상대와 짝을 이룬다. 그래야 임신 확률이 높아지기 때문이다. 정말 원초적이라고 생각되지만 마을 전체에서 노동 인구를 늘리기 위해서는 합리적인 방법인 것이다.

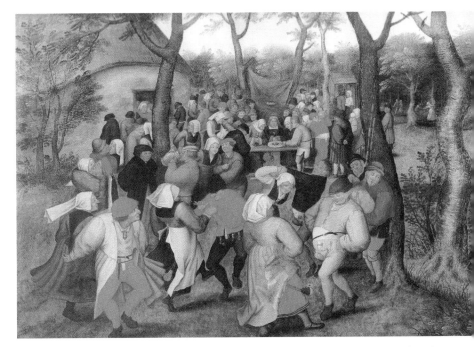

〈농민의 결혼식 춤〉, 소(小) 피터르 브뤼헐, 17세기 전반, 개인 소장 | 화면 왼쪽에서 포옹하고 있는 몇 쌍, 화면 앞에서 춤추는 남자들의 샅 부분이 후세에 덧그려졌다가 1943년에 복원되었다. 브뤼헐은 민중의 모습을 있는 그대로 그렸지만 후세에 부도덕하다며 은폐되었다.

〈비너스와 큐피드〉, 로렌초 로토, 1540년경, 뉴욕, 메트로폴리탄 미술관 | 비너스의 모습을 빌린 결혼 기념 그림. 비너스가 손에 들고 있는 은매화 화환은 결혼의 상징이다. 큐피드가 비너스를 향해 오줌을 싸고 있는 것에 놀랄지도 모르겠지만, 자식을 기원하는 것과 연결되는 결혼 축하의 상징이다.

결혼의 실제

유혹에 넘어가 금단의 열매를 먹고 아담까지 꼬드긴 하와는 신으로부터 벌을 받는다. 그 결과 여성은 출산의 고통과 남성에 의한 지배를 선고받는다. 경사스러울 출산에 격심한 고통이 따르는 것은 왜일까? 여기서도 종교나 신화의 설명 기능이 작동한다. 아담과 하와는 세계 최초의 가정을 이루고 카인과 아벨이라는 아들들을 낳는다. 남편은 날마다 밭일을 하러 나가고 아내는 집에서 살림을 꾸려나간다. 이것을 상징하기 위해 아담은 농사의 상징인 괭이를 들고 하와는 가사의 상징인 실타래를 든 모습으로 자주 그려진다. 슈타인레가 그린 당당한 하와의 오른쪽 옆에도 실타래가 보인다(159쪽).

그리스도교 세계에서는 아내의 분담 범위가 가사 일반의 단순 노동에 한정되었고 전문직에 종사하는 여성이라고 해도 산부인과나 약제 조합 등 일부 직종에 제한되어 있었다. 다만 집단 작업이 필요한 농촌 지역에서는 여성들도 당연히 노동력의 일익을 담당했을 것이고, 도시의 중심 계층을 이루고 있던 상인과 직인의 세계에서도 기록에는 거의 남아 있지 않지만 여성도 가사 이외의 노동을 꽤 분담하고 있었을 것이다. 왜냐하면 혹자는 직인 우두머리의 3분의 1에서 절반 정도가 다른 직인을 고용하지 않고 공방을 유지했다고 추정하기 때문이다. 이렇게 우두머리 한 사람만의 소규모 공방이나 상점의 경우 대부분

〈낙원 추방 후의 아담과 이브〉, 에드바르트 폰 슈타인레, 1853년, 개인 소장 | 하와가 올려다보는 아들은 카인 혼자이고 아직 동생 아벨은 태어나지 않았다. 장래 아들들 사이에 서로 죽이는 일이 벌어짐을 암시하는 것은 여기에서 찾아볼 수 없고, 낙원에서 추방된 몸이지만 하와는 가정을 가진 평온한 행복을 즐기고 있는 것 같다.

아내나 아이들이 그 일이나 경영에 동원되었다고 생각해야 한다.

앞에서 말한 것처럼 아이의 유전자를 확인할 방법이 없던 시대에 아내에게는 정조가 요구되었는데, 하와 이야기는 '여성은 유혹에 약하다'는 선입관을 키우는 원흉이 되기도 했다. 정조를 우격다짐으로 빼앗겼다는 사실을 남편에게 알리고 자살하는 루크레티아처럼 정결을 찬미하는 주제가 많이 그려진 것도 그 때문이다. '수잔나의 목욕'이라는 주제도 이 범주에 들어간다. 이는 미녀 수잔나가 목욕하는 장면을 훔쳐보고 욕정에 사로잡힌 두 장로가 자신들의 말을 듣지 않으면 수잔나를 간통죄로 고소한다고 협박하는 이야기다. 거부한 수잔나는 고

〈수잔나와 장로들〉, 알레산드로 알로리, 1561년, 디종, 마냉 미술관 | 장로들에게 손발의
자유를 빼앗기고 몸을 크게 비튼 수잔나의 포즈는 나선형을 특징으로 하는 매너리즘이
아니고서는 볼 수 없다. 풍부한 색채와 윤기 있는 피부 표현은 알로리의 스승인 브론치
노에게 물려받은 것이다. 장로들의 표정은 무척이나 천박하고 호색적이다.

〈수잔나와 장로들〉, 프란시스 반 보쉬트,
1690년경, 로스앤젤레스, 게티 센터 | 북
구의 조각가 보쉬트의 작품. 상아의 부
드러움과 매끈한 질감 덕분에 세 명의
격렬한 움직임과 수잔나의 육체적 매력
이 충분히 표현되었다.

소당하는데, 재판하는 입장에 있던 다비드가 재치를 발휘하여 장로들
의 악행을 폭로한다. 성서의 설화 중에서 아름다운 여성의 나체를 그
릴 수 있는 몇 안 되는 주제 가운데 하나여서 그림의 주제로서 인기가
있었다.

〈수잔나의 목욕〉, 테오도르 샤세리오, 1839년, 파리, 루브르 미술관 | 수잔나는 사색에 빠져 있는 듯한 표정이다. 장로들을 오른쪽 뒷부분에 몰아 넣은 화가는 여주인공의 매력만을 관심의 대상으로 삼은 것 같다.

별로 어울리지 않는 커플

어느 가난한 가정에 딸 세 명이 있었다. 그녀들은 집안 살림을 돕기 위해 매춘을 하고 있다. 성 니콜라우스는 그 이야기를 듣고 금괴를 천으로 싸서 그 집 창문으로 던져 넣는다. 이를 지참금으로 하여 먼저 장녀가 결혼할 수 있었다. 그 후 성인은 똑같은 시혜를 두 번 더 베푼다.

이는 3세기경 이탈리아 바리의 성 니콜라우스의 이야기로 전해지는데 이것이 산타클로스 선물의 기원이다. 이 일화에 의해 성 니콜라우스는 세 개의 황금 구슬을 어트리뷰트로 하고 있다. 이 이야기에서

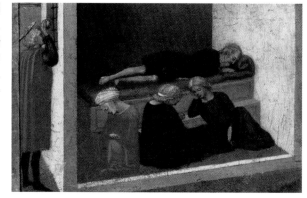

〈성 니콜라우스 이야기〉(피사 제단화 프레델라 부분), 마사초, 1426년, 베를린, 국립 회화관 | 딸들과 아버지가 자고 있을 때 창문으로 성 니콜라우스가 금괴를 슬쩍 밀어 넣고 있다.

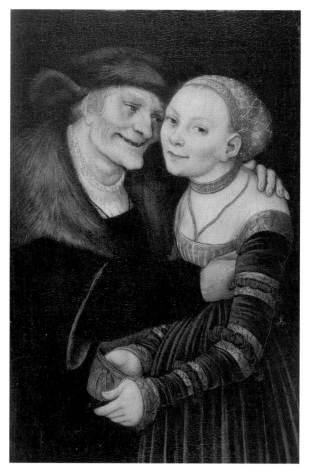

〈어울리지 않는 한 쌍〉, 대(大) 루카스 크라나흐, 1517년, 바르셀로나, 국립 카탈루냐 미술관 | 크라나흐는 '어울리지 않는 쌍'이라는 주제를 많이 그렸다. 이 작품에는 여성의 왼쪽 팔꿈치 근처에 화가의 서명이 있다. 여성의 손에 반지가 없는 걸로 보아 단지 정부(情婦)라고도 생각되는데, 남성의 기뻐하는 얼굴과 여성의 의미심장한 미소가 좋은 대비를 이룬다.

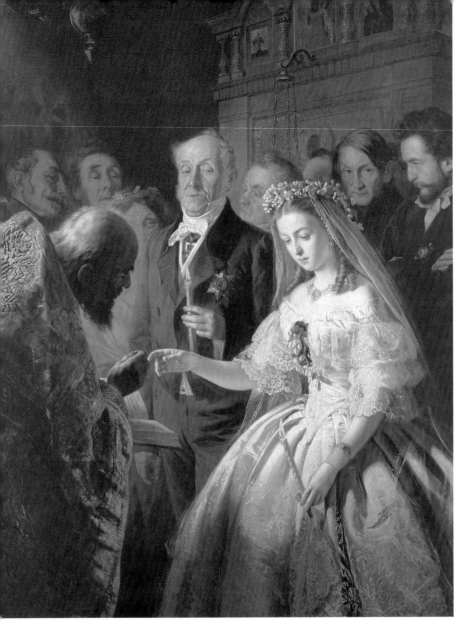

〈어울리지 않는 결혼〉, 바실리 푸키레프, 1873년, 모스크바, 트레티야코프 미술관 | 자산가인 노인 남성이 어리고 아름다운 귀족계급의 딸을 아내로 맞아들인다. 19세기 러시아에서는 근대화에 뒤처진 몰락한 귀족과 부유한 상인층의 결혼이 많아졌다. 몰락한 귀족은 가계를 유지할 수 있게 되고 부유한 상인에게는 문벌이 손에 들어오는, 쌍방에게 이익이 되는 일이었기 때문이다. 다만 집안을 위해 노인의 아내가 되는 여자의 덧없이 슬픈 표정이 인상적이다.

지참금이 고액이라는 점이 조금 놀랍다. 실제로 부유층이라면 결혼하기 위해 지금으로 치면 고급 자동차 한 대 값, 아주 평범한 가정에서도 경차 한 대를 살 수 있을 만큼의 돈을 준비해야 했다. 만약 딸이 셋이나 된다면 어떨까? 경차를 세 대나 살 돈을 간단히 마련할 수 있을까?

자연히 저소득 계층의 집에서는 결혼을 포기할 수밖에 없고 중류 계층에서도 기껏해야 장녀의 몫밖에 조달할 수 없었다. 그 이외의 딸들은 계속 집에서 평생을 보내거나 그것도 불가능하다면 고용살이를 떠나거나 아니면 수녀나 창부와 같은 다른 길을 모색해야 했다. 고용살이를 하는 곳에서는 몇 년을 일하는 동안 급여의 일부를 적립하여 지참금으로 하는 방법도 흔히 쓰였다.

이렇게 말하면 지참금이 여성에게 가혹하기만 한 악습으로 여겨질지도 모르겠다. 하지만 실제로는 그 반대였다. 왜냐하면 지참금을 손에 넣은 남편이 그것을 모두 자신을 위해 써도 되는 건 아니었기 때문이다. 어떤 이유로 이혼을 하게 되면 전액을 그대로 돌려주어야 하는 성격의 돈이었다. 물론 가톨릭권에서는 기본적으로 이혼이 인정되지 않았기 때문에 이것은 어디까지나 일부의 예외적인 것에 지나지 않았다.

여성 측이 지참금을 준비하는 이유는 명백하다. 당시의 초혼 연령은 남성이 서른 살 전후인 것에 비해 여성은 스무 살도 되지 않았다. 길드에서 장인(마이스터) 자격의 인허가 제도에 따라 인원을 제한한 탓에 남성은 독립하기까지 여러 해가 걸렸다. 가격 조정 등을 위한 일종의 카르텔 집단인 길드가 갖는 부정적인 측면이다. 한편 여성에게는 되도록 많은 아이를 낳을 것이 요구되었다. 그렇게 되자 초경만 시작

되면 여성은 일찌감치 시집갈 준비가 갖추어졌다고 여겼다. 그렇지 않아도 생물학적으로는 여성의 수명이 더 길다. 그러니 평범하게 나이를 먹어가면 여성들에게 긴 과부 생활이 기다리고 있었다. 지참금은 수입을 얻을 수단이 없는 여성들의 노후를 지탱해주기 위해 친정에서 미리 들려 보낸 연금이었던 것이다.

그러나 유럽에서는 오랫동안 여성의 사인은 페스트에 이어 산욕열(출산 시의 감염증)이 두 번째를 차지했다. 제대로 된 소독약이나 지혈제가 없던 시대라 어린 나이에 출산을 하다 세상을 떠나는 아내들이 끊이지 않았다. 남겨진 남편은 대체로 그해에 새로운 아내를 맞이했다. 박정한 일로 생각되지만 그것은 모두 아이를 많이 낳기 위해서였다. 그 아내가 죽으면 또 세 번째 아내를 맞이한다. 남편은 나이를 먹어가지만 새로 들어오는 아내는 모두 열여섯 살 전후였다. 이렇게 되자 어린 아내와 노인으로 이루어진 여러 쌍이 거리를 걷는 광경이 펼쳐지게 된다. 한 예로 레오나르도 다빈치에게는 친어머니와 계모를 합쳐 다섯 명의 어머니가 있었는데, 마지막 계모는 친아버지보다 마흔 살이나 아래였고 다빈치보다도 열 살이나 어렸다.

한편 지참금 제도 탓에 결혼할 수 없는 딸들이 있었다. 당연히 그것과 같은 수의 결혼하지 못한 남자들도 있었다. 실제로 대략 남성 네 명중 한 명이 독신인 채 생애를 마쳤다. 그들의 눈에 나이 차가 많은 쌍은 어떻게 비쳤을까?

'어울리지 않는 쌍'이라 불리는 주제가 유행한 것은 이런 세태 때문이다. 거기에 그려진 노인들은 빈정거림도 담긴 야비한 엷은 웃음을 띠고 어린 여성의 어깨를 안은 채 한 손으로 가슴을 만지작거리는 경우가 많다. 여성은 남편을 사랑하는 게 아니라 경제적 기반으로 보고

있다는 것을 보여주는 듯이 남성의 지갑에 손을 넣고 있는 장면도 많다. 거의 동일한 구도로 노인 남성과 어린 정부나 창부 쌍을 그린 유형도 있다. 또한 나이 든 과부와 젊은 제비인 경우도 있다. 이런 코믹한 주제의 이면에는 그런 사회 풍조에 경종을 울리는 진지한 도덕적 동기가 내포되어 있다.

〈종부성사〉, 작자 불명, 17세기 독일의 판화 | 임종을 맞이한 노인이 속죄 사제에게 최후의 참회를 하고 있다. 그 옆에는 영혼을 맞이하러 온 악마의 모습이 보인다. 왼쪽 뒤에 상복을 입은 젊은 아내가 있는데 그녀는 화려한 모습을 한 젊은 남성과 손을 잡고 있다. 본의 아니게 나이 차가 많은 결혼을 하게 된 아내들 중에는 밖에서 약삭빠르게 정부를 만드는 사람도 있었던 것이다.

제5장

비사^{祕事}

—

포르노그래피, 불륜과 매춘

부부 생활과 포르노그래피

쇼와 시대(1926~1989년)를 살았던 사람들 대부분은 부모의 침실에서 『부부 생활의 권유』 같은 책을 본 경험이 있지 않을까? 수상쩍은 일러스트가 들어간 책으로 인터넷이나 DVD가 없던 시대에는 그 정도라도 충분히 최음제의 역할을 했다. 생각해보면 행복한 일이다. 인류는 오래전부터 부부 생활을 원활하게 하기 위해 이런 성적 이미지를 사용해왔다. 폼페이 유적의 '백년제의 집' 침실에는 남녀의 노골적인 성교 장면이 그려져 있다. 자손을 얻기 위해 부부의 성행위는 필수적인데, 그들에게 성적 흥분을 불러일으키는 것을 목적으로 한다는 점에서 이 벽화는 순수한 의미의 포르노그래피라고 할 수 있다. 이러한 예를 고대 저택의 침실이나 욕실에서 많이 찾아볼 수 있다.

그러나 그리스도교 전성기인 중세가 되면 표면적으로 이런 그림은 자취를 감춘다. 성에 대한 윤리관이 확 바뀌어 엄격해졌기 때문이다. 예컨대 아내가 생리 중이거나 임신 중 또는 수유 중에는 성행위를 해서는 안 된다. 또한 수요일, 금요일, 토요일, 일요일에는 안 되고 성탄절이나 부활제 등의 기간에도 금지되었다. 나머지 요일에도 낮에는 안된다. 이것만으로 놀라서는 안 된다. 애무, 프렌치 키스, 오럴섹스, 정상위 이외의 체위, 하룻밤에 두 번 이상의 행위가 금지되었고, '즐겨서

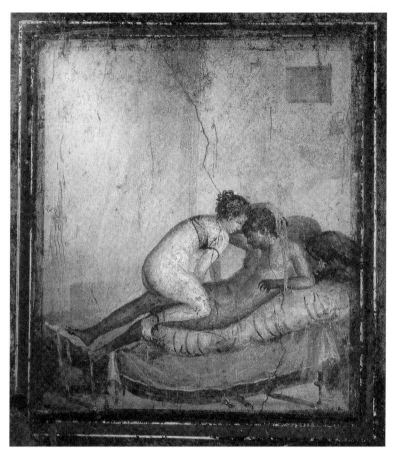

폼페이 '백년제(百年祭)의 집'의 벽화, 1세기 | 음영이 정확히 들어가 있어 인체는 입체성을 띠며 둥그스름한 느낌마저 든다. 신화 세계의 성적 방종 때문인지 고대 그리스·로마는 성적 윤리관의 압박이 느슨하여 수많은 성적 이미지가 만들어졌다.

는 안 된다'는 것이 규칙이었다.

만약 이런 것들을 깨면 죄가 되고, 참회하며 특정한 속죄 행위를 해야 한다. 모든 사람들이 이런 규정을 따랐다고는 생각되지 않는다. 이만큼 세세하게 규정되었다는 사실은 역설적으로 사람들이 그런 행위

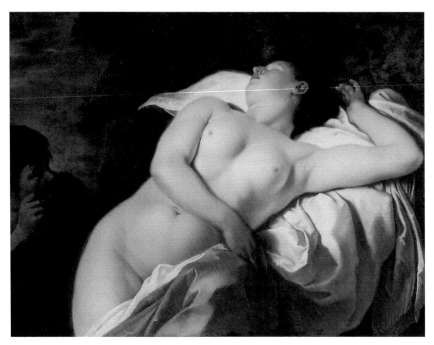

〈잠자는 님프와 양치기〉, 얀 헤리츠 판 브론코호르스트, 1645년, 브라운슈바이크(독일), 안톤 울리히 공작 미술관 | 잠자는 님프는 모델을 써서 사실적으로 그렸는데 이 성적 이미지를 제작하기 위한 변명으로서 신화의 설정을 가져온 것으로 보인다. 화면 왼쪽의 어두운 곳에 있는 양치기는 엄지를 검지와 중지 사이로 내미는, 성행위를 의미하는 몸짓을 하고 있어 포르노그래피 같은 분위기를 고 조시킨다.

〈세계의 기원〉, 귀스타브 쿠르베, 1866년, 파리, 오르세 미술관 | 주문 자가 개인적으로 즐기기 위해 의뢰 한 순수한 포르노그래피 작품이다. 사실주의의 창시자인 쿠르베는 인 물의 생생하고 동물적인 측면까지 사실적으로 그려내려고 한 화가다.

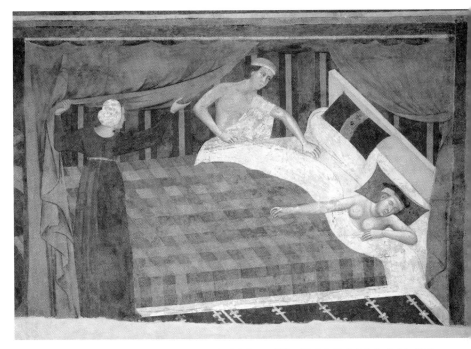

〈결혼 생활〉, 멤모 디 필리푸초, 1303~1310년, 산 지미냐노, 구(舊) 시청사 | 원시적이며 귀여운 인체는 해부학적인 정확함의 대척점에 있다. 침대까지 입체적으로 그려진 폼페이 벽화(171쪽)가 이 작품보다 1,200여 년이나 전에 그려졌다는 사실이 새삼 놀랍다.

를 했다는 증거일 것이다.

그런 상황에서도 부부 사이의 성교를 그린 그림이 멤모 디 필리푸초와 그의 공방의 작품처럼 시청사 같은 공적인 장소에 그려져 있다는 것은 주목할 만한 일이다. 이는 결혼 생활을 다룬 일련의 벽화 가운데 한 장면이다. 한발 먼저 침대에 들어가 기다리는 나체의 아내 옆으로 남편이 미끄러져 들어가고 있다. 물론 공적인 장소에 그려져 있다는 데서 알 수 있듯이 이 작품에는 성적 흥분을 불러일으킬 의도가 전혀 없다. 이는 앞으로 부부가 될 시민들에게 부부 생활이 무엇인가를 아주 진지하게 가르쳐주기 위한 교과서인 것이다.

부부는 침대에 들어가기 전에 함께 간단한 기도를 올린다. 그리고 엄숙한 의식이 시작되는데 서로의 이를 잡아주는 것이 애무의 일부가 되기도 했다는 점이 흥미롭다. 그러고 나서 그들은 옷을 벗어 개어서는 '카소네(cassone, 옷궤)'에 넣는다. 카소네는 나무로 만든 길쭉한 장궤로, 의복이 무척 고가였던 중세에는 서민 한 사람이 거의 평생 동안 입는 의복을 여기에 모두 넣을 수 있었다. 거기에 벗은 옷을 넣는다

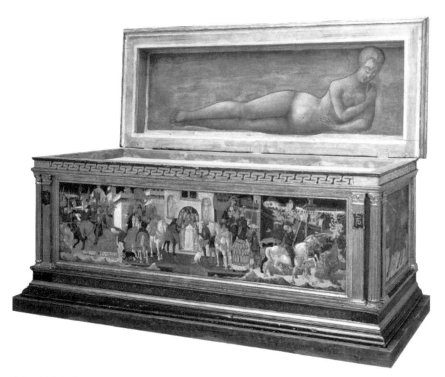

〈카소네(비너스)〉, 로 스케자, 1460년경, 코펜하겐, 국립 미술관 | 로 스케자는 르네상스 회화의 창시자 마사초의 동생인데, 공간 구성이나 감정 표현에서 르네상스만의 선진성은 그다지 느껴지지 않는다. 하시만 인체의 입체 표현 등에는 형 마사초의 혁신성을 따르려는 흔적이 보인다. 그의 뛰어난 점은 오히려 스토리성이나 장식성에 있으며 요절한 형과 달리 80년에 이르는 긴 생애에 걸쳐 카소네 등의 공예 분야에서 일인자였다.

는 것은 잠자리에 들기 직전마다 덮개가 열린다는 것을 의미한다. 그 때문에 일찍이 폼페이의 침실 벽에 그려진 포르노그래피 같은 그림이 중세에는 카소네 덮개 안쪽에 그려지게 된다.

로 스케자의 카소네 한 쌍은 그 전형적인 예다. 충실히 장식된 호화로운 카소네에는 전면에 로마 건국의 영웅인 '로물루스 이야기'의 여러 장면이 길쭉한 화면에 연속해서 그려진다. 그러나 일단 덮개를 열면 한쪽에는 여성의 누드, 다른 한쪽에는 남성의 누드가 나타난다. 길쭉한 화면이기에 드러누운 포즈가 되었겠지만 '드러누운 비너스'의 제작 예로서는 조르조네의 작품(37쪽)에 선행한다. 이것으로 최음제가 되었을까 하는 의심이 들 만큼 단순화된 인체지만, 그 밖에 포르노그래피 같은 것이 전혀 없던 시대를 상상하면 납득이 될 것이다. 낮에 보게 되는 정면 패널에는 세세한 묘사가 많고 가지각색으로 그려져 있는데 덮개 안쪽의 비너스는 대충 그려지고 배경도 붉은색 일색이다. 이는 덮개 안쪽이 밤에 보기 때문인데, 어둑한 가운데 이 원시적인 비너스의 나체가 희미하게 떠올라 성적 흥분을 불러일으켰던 것이다.

정사(情事)를 그리다

늙은이여, 내 엉덩이를 손으로 잡고 당신의 페니스를 조금씩 넣는다
오. … 그대의 질에 한 다음에는 그대의 엉덩이에 있는 다른 곳에 하
지 않겠소? 그대의 질로, 항문으로, 내 페니스는 내게 기쁨을 준다오.
그리고 그대에게도 기쁨을, 아니 지극한 행복을 가져다준다오.

– 피에트로 아레티노, 〈피에르토 아레티노의 음탕한 소네트〉, 1527)

질이나 페니스 등 깜짝 놀랄 만큼 직접적인 단어가 늘어선 이 소네
트는 1527년에 출판된 『소네트가 붙은 이 모디(체위)』다. 교회가 금지
하고 있던 항문 성교까지 노골적으로 말하는 것으로 보아, 당시의 성
도덕에 대한 도전적인 자세임이 분명하다. 저자는 당대 제일의 문필가
피에트로 아레티노인데, 이 책 때문에 결국 로마를 떠나게 된다. 그는
왜 이런 도발을 했던 것일까?

일의 발단은 3년쯤 전으로 거슬러 올라간다. 1524년 판화가 마르
칸토니오 라이몬디는 화가 줄리오 로마노의 밑그림에 기초하여 열여
섯 가지 체위에 의한 성교 장면을 책으로 출판했다. 무명의 예술가들
이 시골에서 그냥 한번 해본 일이 아니다. 줄리오는 라파엘로의 수제
자이고 라이몬디 역시 라파엘로와 나란히 가장 유명한 판화가가 되었

M'iri ciascuno à cui chiauando duole
L'esser sturbato da si dolce impresa
Costui, ch'a simil termin non pesa
Portarla uia fottendo ouunque uuòle
E senza gir cercando ne le schole
Per saper uerbi gratia à la distesa
Far ben quel fatto, impari senza spesa
Quà che fotter potrà chiunque ama, e cole
Vedete come ei l'ha su con le braccia
Sospesa con le cambe alte a i suoi fianchi
E par che per dolcezza si disfaccia.
Ne gia si turbin, benche siano stanchi,
Anzi tal giuoco par ch'ad ambi piaccia
Si, che bramin fottendo uenir manchi
E pur stan dritti, e franchi
Ansando stretti à tal piaceri intenti
E finch ei durerà saran contenti

『이 모디(체위)』, 줄리오 로마노의 원화에 기초한 마르칸토니오 라이몬디의 판화집으로 피에트로 아레티노의 소네트가 붙음. 1550년, 제네바, 개인 소장 | 『이 모디』의 오리지널판은 종이 몇 장만 남아 있다. 여기에 게재한 1550년 판에는 체위를 그린 페이지가 모두 남아 있는데, 아마 마르칸토니오 라이몬디의 판화를 기초로 다른 화가가 새로 판을 만들었을 것이다. 그리고 후세에는 새롭게 만든 도판이 많이 출판되었다. 그 작도를 담당한 사람들 중에는 아고스티노 카라치 같은 저명한 화가도 있었다.

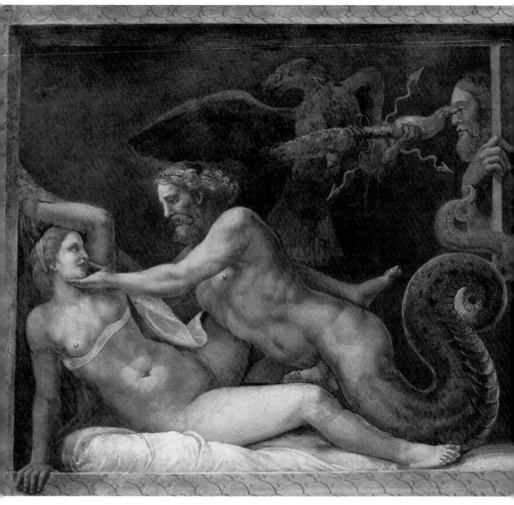

〈유피테르와 올림피아스〉, 줄리오 로마노, 1526~1534년, 만토바, 테 궁전 | 올림피아스는 마케도니아의 왕비로 알렉산드로스 3세(알렉산더 대왕)의 어머니다. 그녀는 아들로부터도 경원시될 만큼 광신적인 디오니소스 신도였고 묘한 소문이 끊이지 않았다. 일부에서는 대왕의 친아버지는 전왕이 아니라 제우스(유피테르)라고 믿었다. 디오니소스의 비의(秘儀)는 뱀신 숭배의 측면이 있기 때문에 제우스도 일부는 뱀이나 용 같은 모습을 하고 있다. 그건 그렇다 치더라도 성기가 당당하게 그려지는 등 이것이 궁전 내에 그려졌다고는 믿기 힘들 만큼 노골적인 작품이다.

다. 그런 2인조가, 하필이면 교황의 발밑인 로마에서 벌인 일이라 놀라지 않을 수 없다.

줄리오는 북이탈리아 만토바를 다스리는 곤자가 가문의 주문을 받고 새로운 궁전을 건축하는 일과 궁전에 그려지는 벽화의 밑그림에 착수했다. 테 궁전이라 불리게 되는 그 건물에는 성애를 주제로 한 방이 구상되었다. 줄리오가 체위도를 착수한 동기는 아마 이를 준비하기 위해서였을 텐데, 여하튼 마르칸토니오는 이를 판화로 만들어 유통하기 시작했다.

이리하여 세상에 나온 『이 모디』는 큰 파장을 일으켰다. 마르칸토니오는 체포되어 투옥되었다. 당시 교황 클레멘스 7세가 아무리 문화에 대한 이해가 깊은 가문으로 알려진 메디치가 출신 교황이라고 해도 엄중한 조치를 취하지 않을 수 없었다. 나돌던 판화는 대부분 회수되어 폐기되었다.

이런 상황에 용감히 맞선 사람이 피에트로 아레티노였다. 그는 붓 한 자루만 들고 각지를 떠돌아다니는, 당시로서는 아직 드물던 직업적 문필가였다. 그에게는 후원자가 많았는데 그중에서도 라파엘로의 후원자이기도 한

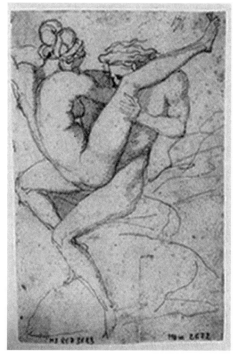

장 오귀스트 도미니크 앵그르가 그린 성교 장면, 16세기의 르네 부아뱅의 판화에서, 개인 소장

대은행가 키지 가문이 그를 오랫동안 지원했다. 아레티노는 교황에게 항의하여 마르칸토니오를 석방시켰고, 남아 있던 판화에 자신이 쓴 소네트를 붙여 출판한 것이 앞에서 본 『소네트가 붙은 이 모디』다.

거기에는 체위별로 소네트가 하나씩 붙어 있다. 이 책은 내용이 너무나도 노골적인 탓에 표면적인 성공은 거두지 못했다. 그러나 이 책은 거듭된 박해에도 불구하고 일부 사람들로부터 그 후에도 많은 관심을 불러일으켜 숨은 기서(奇書)가 되었다.

해부되는 섹스

그 후에도 적잖은 유명 화가들이 성교 장면을 그렸다. 앵그르는 격렬한 체위들을 거친 스케치로 남겼다. 제리코는 몹시 거친 선으로 뒤엉킨 남녀를 포착했으며, 풍경화로 유명한 밀레, 명성과 성공을 얻은 루벤스까지 성교 장면을 그렸다.

〈프랑스 침대〉(181쪽)라는 이름이 붙은 렘브란트의 에칭화는 남녀의 정사를 몰래 그린 것인데 이 화가의 뛰어난 특질을 잘 보여주는 작품이다. 세세한 선들, 검은색 일색으로는 보이지 않는 농담, 주된 대상과 그 주변 공간을 화면에 균형 있게 배치한 구도, 그리고 무엇보다 신화나 성서의 주제만이 아니라 서민의 극히 평범한 생활이나 일상의 소박한 장면도 등가의 주제로 보는 독특한 관점도 특징적이다. A5 종이 크기도 안 되는 소품이지만 이 판화는 일체의 미화를 배제하고 현실적인 서민의 성생활 자체를 순수하게 묘사한 첫 작품이 되었다.

〈몽마(夢魔)〉* 등의 작품으로 알려진 스위스인 헨리 푸젤리는 관능적이고 환상적인 주제를 많이 다룬 화가다. 그의 〈남자와 세 여자들〉

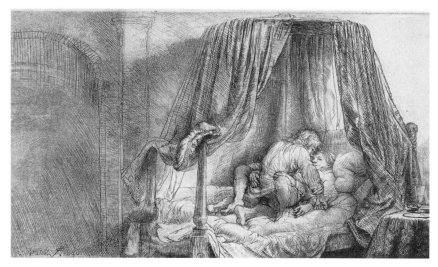

〈프랑스 침대〉, 렘브란트 판 레인, 1646년, 뉴욕, 피어폰트 모건 도서관

(182쪽)은 삼각형에 담긴 아름다운 구도에 의한 차분함 탓에 처음에는 그 장면의 과격함을 느끼지 못한다. 그러나 한 여자는 남성의 얼굴에 올라타 입으로 하는 애무를 받고 있다. 한가운데 있는 여자는 자신의 손으로 음경을 질에 넣으려 하고 있고 세 번째 여자는 그것을 거들면서 남자의 성기를 애무한다. 여기서 남성은 자주성을 갖지 못하고 여자들이 하는 대로 몸을 내맡기고 있다. 그는 봉사를 강요받고 그 대가로 쾌감을 얻는다. 즉, 이 스케치는 살아 있는 몸뚱이를 가진 음란한 '몽마'들이 한 남자에게 매달려 있는 장면인 것이다.

　푸젤리 작품 중에는 이런 작품이 몇 점 더 있는데, 그는 이보다 더욱 방대한 양의 성교 장면을 그렸을 것이다. 하지만 그 대부분은 그의 아내가 불태워버린 것으로 보인다. 수치심일까, 성도덕일까, 아니면

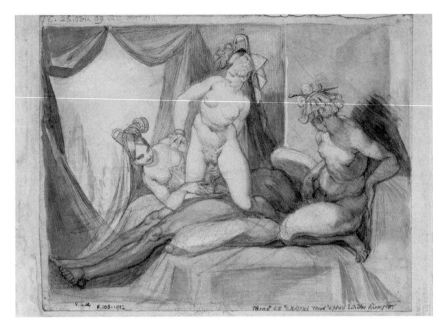

〈남자와 세 여자들〉, 헨리 푸젤리, 1810년경, 런던, 빅토리아 앤드 앨버트 미술관

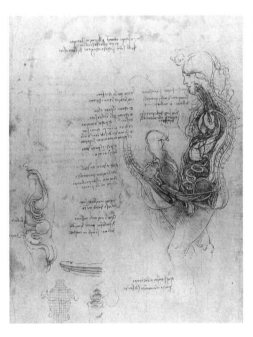

〈성교〉, 레오나르도 다빈치, 1493년경, 윈저 성 왕립 도서관 | 남녀 각각에 대한 다빈치의 생각 차이와 동성애적 경향을 드러낸 것이 흥미롭다. 남성의 머리나 상반신이 자세하게 그려진 한편 여성의 몸은 마치 자궁뿐인 것 같다.

모델들에 대한 질투심일까? '나쁜 것'을 이 세상에서 없애는 것이 좋은 일이라고 생각한 화가의 아내는 남겨진 작품이 얼마 되지 않아 미술사에서 차지하게 되는 특이성 따위는 생각지도 못했을 것이다.

레오나르도 다빈치의 〈성교〉(182쪽) 역시 이 희대의 인물이 지닌 특징을 잘 드러낸다. 이 이상으로 노골적일 수는 없겠지만, 남녀의 결합 장면을 이토록 생생하게 보여주면서도 이만큼 관능미에서 먼 성교 장면도 또 없을 것이다.

그는 이상주의적인 화가인 동시에 냉철한 해부학자이기도 했고, 게다가 그에게 양자는 구별되어야 할 것이 아니었다. 그의 관심은 양자의 결합 부분에 집중하는 것과 함께 신비한 역할을 부여받고 있던

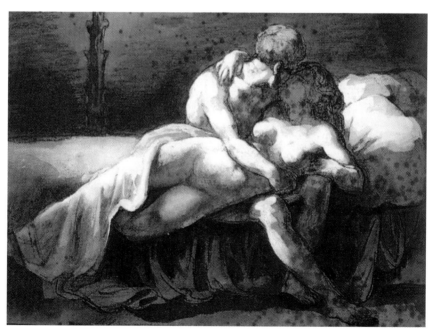

〈키스〉, 테오도르 제리코, 1822년경, 마드리드, 티센 보르네미사 미술관

〈자, 우리 사랑하자(Te faruru)〉, 폴 고갱, 1893년경, 개인 소장

〈성교, 습작(남과 여)〉, 에곤 실레, 1915년, 빈, 레오폴트 미술관

성기를 단순히 한 기관 차원으로까지 끌어내리고 있다. (상반신을 그리는 수고를 생략하는 방식의 차이는 흥미롭다.) 여기에 이르러 섹스는 단순한 관찰 대상이 된 것이다.

〈연인들〉, 페터르 파울 루벤스, 연대 불명, 개인 소장

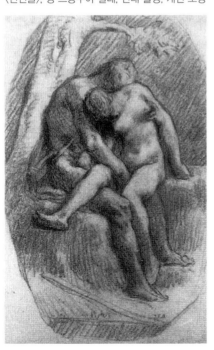

〈연인들〉, 장 프랑수아 밀레, 연대 불명, 개인 소장

정욕의 상징과 알레고리

이처럼 서양 회화에서는 정욕의 장면이 수없이 제작되었는데, 거기에는 종종 상징적인 모티프가 그려졌다. 예컨대 매우 호색적인 캐릭터로서 그리스 신화에 나오는 반인반수의 정령 사티로스가 있다. 목신 판(로마에서는 파우누스)과 일체화하여 수많은 풍요의 신 중 하나가 되었다. 풍요, 즉 '열매를 맺기' 위해서는 그에 앞서 교합을 재촉하기 위한 '욕정'이 필요하다는 발상인데, 사티로스에게는 욕정 자체가 성격의 하나로서 부여되었다. 이리하여 사티로스는 자고 있는 님프의 옷을 벗기거나 덮치고, 심지어는 유피테르가 안티오페에게 접근하기 위해 사티로스로 변장한 모습도 등장한다(70쪽).

동물도 정욕의 모티프로서 활약해왔다. 암수 한 쌍이 함께 사는 비둘기가 그 대표적인 예다. 그 때문에 비둘기 두 마리는 비너스의 어트리뷰트이고 연인이나 포옹, 애무, 정욕 등을 의미하게 되었다. 비너스가 마르스를 유혹하는 장면(188쪽), 사랑의 알레고리라는 주제(32쪽), 비너스와 아도니스(49쪽) 등 이 책에서도 한 쌍의 비둘기는 종종 등장해왔다. 마찬가지로 비너스와 마르스가 서로 사랑하는 장면(196쪽)에서도 무장을 해제한 마르스의 투구 안에 둥지를 트는 비둘기는 평화를 의미하기 때문에 거기에는 '정욕'과 '평화'라는, 비둘기에게 주어진

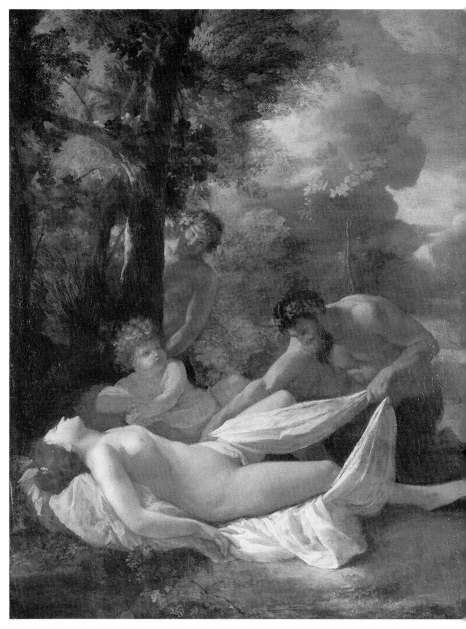

〈님프와 사티로스〉, 니콜라 푸생, 1627년경, 런던, 내셔널 갤러리 | 오랫동안 '유피테르와 안티오페'라
는 주제로, 또 푸생이 잃어버린 그림의 모작이라고 오해되었던 작품이다. 취리히 시립 미술관에 약
간 다른 버전의 작품이 있다.

<마르스의 장비를 푸는 비너스와 삼미신>, 자크 루이 다비드, 1822~1824년, 브뤼셀, 왕립 미술관 | 1825년에 세상을 떠난 다비드의 유작인데, 본인도 그것을 예감한듯 "이것이 마지막 작품이다"라고 말했다.

두 가지 의미 내용이 중첩되어 있다.

　흥미롭게도 인간의 오감 중에서 육욕과 가장 깊은 관계가 있는 것은 촉각이라는 점에서, 종종 촉각을 상징하기도 하는 새, 그중에서도 앵무새가 정욕의 상징이 되었다. 그리고 후각은 관능을 불러일으키는 스위치라고 여겨져 산레담의 판화(190쪽)처럼 장미의 향기를 맡는 남녀로 그려지기도 한다. 이 판화에 개가 그려진 점도 무척 흥미롭다. 코가 예민한 개는 여기서 후각의 상징이며, 보통은 충성을 의미하는 개가 육욕의 상징이 되는 경우도 많다. 이것도 인간보다 훨씬 다산하는 동물들의 번식력과 동물이 욕정이 강하다는 것을 예로부터 느껴온 탓

일 것이다.

18세기부터 융성하기 시작한 오리엔탈리즘이 때때로 관능적인 주제의 공급원이 되었다는 점이 색다르다. 그중에서도 일본이나 중국 등 극동 지역, 터키나 아프리카 대륙의 북쪽 연안 지역이 더욱 에로틱한 화제(畵題)를 착상하게 하는 원천이 되었다. 여기에는 영국의 터키 대사 부인 몬터규가 저술한 『몬터규 부인의 서간집』 등의 출판물에 등장하는 이국적인 기록도 하나의 계기가 되었다.

이후 글에서 묘사된 터키의 여자 목욕탕 모습은 앵그르에게 자극

〈앵무새와 여인〉, 귀스타브 쿠르베, 1866년, 뉴욕, 메트로폴리탄 미술관 | 쿠르베가 1866년 살롱에 응모하기 위해 마음에 든 여성을 모델로 써서 그린 작품이다. 살롱에서는 여성 누드가 드물지는 않았지만 흐트러진 머리나 시트 때문에 '천박'하다는 평가를 받아 낙선했다. 앵무새를 손에 올리고 있는 것은 촉각의 알레고리이기도 하다.

을 주었고 그 후 여성 나체화가 수면 위로 드러나는 좋은 장이 되었다. 마찬가지로 여러 이슬람 국가의 할렘이나 거기에 모여 있던 많은 여성 노예(오달리스크)도 주요한 관능적 화제가 되어 이후 르누아르나 세잔 등으로 이어지는 '목욕하는 여자'의 계보가 되었다.

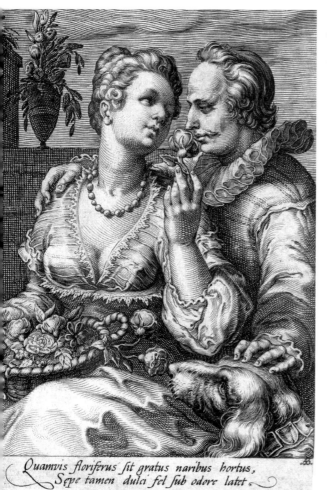

〈후각〉, 피터르 얀스 산레담(헨드리크 홀치우스를 번안), 판화 연작 '오감'에서, 1595년경, 빈, 알베르티나 미술관

Quamvis floriferus sit gratus naribus hortus,
Sepe tamen dulci fel sub odore latet.

〈침대에 누워 작은 개와 노는 소녀〉, 장 오노레 프라고나르, 1770년경, 뮌헨, 알테 피나코테크 | 프라고나르가 살롱을 통하지 않고 제작하고 판매한 작품이었기 때문에 지나치게 노골적인 표현이 나타나 있다. 개는 정욕의 상징이지만 프라고나르는 여성과 정상위를 하는 남성을 떠올리게 하는 위치에 의도적으로 개를 그렸다.

〈터키탕〉, 장 오귀스트 도미니크 앵그르, 1862년, 파리, 루브르 미술관 | 앵그르는 〈그랑드 오달리스크〉(43쪽)로 대표되듯 오리엔탈리즘에 대한 관심이 많았는데, 이 작품은 그중 만년의 작품이다. 그러나 납품한 상대인 나폴레옹 황자와 황비의 마음에 들지 않아 1905년의 회고전까지 완전히 잊힌 존재가 되었다.

〈무어 여인이 있는 목욕탕〉, 장 레옹 제롬,
1870년경, 보스턴 미술관

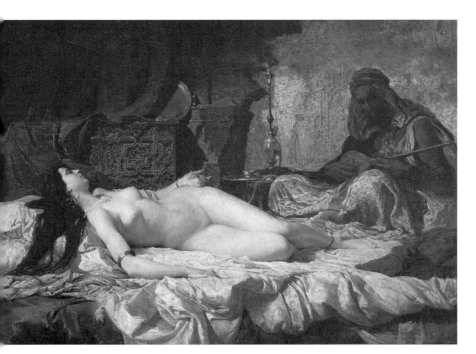

〈오달리스크〉, 마리아노 포르투니 이 데 마드라소, 1861년, 바르셀로나, 국립 카탈루냐 미술관 | 포르
투니는 불과 서른여섯이라는 나이에 요절한 화가였지만 전 세계 비평가들의 주목을 받았고, 출신지
인 카탈루냐 지방의 국민적 화가가 되었다. 치밀한 묘사법을 특기로 하여 오달리스크 등 이국적 주
제를 즐겨 그렸다. 일본에서 인기 있는 디자이너 마리아노 포르투니의 아버지다.

〈소파 위의 오달리스크〉, 외젠 들라크
루아, 1827~1828년, 케임브리지, 피
츠윌리엄 미술관 | 들라크루아가 그린
일련의 여성 나체화 중 하나. 다른 화
가의 오달리스크에 비해 좀 더 직접
적인 성애 장면을 연상시키는 나른함
이 두드러진다.

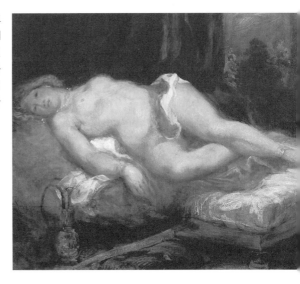

〈알제리 옷차림의 파리 여인〉, 피에르
오귀스트 르누아르, 1872년, 도쿄, 국
립 서양 미술관 | 동양 취미의 유행에
편승하여 가본 적도 없는 알제리의
할렘 풍경을 그린 작품. 가운데 있는
인물의 모델은 당시의 연인 리즈 트
레오다. 그러나 1872년 살롱에서 이
작품이 낙선하자 르누아르는 이 주제
에 대한 흥미를 잃었다.

불륜

불륜의 한 쌍으로 가장 많이 그려진 커플이 바로 비너스와 마르스
(아레스)다. 미와 사랑의 여신 비너스는 대장장이의 신 불카누스(헤파
이스토스)의 지략에 의해 그의 아내가 되었다. 불카누스는 착하고 유능
하지만 어머니 헤라도 꺼려할 만큼 추남이었다. 자진하여 그와 결혼한
것도 아닌 비너스가 그와의 생활에 만족할 리 없다.

마르스는 제우스와 헤라 사이에서 태어난 군신(軍神)으로 화성의 이름이 될 만큼 뜨겁고 정열적이다. 약간 사려가 부족한 경향은 있지만 흉포할 만큼의 마초이즘과 늠름한 육체를 자랑하는 미청년이다. 아도니스를 다룬 제1장에서도 알 수 있듯이 얼굴이나 몸이 좋으면 자질이나 지성은 묻지 않고 용모만 탐내는 비너스가 그에게 끌리지 않을 도리가 없다.

그리하여 마르스와 비너스는 불륜 커플의 대명사가 되고 불카누스는 아내를 빼앗긴 남자의 동의어가 되었다. 비너스와 마르스는 성애의 현장을 그리기에 알맞은 모티프가 되었고 수없이 많은 작품이 그려졌다. 의처증에 걸린 불카누스는 흥미롭게도 아내의 바람기를 막기 위해 정조대를 발명한다. 그 때문에 정조대는 속된 말로 '비너스의 팬티'라고도 불렸다. 아주 위생적이지 못한 물건이라 실제로 사용되는 일은

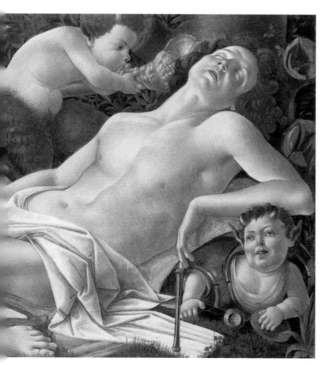

〈마르스와 비너스〉, 산드로 보티첼리, 1483년경, 런던, 내셔널 갤러리 | 스팔리에라로 그려진 작품. 비너스와 마르스가 드러누워 있는 주제는 관능적이기 쉽지만 이 작품의 비너스는 이성적인 표정을 짓고 있다. 이것도 보티첼리가 특기로 하는 지상의 사랑[속애(俗愛), 여기서는 마르스]과 천상의 사랑[성애(聖愛), 즉 신앙. 여기서는 비너스]의 대비로 보인다.

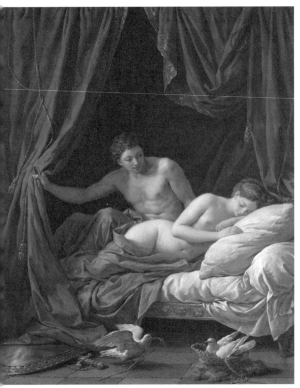

〈평화의 알레고리(마르스와 비너스)〉, 루이 장 프랑수아 라그르네, 1770년, 로스앤젤레스, 게티 센터 | 사랑의 주제를 많이 그린 라그르네의 작품. 자고 있는 비너스의 아름다움에 넋을 잃은 마르스는 자신의 공격적인 성격을 잊고 있다. 이를 증명하듯 그의 칼이나 방패는 바닥에 흩어져 있고, 투구 안에는 비둘기가 둥지를 틀었다. 사랑이 전쟁을 물리치고 평화를 가져온다는 우의다.

〈정조대〉, 작자 불명, 1540년경, 고다 시(市) 미술관 | 늙은 남편이거나 후원자가 어린 아내나 정부(情婦)에게 정조대를 채우고 있는데 그녀는 약삭빠르게 여벌의 열쇠를 만들어 정부(情夫)에게 건넨다. 이것도 앞서 본 '어울리지 않는 쌍'의 아류다.

거의 없었겠지만 아내나 정부를 묶어두기 위한 좀스러운 수단으로서 실물도 몇 개 남아 있고 그림으로도 가끔 그려졌다.

비너스가 바람을 피우는 현장에 불카누스가 들이닥치는 장면을 그린 그림도 있다. 틴토레토의 작품에서 불카누스는 샛서방을 찾고 있다. 화면 어디에 마르스가 숨어 있는지 한번 찾아보기 바란다. 한편 구에르치노의 〈마르스, 비너스와 큐피드〉에서는 웬일인지 비너스가 활의 명수 큐피드에게 손으로 방향을 가리켜주고 있는 듯하다(198쪽). 흥미롭게도 큐피드는 이쪽으로 화살을 똑바로 겨누고 있는데, 보는 자에게 '다음 표적은 당신이다'라며 위협하는 것 같다.

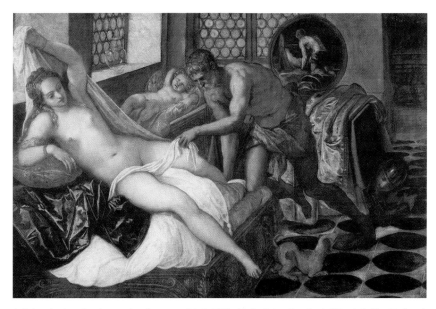

〈비너스와 마르스〉, 야코포 틴토레토, 1555년경, 뮌헨, 알테 피나코테크 | 성애를 관장하는 큐피드가 선잠에 빠지고 말았기에 이 정사는 들통나고 말았다. 매너리즘 화가가 아니고서는 할 수 없는, 원근법이 안쪽으로 비스듬히 적용되었음을 볼 수 있다.

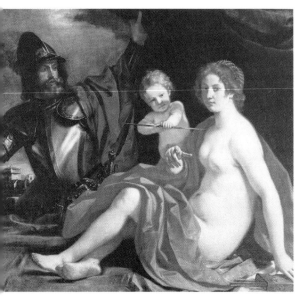

〈마르스, 비너스와 큐피드〉, 구에르치노, 1633년, 모데나, 에스텐세 미술관 | 비너스가 나체인데도 마르스는 전신 무장을 해제하지 않았다. 아직 시대 고증이라는 개념이 없었기에 갑옷이나 투구도 그리스 신화를 그릴 때의 전형적인 투구가 아니라 이 그림이 그려진 17세기나 그 이전에 이탈리아에서 실제 사용된 유형의 것이다.

『데카메론』의 삽화, 1440년경, 파리, 국립 도서관 | 기도 드리는 남편, 약삭빠르게 샛서방이 되는 수도사. 얼핏 보기에 상당히 원시적으로 느껴지지만 침대 위 선반의 원근법적인 처리나 비스듬히 그려진 여성의 머리 등에 결코 간단하지 않은 입체 묘사가 무심한 듯 드러나 있다.

거부하지 않는 아내들

(해적 파가니노는 아름다운 유부녀를 납치해 왔습니다. 파가니노는) 흐느껴
우는 그녀를 부드럽게 달래기 시작했습니다. 그런데 밤이 되자 …
이번에는 행위로써 그녀를 달래기 시작했습니다. 꽤 능숙하게 그녀
를 달래주었기에 … 그녀는 파가니노와 더할 나위 없이 즐겁게 지냈
습니다.　　　　　　　　　　　　－ 보카치오, 『데카메론』, 두 번째 날 열 번째 이야기

보카치오의 『데카메론』은 베스트셀러 소설이자 불륜 문학의 금자
탑이기도 하다. 1348년에 피렌체를 덮친 페스트로부터 몸을 지키기
위해 시골로 내려갔다는 설정으로 열 명의 남녀가 열흘간 모두 100편
의 이야기를 한다. 거기서는 남의 아내에게 손을 뻗은 이야기가 마음
껏 펼쳐진다. 『데카메론』은 각지에 전해지는 다양한 전승이나 짤막한
이야기를 모아 단편소설집으로 만든 것이다. 불륜을 다룬 연애 이야기
가 그만큼 항간에 흘러넘쳤음을 의미한다.

1353년에 완성된 『데카메론』은 수많은 판을 거듭하는 베스트셀
러가 된다. 거기에는 많은 삽화가 들어갔다. 유부녀와 정을 통할 시간
을 벌기 위해 남편의 참회 시간을 길게 늘리는 수도사 이야기도 있다.
『데카메론』에서는 남자가 유부녀를 느닷없이 끌어안고 키스를 하기도
하는데, 이를 거부하는 아내들은 거의 찾아볼 수 없다. 설사 유괴나 강
간을 당해도 도중에는 반드시 기뻐하기 시작한다. 아무리 코믹하게 그
려졌다고 해도 당연히 그 이면에는 여성에 대한 깊은 불신이나 경멸
이 있다. 여자들은 거의 자신들이 주도권을 쥐지 않고 그저 자신의 몸
을 덮치는 예기치 못한 불행이나 쾌감에 몸을 내맡길 뿐인, 사고하지

않는 존재에 지나지 않는다.

왕이 사랑한 여자들

회화에는 왕의 정부를 그린 작품이 무수히 많다. 어느 한 사람을 고르기에는 너무 많기 때문에 여기서는 특이한 모습으로 그림에 그려진 예 하나만 보기로 하자.

〈가브리엘 자매〉(201쪽)는 한 퐁텐블로파 화가의 작품이다. 욕조에서 상반신을 드러낸 누드의 여성 둘이 있다. 오른쪽이 프랑스 왕 앙리 4세의 정부였던 가브리엘 데스트레이고 왼쪽 여성은 가브리엘의 자매 중 한 명, 아마 여동생 빌라 공작 부인일 것이다.

가브리엘에게도 일단 법률상의 남편이 있고 앙리 4세에게도 정식 아내가 있었다. 그러나 앙리 4세는 스무 살 가까이 어린 가브리엘에게 홀딱 빠졌다. 낭만적인 왕은 궁정의 정원을 걸으면서 이따금 멈춰 서서 벽에 가브리엘의 이름을 의미하는 표시를 한다. 게다가 앙리(Henri)와 가브리엘(Gabrielle)의 머리글자인 GH를 조합한 상징을 루브르궁에 장식으로 남기기도 한다. 왠지 커플들이 적고 싶어 하는, 우산 손잡이 양쪽에 남녀의 이름을 쓰는 낙서 같은 것이다.

왕이 없는 사이에 가브리엘이 정부를 방으로 끌어들였는데 갑자기 왕이 돌아와 정부는 창문으로 뛰어내렸다는 소문이 당시부터 그럴싸하게 나돌았다. 그렇게 만나는 상대일수록 사랑의 불꽃은 활활 타오르는 법이다. 왕은 가브리엘을 총애했고 얼마 후 그녀는 임신했다. 가브리엘의 유두를 집는 이상한 행동도 장남의 탄생이나 임신을 기념한 것이라고 여겨지고 있다. 왜냐하면 그것은 초유(初乳)가 나오기를 재

〈가브리엘 자매〉, 퐁텐블로파, 1594년경, 파리, 루브르 미술관 | 화면 안쪽에 궁녀인 듯한 사람이 있으며 곧 태어날 아이를 위해 뜨개질을 하고 있다. 옆의 난로에는 불꽃이 보이는데 이는 왕과 가브리엘 사이의 애정과 정욕의 불꽃을 의미하는 것으로 보인다. 그것을 뒷받침하듯이 난로 위에 걸린 그림은 일부밖에 보이지 않지만 그것이 에로틱한 주제라는 것은 충분히 알 수 있다.

촉하는 동작이기 때문이다.

본처와의 사이에 아이가 없었던 왕은 기뻐하고, 가브리엘과 그녀의 정식 남편 사이의 결혼을 무효로 해버린다. 왕은 가브리엘과 임시로 약혼이나 한 듯한 기분이었다. 아무튼 그는 자신도 이혼할 생각이었던 것이다.

그러나 가브리엘이 왕비의 관을 쓰는 날은 결국 오지 않았다. 그 후에도 왕의 아이를 둘이나 낳고 네 번째 아이를 임신한 중에 가브리엘이 먼저 죽고 말았던 것이다. 스물여섯이라는 너무 이른 나이의 죽음은 여러 가지 억측을 낳았다. 만약 독살이었다면 본처 주변에서 조종

〈빗장〉, 장 오노레 프라고나르, 1777~1778년, 파리, 루브르 미술관 | 이 이야기는 설명할 필요가 없을 정도로 명백하다. 남의 눈을 피해야 할 관계에 있는 남녀가 서로 껴안으면서 문에 빗장을 걸고 있다. 주인공들을 굳이 화면의 중심에서 밀어내고, 마찬가지로 스포트라이트가 강하게 비쳐 든 부분도 화면 끝에 두었다. 화면 왼쪽에는 어둑한 가운데 단지 붉은색 커튼만이 커다랗게 배치되어 있다. 화면 안에서 구도나 명암의 균형이 아주 이상해질지도 모르는 이런 처리를 하는 데는 용기가 필요한데, 자세히 보면 이론에서 벗어나 있는 점이야말로 프라고나르의 기질 중 하나다.

한 일일까? 앙리 4세의 정적이 한 짓일까? 또는 가톨릭으로 개종한 왕을 노린 신교 급진파의 짓일까? 아니면 메디치가와의 인척 관계를 획책하기 시작하던 궁정이나 정부의 누군가가 벌인 일일까?

시간은 걸렸지만 그 후 앙리 4세도 본처 마르그리트와의 이혼이 성립하여 정식으로 자유의 몸이 되었다. 그때 후처로 왕궁에 들어온 사람이 마리 드 메디시스(마리아 데 메디치)다. 그녀는 나중에 루이 13세가 되는 장남을 비롯하여 여섯 명의 아이를 낳았으며 남편이 세상을 떠난 후 어린 아들의 섭정으로서 종교 대립이 이어지던 프랑스를 다스렸다. 그 격동의 생애는 루벤스가 '마리 드 메디시스의 생애' 연작으로 그려 루브르 미술관의 중요한 보배가 되었다.

매춘

인류의 손으로 만든 최초의 공예품은 토기다. 그 때문에 일본의 조몬 토기처럼 접시나 항아리의 표면은 초기의 인류에게 중요한 화면(畵面)이 되었다. 고대 그리스에서도 사정은 마찬가지였다. 그리고 식기에는 용도에 맞게 다양한 종류가 만들어졌는데 흥미롭게도 그 용도에 따라 그려지는 주제도 각각 달랐다. 예컨대 '흰 바탕의 레키토스'라 불리는 물주전자는 부장품이나 묘 앞에 올리기 위한 용도였기 때문에 흔히 죽은 사람의 생전 모습 등이 그려졌다.

에로틱한 주제도 다양한 식기에 그려졌는데, 역시 술자리에는 으레 정사가 따르는 모양인 듯 화면에는 술을 마실 때 사용하는 식기가 자주 선택되었다. 그중에서도 와인을 마시기 위한 '킬릭스(kylix)'*는 고대

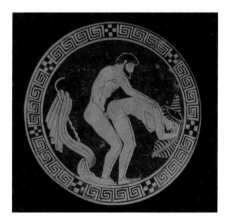

킬릭스, 아르카익(Archaic)기의 적상식(赤像式) 기법 사용, 기원전 5세기, 나폴리, 국립 고고학 박물관 | 헤타이라들의 거주 지역은 도기 공방 거리에 인접해 있어 도예 화가들도 모델을 구하는 데는 별 어려움이 없었을 것이다. 킬릭스는 화면으로서 적합하여 그 밖에도 다양한 주제의 도상이 그려졌다.

* 고대 그리스 그릇 종류.

에 이루어진 성적 묘사의 보고(寶庫)다. 킬릭스는 나지막한 굽과 두 개의 손잡이를 가진 폭이 넓고 얕은 원형의 잔이다. 그리스의 주거 양식에는 '안드론'이라는 남성 전용의 방이 있었는데 이곳에서 때때로 '심포시온'이라는 연회가 열렸다. 대단한 게 아니라 남자들이 술을 마시면서 장시간 이야기를 나누는 것인데, 그 집 주인의 가족이라고 해도 일반 여성이 동석하는 것은 기본적으로 금지되었다는 점이 특징이다.

심포시온에서 남자들과 함께 있는 이는 그런 술자리 상대를 하는 전문적인 여성 '헤타이라(고급 창부)'다. 그녀들을 '고대 그리스의 창부'라고 바꿔 말하는 것이 그렇게 간단하지만은 않은 것은 헤타이라들에게는 오히려 술자리 분위기를 띄우는 역할이 요구되었다는 점 때문이다. 그래서 그녀들 대부분은 춤이나 악곡 연주 등에 뛰어났고, 광범위한 지식을 바탕으로 한 대화술로 상대를 즐겁게 해주기도 했다. 즉, 그녀들은 그 기능과 역할로 볼 때 일본의 게이샤에 매우 가깝고 르

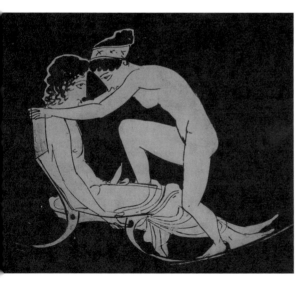

그리스의 디캔터에 그려진 성교 장면, 기원전 430년경, 베를린, 국립 미술관 | 와인을 잔에 따르기 위한 용기인 디캔터에도 종종 성교 장면이 그려졌다. 단순하고 동적인 느낌이 풍부한 선으로 육체의 부드러움까지 표현하는 데 성공했다. 남성의 음경 모양에서는 그리스에서 포경이 존중 받았다는 사실도 확인할 수 있다. 전체적으로 유머러스함이 감도는 이 그림은 뛰어난 화가가 잠깐 짬을 내 재빨리 그렸다는 것을 상상케 한다.

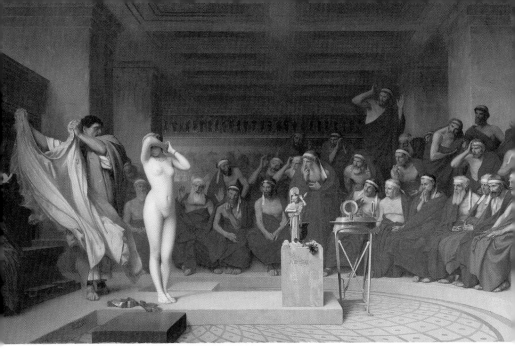

〈재판정에 선 프리네〉, 장 레옹 제롬, 1861년, 함부르크 미술관 | 고대 그리스의 헤타이라 중에서 가장 이름이 알려져 있는 이가 프리네다. 모든 권력자들이 그녀를 찾았고 기꺼이 그녀가 부르는 값을 지불했기 때문에 엄청난 부를 쌓았다. 이 장면은 재판에 걸려 불리한 입장에 있던 프리네의 의복을 변호인이 갑자기 벗기는 장면이다. 그녀의 아름다운 나체에 감동받은 의원들의 마음이 바뀌어 무죄로 끝났다고 한다. 프락시텔레스나 아펠레스라는 고대의 유명한 예술가들의 모델을 했다고도 전해진다.

네상스기의 코르티잔과 같은 고급 창부들이었던 것이다. 그러나 헤타이라는 일상생활의 불편함을 강요받았고 법적인 권리도 거의 인정받지 못했다. 코르티잔도 한때 마치 자립한 여성상의 선구자라도 되는 것처럼 높은 평가를 받았지만 실제로는 사는 지역도 일상적인 행동에도 상당한 제한이 있었다.

아무튼 심포시온이란 곧 그리스 특유의 매춘이 딸린 '잡담 장소'였는데 놀랍게도 이것이 오늘날 학술적인 심포지엄의 원형이다. 그 연회에서 장시간 사용되는 킬릭스가 그리스 미술에서 성애 묘사의 주된 화면이 된 것은 이런 용도에서 기인한다. 그러나 엄청난 수의 킬릭스

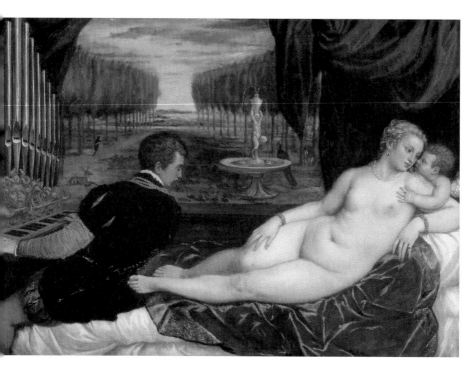

〈비너스와 큐피드, 오르간 연주자〉, 티치아노 베첼리오, 1550년경, 마드리드, 프라도 미술관 | 티치아노는 유사한 작품을 여럿 그렸다. 비너스는 건강한 나체를 아낌없이 드러낸다. 그에게 달라붙은 큐피드는 무슨 말인가 귀엣말을 하는 모양으로 이 작품을 한층 음란하게 한다. 왼쪽에 있는 남성은 신화 속의 인물이 아니라 분명히 일반 남성일 것이다. 비너스의 주제를 걸치고 있지만 이 작품의 무대가 홍등가라는 것을 상상케 한다.

에 그려진 성애 장면은 안타깝게도 대부분 조잡한 편인데, 여기서 이런 그림의 주제는 공방에서도 조수들의 것으로 여겨졌다는 사실을 엿볼 수 있다.

매춘의 융성과 억제

고대 로마에서도 매춘은 성행했다. 그 후 중세에도 매춘은 계속해서 주요 산업 가운데 하나였지만 표면적으로는 엄격한 성도덕에 의해

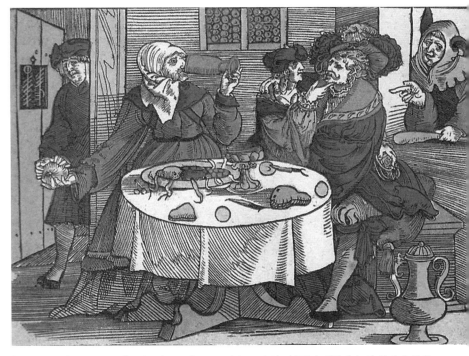

〈뚜쟁이 학교(Bawd School)〉, 에르하르트 쇤, 1540년경, 고다 시 미술관 | 식탁에 놓인 식기나 식재료, 의자 대신 놓인 장궤나 둥근 유리를 이은 창 등 이 작품은 당시의 풍속을 알 수 있는 귀중한 자료가 되었다. 쇤은 뒤러의 후계자 중 한 사람으로 뉘른베르크에서 활발하게 인쇄된 목판화 중에서 상당한 수의 밑그림을 그렸다.

지배되어 매춘 통제령이 나오기 시작한다. 그중에서도 신성로마 황제 프리드리히 1세가 1158년에 발포한 매춘 통제령은 매춘부만이 아니라 구매한 손님도 동시에 처벌하는 것이었다. 붙잡힌 매춘부에게는 잔혹하게도 코를 도려내는 엄벌이 내려졌다.

그로부터 반세기쯤 후에 나온 카스티야 왕 알폰소 8세의 통제법은 대상을 더욱 세세하게 규정해 법의 실효성을 높였다. 즉, 매춘부 본인만이 아니라 매춘부를 고용한 자와 그 양자를 알선한 자(뚜쟁이), 그리고 매춘용 방을 빌려준 자까지 매춘을 한 것으로 간주해 처벌 대상으

〈가슴을 드러낸 여인의 초상〉, 야코포 틴토레토, 1570년경, 마드리드, 프라도 미술관 | 시인이 된 베네치아의 고급 창부 베로니카 프랑코를 그렸다는 것이 전통적인 해석이다. 진주를 많이 쓴 장식품이나 풍성한 금발 등은 모델이 고급 창부라는 것을 말해주는데, 지적이고 기품 있는 용모나 강한 의지를 보여주는 시선은 확실히 베로니카 같은 재주 있는 사람에게 어울린다. 한편 명치에 손을 대는 동작은 충성의 증거이기도 하다.

로 삼았다. 게다가 이 법률에는 매춘부의 남편도 처벌한다는 규정이 있어 매춘부가 꼭 독신자만은 아니었다는 것을 알 수 있다.

그래도 이 산업은 없어지지 않았고 르네상스기에 들어서자 다시 융성기를 맞았다. 당시의 홍등가에서 이루어지는 유사 연애의 양상을 잘 알 수 있는 에르하르트 쇤의 판화가 남아 있다(207쪽). 무척 위세가 좋아 보이는 풍채 있는 남성이 어린 창부를 희롱하고 있다. 창부의 오른손은 남성의 턱을 잡고 얼굴을 자기 쪽으로 돌리고 있다. 그리하여 사랑의 말이라도 속삭이는 동안 왼손을 슬슬 뻗어 남자의 지갑을 찾고 있다. 묵직해 보이는 지갑에는 금화가 잔뜩 들어 있다. 전에 창부였고 지금은 창부를 감독하는 할멈으로 이 유곽을 관리하는 늙은 여성은 분위기를 띄우려고 자신의 잔을 들이켜고 있다. 그러나 오른손은 슬쩍 문 뒤로 들어오는 자에게 훔친 돈을 건네고 있다. 창에서는 모든 것을 보고 있던 익살꾼이 우리 쪽을 보며 사람들의 어리석음을 전해주는 듯하다.

〈롤라〉, 앙리 제르베, 1878년, 보르도 미술관 | 실컷 즐기고 이제 빚이 많아 옴짝달싹 못하게 된 남자 롤라가 자살하는 이야기인데, 알프레드 드 뮈세의 시 『롤라』에 기초하고 있다. 롤라는 창부 마리온의 방에서 마지막 밤을 보낸다. 창문은 상당히 높은 곳에 있어 보이는데 이는 마리온의 방이 집세가 싼 다락방이라는 것을 말해준다. 난폭하게 벗어던져진 옷과 흐트러진 침대는 어젯밤의 격렬한 사랑과 하룻밤을 보낸 나른함을 느끼게 한다. 비극적인 장면이면서도 그림의 중심이 되는 것은 서로 사랑한 후 여성의 나체가 풍기는 관능미다.

창부의 피임법

원치 않는 임신은 매춘에 막대한 손해가 되지만 제대로 된 피임 지식이나 전문적인 도구가 있는 것도 아니어서 오랜 세월에 걸쳐 성교 중단에 의한 질외사정, 이른바 '오난의 죄(자위를 뜻하는 오나니의 어원)'가 거의 유일한 피임법이었다. 지금은 이미 이 방법의 성공률이 매우 낮다는 것이 상식에 속하지만 당시에는 그 밖에 다른 도리가 없었다. 16세기 프랑스 등지의 기록에는 아내 이외의 상대와 끝까지 성교할 수 있는 것은 상대가 임신했을 때뿐이라는 빈정거리는 투의 우스갯소리도 남아 있다.

〈갈색 머리 오달리스크〉, 프랑수아 부셰, 1745년, 파리, 루브르 미술관 | 오달리스크(제5장 '정욕의 상징과 알레고리')를 주제로 하지만 화가는 이슬람권 문화를 고증할 생각은 별로 없고 오로지 가까이에 있는 모델의 포동포동하고 우아한 몸을 그려내는 데만 주력했다.

하물며 중절 방법의 위험성은 이루 말할 수 없었다. 굳이 그런 위험을 무릅쓰는 사람도 있었으나 대부분은 피임이나 낙태에 효과가 있다고 믿어졌던 알로에나 마늘 등을 사용했고 헛된 결과로 끝났다. 다만 파슬리에는 실제로 약간의 효과가 있어 지금도 여러 나라에서는 임산부에게 파슬리를 먹지 않도록 지도하고 있다.

물론 교회는 이 상황을 대단히 불온하게 생각했다. 오난의 죄는 당연히 금기였고, 토마스 아퀴나스도 '정액 안에는 이미 인간이 존재하기 때문에 잠재적인 살인'이라는 견해를 피력했다. 1584년에는 신학자 베네딕티도 같은 견해를 피력했다. 그리고 그는 부부 사이의 섹스에서는 아이를 만드는 것이 중요할 뿐 쾌감을 얻는 것이 목적이 아니라고 하는, 그때까지도 몇 번 했던 주장을 되풀이한다. 그는 "아내와 격렬하게 성교하지 마라", 그리고 거기에 "아내는 매춘부가 아니니까"라고 덧붙였다. 매춘부에 대한 태도와 아내에 대한 태도를 구별하라는 이 기술을 통해, 예상과는 달리 이 신학자도 창부의 존재를 암암리에 인정하고 있다는 것을 알 수 있다.

남성이 가정 바깥에 여성을 두는 것은 나쁜 일로 간주되었는데 그것은 그런 사례가 존재했다는 반증이다. 상대가 창부인 경우도 있었고 자신만이 독점하는 정부인 경우도 있었다. 그중 몇몇은 내연의 처로서 어느 정도 사회적으로 인지되고 있었다. 독신 남성도 정식 결혼에 이르기 전에 여성과 내연 관계를 이루는 일이 적지 않았다. 14세기 아우구스부르크에서는 내연 관계가 정식 혼인 관계에 이르지 못했기 때문에 일어난 재판이 결혼 소송의 절반을 차지했다. 그중에는 여성들이 정식 아내가 되지 못하고 아이를 낳은 경우도 많았다.

막달라 마리아

회개하는 창부

베네치아파 화가 베로네세의 〈불성실〉에는 한 여성과 그 양옆에 두 명의 남성이 그려져 있다. 여성의 상반신은 누드이고 남성들은 옷을 입었다. 일단 이것이 비너스를 그린 것이라고 해명할 수 있도록 발밑에는 날개가 없지만 큐피드처럼 보이는 어린아이가 달라붙어 있다. 금발, 진주로 된 머리 장식은 앞에서 봐온 것처럼 창부를 가리키는 기호다.

여성은 동시에 두 남성의 손을 잡고 어느 쪽에나 기대를 갖게 하고 있다. 왼손에 쥐고 있는 종이쪽지에는 자신을 소유할 사람 따윈 없다는 내용의 글이 있다고도 하는데 확실하지는 않다. 이 작품이 창부를 비너스로 비유하여 그 아름답고 관능적인 모습을 즐기기 위해 그려진 것이 아니라는 것은 분명하다. '창부 대국(大國)' 베네치아에는 지천으로 널려 있었을 이 광경은 육체를 미끼로 한 사랑의 흥정이라는 불성실함과 공허함을 지적하고 있다.

이러한 회화는 도덕 교육을 위해 이용된 측면이 있다. 좀 더 노골적인 것으로는 무수히 그려진 〈최후의 심판〉으로, 지옥에서 창부들이 고통스러워하는 장면이 자주 그려졌다. 매춘을 하면 지옥에 간다는 단순한 위협이다. 단테의 『신곡』에서도 지옥, 연옥, 천국이라는 삼계를 여

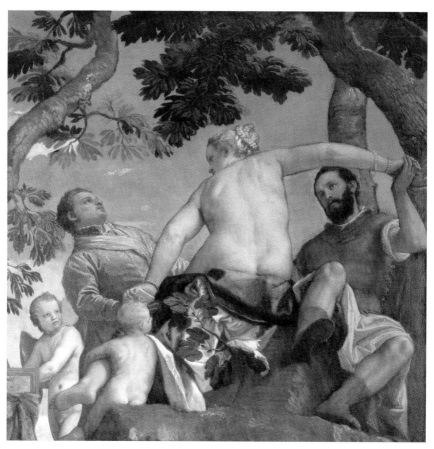

〈불성실〉, 파올로 베로네세, 1676년경, 런던, 내셔널 갤러리 | 베로네세는 베네치아파의 대가 중 한 사람으로 큰 화면 구성이 특기였다. 레오나르도 다빈치의 〈라 조콘드(모나리자)〉와 같은 방의 반대쪽에 있는 루브르 미술관의 가장 큰 그림 〈가나의 결혼식〉(1562~1563년, 파리, 루브르 미술관)의 작자로 유명하다.

행하는 주인공이 창부들을 만나는 곳은 당연히 지옥이다.

그러나 교회나 도덕주의자들이 매춘을 통제하려는 노력은 결국 늘 수포로 끝났다. 바로크 시대에는 창부의 일생을 그린 판화도 대량으로 배포되었다. 이는 1~3개 화면 정도, 또는 그 이상의 장면으로 구성되는 판화로, 대체로 창부는 엄벌을 받거나 고독하게 비참한 죽음을 맞

〈성 마리아 막달레나〉, 카를로 크리벨리, 1480년?, 암스테르담, 국립 미술관 | 르네상스의 화가지만 금박을 많이 사용한 장식적인 작품은 중세 비잔틴 미술을 떠오르게 한다. 인체의 해부학적 파악에는 그다지 관심이 없었던 덕분에 오히려 요염한 관능미가 있다.

이하거나 매독으로 괴로워하는 장면도 많다. 창부가 되지 않도록 하는 억제 효과와 창부에게 생업을 그만두게 하려는 목적을 위해 이루어진 일종의 캠페인이다.

막달라 마리아는 성모 마리아를 제외하면 모든 여성 성인(聖人) 중에서 가장 많이 그려진 인기 있는 대상이다. 『신약성서』 자체에는 그녀가 창부였다는 사실이 어디에도 쓰여 있지 않지만 여러 명이 등장하는 마리아 중에서 어떤 사람과 혼동되어 각색된 것으로 보인다. '마리아'란 결혼한 모든 여성에게 붙이는 호칭이라 혼동되어도 어쩔 도리가 없다. 오히려 고대의 유대 지역에서는 결혼하기 전까지 여성에게 정식 이름이 주어지지 않았다는 사실이 더욱 놀랍다.

아무튼 그녀는 원래 죄 많은 창부로, 예수를 만나고 나서 회개한 여성이라고 중세의 베스트셀러 『황금전설』에 확실히 쓰이고부터는 그런 이미지로만 정착되었다. 그림에도 회개 장면이 많이 그려졌다. 그중에서 귀

〈참회하는 막달라 마리아〉, 티치아노 베첼리오, 1532년경, 피렌체, 피티 궁 | 우르비노 공작 프란체스코 마리아 델라 로베레[〈우르비노의 비너스〉(40쪽)의 주문자 아버지]를 위해 제작된 작품. 막달라 마리아의 금발머리가 흘러내려 나신을 덮었다는 이집트의 마리아와 아주 비슷한 전승을 기초로 하였다. 나신을 부끄러워하기보다는 신이 베푼 기적에 대한 감동과 감사의 표정을 띠고 있다.

〈마리아의 허영을 꾸짖는 마르다〉, 귀도 카냐치, 1660년 이후, 패서디나, 노턴 사이먼 미술관 | 카냐치는 바로크의 거장 귀도 레니의 제자인데 여기서는 카라바조의 영향이 강하게 나타난다. 베네치아 여행 후에 색채가 화려해졌고 이 작품도 그 예인데 조금 산만해 보이기도 하는 구도 속에 색채와 명암을 확실히 대비시켰다.

도 카냐치의 〈마리아의 허영을 꾸짖는 마르다〉는 특이한 위치를 차지하고 있다. 여기서도 여러 명의 마리아를 혼동하고 있는데 그것은 별 문제가 되지 않는다. 이 작품이 어딘가 색다른 데가 있는데 막달라 마리아가 몸을 내던져 개심한 점, 언니인 마르다가 그것을 깨우친 점, 그리고 천사가 악마를 내쫓은 점이다. 막달라 마리아 옆에는 호화로운 의복과 보석이 흩어져 있다. 당연히 막달라 마리아는 개심하고 매춘이라는 지금까지의 생업을 후회하며 그것으로 얻은 부를 단호히 포기한 것이다.

이런 '막달라 마리아의 개심'이라는 주제가 반종교개혁 시기에 수

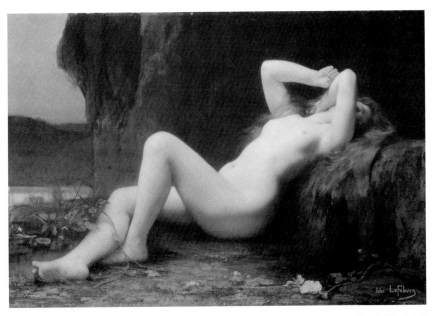

〈동굴의 (회개하는) 막달라 마리아〉, 질 조제프 르페브르, 1876년, 상트페테르부르크, 에르미타주 미술관
|『황금전설』 등에서 막달라 마리아는 배로 남프랑스의 마르세유로 도망가고 그 후 내륙 지역의 동굴에서 명상 생활을 했다고 되어 있다. 그 때문에 동굴에서 회개하는 도상도 자주 그려졌다.

〈막달라 마리아〉, 귀도 카냐치, 1626~1627년, 로마, 바르베리니 국립 미술관 | 예수의 죽음과 부활, 거기에 따르는 인류의 원죄와 속죄를 떠올리기 위해 막달라 마리아는 자주 두개골과 함께 그려진다. 명암의 대비도 심하고 희미하게 떠오르는 나체가 요염하다.

없이 그려진 것은 무척 흥미롭다. 성인이라는 존재 자체를 부정하는 신교(프로테스탄트)에 대항하기 위해 구교(가톨릭) 측은 여러 성인을 오히려 칭송하는 쪽으로 선회한다. 그리고 막달라 마리아는 '개심하기에 너무 늦은 때는 없다'는 가르침을 체현한 성인으로서 개종한 신교도들을 되돌리는 운동에 사용된 측면도 있었을 것이고, 좀 더 이해하기 쉽게 하기 위해 창부들을 대상으로 하여 그려졌을 것이다. 이리하여 막달라 마리아는 창부들에게 생업을 그만두고 신앙의 나날로 돌아오도록 하기 위한 '캠페인 걸'이 되었던 것이다.

다양한 관능 예술

동성애 · 사랑의 끝 · 승화된 사랑

동성애

당신의 아름다운 얼굴을 보면, 오오 신이여,
나는 어울리는 말을 찾는 데 고생한다오
내 영혼은 신에게 끌어올려지네
이 몸은 사자를 싸는 흰 천 같은데도

— 미켈란젤로, 톰마소에게 보낸 소네트, 1534년, 출전은 에우제니오 몬탈레, 『시인 미켈란젤로』, 1976.

이는 '신처럼'이라는 형용사가 붙어 나도는 미의 거장 미켈란젤로의 열정적인 사랑의 시에 나오는 한 구절이다. 이 시를 받은 사람은 '톰마소 데이 카발리에리'라는 청년 귀족이다. 역시 귀족 출신이었던 미켈란젤로는 톰마소의 젊음이나 아름다운 얼굴과 육체만이 아니라 그의 고귀한 행동이나 수준 높은 교양에서 미의 이상형을 발견했다. 두 사람이 만났던 1533년경 청년은 스물두 살, 거장은 이미 쉰여덟이었다. 미남이라고는 하기 힘든 자신의 용모와 늙어감에 따르는 쇠약함을 느끼고 있던 탓일까, 톰마소의 아름다움에 대한 그의 칭찬은 자신이 가진 콤플렉스를 뒤집어놓은 것이기도 했다. 두 사람 사이에는 정신적인 사랑의 시나 편지가 오간다. 이성애자인 톰마소는 1537년에

〈가니메데스의 납치〉, 미켈란젤로 부오나로티, 1532년경, 케임브리지, 포그 미술관 | 교차하는 선을 사용하지 않고 면 같은 음영 처리만으로 형태를 드러내는 표현법이 한층 환상적인 느낌을 준다. 톰마소 카발리에리에게 보낸 몇 장으로 구성된 '헌정 소묘' 중의 한 장.

결혼하지만 두 사람의 관계는 미켈란젤로가 죽을 때까지 이어진다.

미켈란젤로의 〈가니메데스의 납치〉 스케치가 남아 있다. 호메로스에 따르면 트로이에 가니메데스라는 귀여운 남자아이가 있었다. 남색 경향도 있는 제우스는 그 아이에게 매일 밤 술을 따르게 하고 싶은 마음이 강해진다. 지금까지 봐온 대로 특기인 변신술을 써서 사랑을 성취해온 최고의 신은, 이번에는 커다란 독수리로 변신하여 가니메데스를 납치해 날아갔다.

미켈란젤로가 아니면 표현할 수 없는 육체의 아름다움을 자랑하는 가니메데스는 그보다 훨씬 큰 독수리에게 납치되었다. 독수리는 날카로운 발톱으로 가니메데스의 두 다리를 단단히 움켜쥔다. 그 강력한

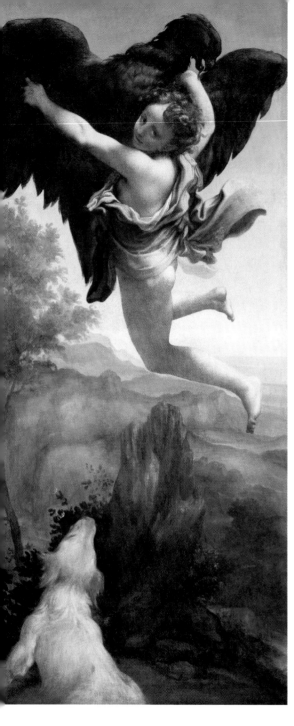

〈가니메데스〉, 코레조, 1530~1531년
경, 빈, 미술사 박물관 | 〈이오〉(67쪽)
와 한 쌍을 이루게 그린 작품. 역동적
인 구도가 장면의 현장감을 더하는데,
가니메데스는 어딘지 모르게 기뻐하
는 듯하다.

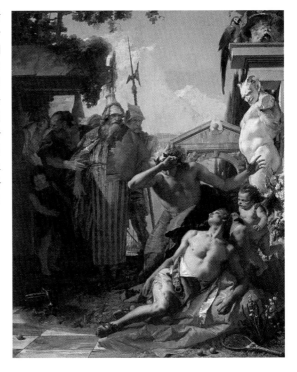

〈아폴론과 히아킨토스〉, 조반니 바티스타 티에폴로, 1752~1753년, 마드리드, 티센 보르네미사 미술관 | 그리스 신화에 의하면 히아킨토스는 원반던지기 중에 죽었지만 이 작품에서는 화면 오른쪽 밑에 테니스 라켓과 공이 있다. 화가 티에폴로가 살던 로코코 시대에 이미 테니스가 있었다는 것을 알 수 있으며, 시대의 유행에 맞춰 화가가 자유롭게 모티프를 변경한 점이 흥미롭다.

힘으로 두 다리가 벌려진 미소년은 황홀한 표정을 짓고 요염하게 몸을 비틀며 독수리에게 시선을 던진다. 성적 흥분으로 이어지는 이미지를 숨기려고 하지 않는 이 데생은 평생을 독신으로 지낸 이 거장의 동성애 경향을 분명히 보여준다. 친밀한 관계를 유지했던 여성들도 있었으나 빅토리아 콜론나와 주고받은 편지가 보여주는 것처럼 그것은 정신적인 우애의 범위에 그친 것으로 보인다.

소년애의 부활과 저항

르네상스의 예술작품 중에는 동성애적 경향을 드러낸 것이 적지 않다. 예컨대 도나텔로나 베로키오의 다비드상은 미켈란젤로의 청년 다

비드보다 더 중성적인 미소년으로 조각되었다. 두 예술가에게는 동성애와 관련된 에피소드도 전해진다. 또한 잘 알려진 대로 베로키오의 제자인 레오나르도 다빈치도 남색 행위를 했다는 혐의로 고소당했다.

그리스·로마 문화를 재평가하는 것이 르네상스 문화의 본질 가운데 하나라고 한다면 동성애 문화도 그 성과이기는 하다. 플라토닉 러브는 오늘날 '순애'를 의미하지만 원래는 소년애를 의미한다. 그 때문에 고대 그리스의 식기에는 동성끼리의 노골적인 성교 장면이 수없이 그려졌고 신화에도 종종 동성애가 등장한다.

그중에서도 잘 알려져 있는 것이 아폴론과 히아킨토스의 이야기인데, 이는 사실 좀 우스꽝스러운 이야기다. 태양신 아폴론과 스파르타 근처의 아미클라이의 미청년 히아킨토스는 어느 날 사이좋게 집 밖에서 놀고 있었다. 아폴론은 연인 앞에서 멋진 모습을 보여줄 생각이라

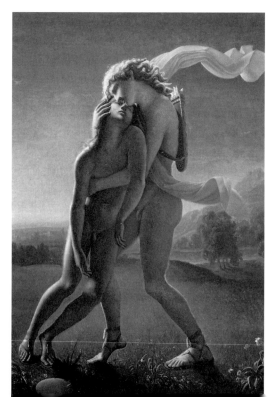

〈히아킨토스의 죽음〉, 장 브록, 1801년, 푸아티에(프랑스), 생트 크루아 미술관 | 신고전주의의 거장 다비드의 제자들이 만든 프리미티프 화파의 일원이었던 그는 거의 이 작품만으로 알려져 있는데 작품은 스승과 달리 환상성을 보인다.

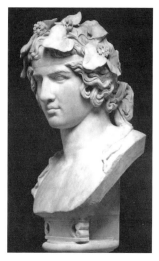

〈바쿠스 신으로서의 안티노우스〉, 하드리아누스 황제의 별장에 있던 대리석상, 130년대, 케임브리지, 피츠윌리엄 미술관 | 로마 황제 하드리아누스 황제는 미소년 안티노우스(안티노)를 사랑하여 그와 함께 지내려고 별장까지 지었다. 그리고 안티노우스가 나일 강에 빠져 죽자, 의회의 승인도 없이 그를 신격화하여 그의 별자리를 만들고 그의 이름이 붙은 도시까지 건설했다.

도 했는지 힘껏 던진 원반이 뜻밖에도 히아킨토스의 머리에 맞고 말았다. 연인의 머리에서는 피가 철철 쏟아지더니 곧 숨이 끊어지고 말았다. 아폴론의 탄식은 죽은 연인의 피에서 꽃(히아신스)이 피어나게 했다.

동성애에 너그러웠던 이러한 고대의 분위기는 르네상스 사회에 그대로 수용되었다는 의견이 많다. 그러나 동성애를 금기시했던 교회의 영향으로, 일반 사람들의 동성애에 대한 편견과 혐오는 뿌리가 깊었다. 사실 미켈란젤로 자신은 그가 쓴 연애시나 편지가 남의 눈에 띄는 것을 두려워했다. 그것들은 그의 사후인 1623년이 되어서야 조카에 의해 출판되었다. 그러나 상대 남성들의 이름은 모두 여자 이름으로 바뀌어 있었다. 그것이 마침내 본래의 동성애적 내용을 되찾은 것은 거장의 사후 300년이 지난 1863년이었다.

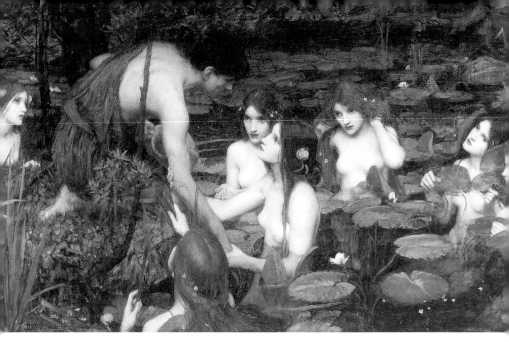

〈힐라스와 님프들〉, 존 윌리엄 워터하우스, 1896년, 맨체스터, 시립 미술관 | 이것도 그리스 신화의 에피소드 중 하나로, 힐라스는 영웅 헤라클레스에게 사랑받은 미소년이었다. 물을 길르러 왔을 때 한눈에 반한 님프들에게 유혹당하는 장면이다. 그녀들의 하얀 피부가 어두운 배경에 잘 드러난다. 남성을 유혹하는 '팜파탈'이라는 주제 범주에 들어간다.

여성들끼리의 사랑

고대 그리스의 동성애에는 특별히 남색만 있었던 것이 아니었다. 킬릭스에도 여성들끼리 애무하는 모습이 그려져 있는데 남성들끼리의 그것에 비하면 압도적으로 수가 적었다. 물론 레스보스 섬(레즈비언의 어원)에서 활약한 기원전 6세기의 시인 사포 같은 여성도 있었다. 그러나 그것들은 어디까지나 예외에 지나지 않았고 아테네의 희극 시인들은 여성들끼리의 연애에 대해 일절 입을 다물었다. 한편 스파르타에서는 상류계급 여성들에게 '성숙하지 않은 여자아이'에 해당하는 소녀가 있었는데 플루타르코스의 기술 등에서도 등장한다.

390년에는 남녀를 불문하고 동성애자를 화형에 처한다는 법률이

제정되었다. 12세기에는 일시적으로 관용적인 법률도 나왔지만 그래도 내리는 벌은 교회에서의 파문, 즉 사회적 매장이나 다름없었다. 13세기에 나온 법률도 동성애자는 화형에 처한다는 내용이고 카를 5세에 의한 1532년의 법률에서도 이 형벌은 계속되었다. 수녀원에서는 젊은 수녀들끼리 침대를 이웃하게 나란히 놓지 않도록 했다. 젊은 수녀들 사이에 나이든 수녀의 침대를 놓았다는 뜻이다. 즉, 교회는 윤리 교육이 이루어진 수녀에 대해서조차 여성들끼리의 성관계를 염려했다는 것을 알 수 있다.

쿠르베의 〈잠〉은 여성들끼리의 성애를 그렸다는 점에서 미술사상의 커다란 도전이었다. '리얼리즘 선언'으로도 알려진 투사 쿠르베가 그린 작품은 어느 것이나 도발적이었고 〈세계의 기원〉(172쪽)처럼 당시의 윤리 코드에 걸리는 작품들뿐이었다. 그러나 그러한 격정도 냉

〈잠〉, 귀스타브 쿠르베, 1866년, 파리, 프티 팔레 미술관 | 젊은 여성 둘이 침대에서 자고 있다. 여성들은 서로의 발을 휘감으며 육체관계에 있다는 것을 분명히 보여준다. 주변에는 액세서리가 흩어져 있어 전날 밤에 격렬한 사랑이 이루어졌음을 암시한다.

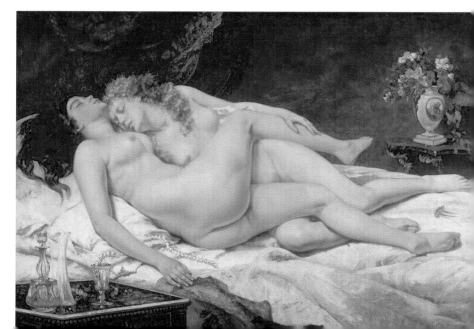

철한 안목과 사실주의에 대한 강고한 신념에서 나왔다는 것을 잊어서
는 안 된다. 이 작품에서도 여성의 육체를 미화하는 것이 아니라 있는
그대로 그린다. 여성 육체의 아름다움과 관능미, 그리고 여성들끼리의
육욕이 자아내는 반사회적인 요염함은 미화에 의거하지 않고도 화가
를 충분히 감동시킨다는 것은 분명하다.

비극적인 죽음을 맞이한 화가 자신과 마찬가지로 동성애를 다룬
미술 작품은 당시 사회에서 경원시되는 존재였다. 그중에서도 여성들
끼리의 동성애는 오랫동안 금기시되었다. 그리고 그런 편견이 오늘날
에도 계속 살아 있다는 것은 아직도 게이 프라이드 퍼레이드 같은 데
모가 꾸준히 열리고 있는 사실만 봐도 분명하다.

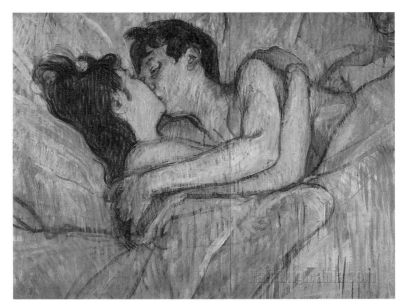

〈침대 안에서의 키스〉, 앙리 드 툴루즈 로트레크, 1892년, 개인 소장 | 신체적 장애가 있었던
로트레크는 역시 사회적 약자로 간주되던 창부들에게 친근감을 느꼈다. 껴안고 키스하는 두
창부를, 최소한의 터치로 형태를 파악하는 특기를 살려 재빠른 솜씨로 그려냈다.

근친상간

이튿날, 맏딸이 작은딸에게 말하였다. "간밤에는 내가 아버지와 함께 누웠다. 오늘 밤에도 아버지에게 술을 드시게 하자. 그리고 네가 가서 아버지와 함께 누워라. 그렇게 해서 그분에게서 자손을 얻자." 그래서 그날 밤에도 그들은 아버지에게 술을 들게 한 다음, 이번에는 작은딸이 일어나 가서 아버지와 함께 누웠다. 그러나 그는 딸이 누웠다 일어난 것을 몰랐다.　　　　 ─『구약성서』, 「창세기」19장 34~35절

신은 타락한 소돔의 거리에 불을 내려 태워버린다. 노아 이야기와 마찬가지로 선량한 롯 일가만 구원받는다. 그러나 아내를 잃은 늙은 롯과 두 딸만 남겨졌다. 이대로는 자손이 생기지 않는다. 그래서 자매는 아버지와 맺어지는 것을 택했다. 이리하여 언니가 낳은 남자아이는 모압인의 조상이 되고 여동생의 아들은 암몬인의 조상이 된다. 이들은 모두 『구약성서』를 만든 유대인의 주변 민족이다. 자신들은 주변의 여러 나라들보다 출신이 좋다고 그 가치를 높이려고 한 것이겠지만 이런 설정을 한 것에는 다른 이유도 있다. 그것은 유대 민족의 주변이 모두 다신교도였다는 데서 기인한다.

일신교와 달리 처음에 남녀 신에서 시작되는 다신교는 숙명적으

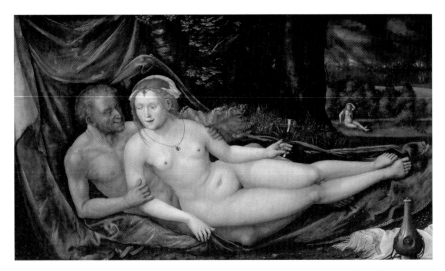

〈롯과 그의 딸들〉, 알브레히트 알트도르퍼, 1537년, 빈, 미술사 박물관 | 롯과 딸들의 에피소드에서 또하나 주목해야 하는 것은 근친상간을 제안한 주체가 아버지가 아닌 딸들이라는 점과, 아울러 아버지가 행위를 '눈치채지 못한다'는 점이다. 아무리 취해 있다고 해도 성행위를 하고 있으면서 그것을 눈치채지 못하는 남자가 있을까? 여기서도 성서의 입장은 확실하다. 언제든 남자는 나쁘지 않다는 것.

로 근친상간에서 모든 일이 시작된다. 그리스 신화에도 근친상간이 흘러넘치는데, 주신 제우스와 아내 헤라부터가 남동생과 누나다. 또 오이디푸스와 그의 아내 이오카스테가 모자 관계라는 것은 '오이디푸스 콤플렉스'라는 이름으로 남아 있다. 그리고 오누이가 사랑에 빠져 결국 살해당하고 마는 마카레우스와 카나케, 아버지를 사랑하고 임신하여 비탄에 잠기는 미르라, 그 밖에도 이집트 신화나 바알 신화 등 다신교에는 근친상간이 따라다닌다. 아울러 일본열도를 낳은 이자나기와 이자나미도 오누이다.

유대 민족에게도 핏줄을 남기는 것이 가장 큰 의무였기 때문에, 아이를 낳기 전에 사망한 형제의 아내를 다른 형제가 아내로 맞이하는 것은 당연한 일이었다. 그러나 그들은 대개 근친상간에 엄격하여, 세례 요한이 헤롯 왕을 격렬하게 공격한 것도 왕이 근친상간에 해당하

는 혼인을 했다는 이유에서다. 그리고 중세의 그리스도교 사회에서는 7촌까지의 결혼이 금지되었다(13세기에는 4촌까지로 완화된다). 이렇게 되면 작은 마을에서는 거의 모든 주민이 7촌 범위에 해당하게 된다.

그러나 어떤 규정이 생기면 원래의 용도 이외로의 이용을 생각하는 것 또한 인간이다. 그리스도교 사회에서 이혼은 기본적으로 인정되지 않았지만 'X촌 규정'을 악용하여 이혼을 요구하기도 했다. 이는 헨리 8세나 루이 7세 등 특히 왕후 귀족들 사이에서 빈번했다. 슬슬 이

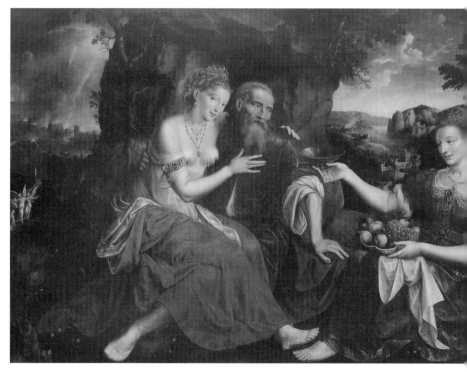

〈롯과 그의 딸들〉, 얀 마시스, 1565년경, 브뤼셀, 왕립 미술관 | 얀은 아버지 퀸텐 마시스(캥탱 마시)의 공방을 이어받아 주로 안트베르펜에서 활약한 화가다. 그러나 양식적으로는 퐁텐블로파(147, 201쪽 등 참고)의 영향을 강하게 받았고 여기서도 특유의 미끈한 몸매와 피부를 잘 살렸다.

혼하고 싶어진 아내가 '안타깝게도' 이 규정에 걸린다는 것을 어느 날 남편이 돌연 '발견'하는 것이다.

〈비블리스〉, 윌리앙 아돌프 부그로, 1884년, 하이드라바드(인도), 살라르 정 박물관 | 비블리스는 그리스 신화에 등장하는 여성으로 쌍둥이 오빠인 카우노스를 사랑했다. 이루지 못한 사랑에 절망하고 하염없이 울다가 끝내 샘의 요정이 되고 말았다.

사랑이 식을 때
변심과 질투

사랑이란 불공평한 것이다. 서로 사랑하여 시작된 관계일 텐데도 종종 어느 한쪽의 사랑이 식기 시작한다. 두 사람의 애정에 차이가 생기기 시작하여 사랑은 파국을 향해 나아간다. 그리고 상대를 더욱 깊게 사랑하는 쪽이 질투로 괴로워한다. 브론치노의 〈사랑의 알레고리〉(33쪽)에 그려진 '질투'의 의인상처럼 사람들은 번민하며 머리를 쥐어뜯고 괴로움으로 울부짖는다.

〈사랑의 절망〉, 프랜시스 댄비, 1821년 이후, 런던, 빅토리아 앤드 앨버트 미술관 | 화가는 화면 전체를 어둡게 하고 소녀의 의복만 밝게 함으로써 스포트라이트를 받는 듯한 효과를 주었다. 눈부신 소녀의 하얀 드레스는 그녀가 아직 처녀라는 것을 강조하고 있는지도 모른다.

식어가는 사랑의 고뇌와 잔혹함이라는 주제도 역시 수없이 그려졌다. 아일랜드의 화가 프랜시스 댄비의 〈사랑의 절망〉(233쪽)은 그 대표작이다. 어둑한 풍경 속에서 무릎에 머리를 박고 못가에서 슬퍼하는 소녀가 있다. 열린 로켓(locket)*에는 사랑하는 사람의 모습이 보인다. 소녀의 발밑에서 수면으로 흩어지는 하얀 종잇조각은 편지의 파편일까? 화가는 그 이상의 정보를 주지 않는다. 사랑하는 사람의 죽음을 전하는 편지일지도 모르지만 편지를 찢었다는 것으로 보아 연인의 변심을 전하는 편지였으리라. 보는 사람에게 다양한 이야기를 상상케 하는 작품이다.

오비디우스의 『변신 이야기』에는 질투나 비련 끝에 꽃이나

〈안개 속의 클리티에〉, 허버트 제임스 드레이퍼, 1912년, 개인 소장 | 오비디우스의 『변신 이야기』에 나오는 한 이야기. 물의 정령 클리티에는 태양신 아폴론을 사랑하지만 그는 곧 그녀에 대한 관심을 잃는다. 눈길도 받지 못하고 질투로 괴로워하는 클리티에는 비탄에 잠기고, 어느새 뿌리가 자라 헬리오트로프로 변해버렸다. 태양 쪽만 계속 향하고 있는 꽃이기 때문인데, 신대륙에서 해바라기가 들어온 이후에는 더욱 분명하게 향일성(向日性)을 보여주는 해바라기가 헬리오트로프 대신 그려졌다.

* 여자 장신구의 하나로 사진이나 기념품 같은 것을 넣어 목걸이에 다는 작은 갑이다.

별로 변하는 이야기가 많이 나온다. 물론 작가 혼자만의 창작이 아니라 고대 세계에 다양하게 전해지는 이야기를 모아놓은 것이다. 이는 옛날부터 사람들이 변심이나 질투로 괴로워해왔다는 사실을 보여준다.

설사 결혼을 맹세한 사이라고 해도 변심을 막을 수는 없다. 그러나 일단 신 앞에서 맹세한 결혼은 그리 간단히 해소할 수 없다. 이혼은 상당한 이유가 있는 경우, 예컨대 오랫동안 아이가 생기지 않는 경우나 아내의 부정 같은 경우로 제한되었던 것이다. 불공평하게도 남편의 부정은 그 '상당한 이유'에 포함되지 않았다. 또는 근친혼인 것을 알게 된 경우에도 이혼이 인정되었다. 앞에서 말한 대로 결혼 후 몇 년이 지나서 어쩐 일인지 갑자기 남편이 근친혼이라는 말을 꺼내는 경우도 많았다. 가계도 같은 것은 얼마든지 조작할 수 있는 시대의 일이다.

질투가 불러일으킨 살인 사건

불륜으로 고민하는 이야기로는 우선 '파올로와 프란체스카'라는 주제를 들 수 있다. 앵그르의 그림은 이 에피소드를 그린 것 중에서 가장 잘 알려진 작품이고 또 가장 어울린다. 앞쪽 오른쪽에 있는 남성 파올로는 몸을 마음껏 뻗고 프란체스카의 목덜미에 손을 두른 채 볼에 뜨거운 키스를 한다. 그 당돌한 사랑 표현에 프란체스카는 읽고 있던 조그만 기도서를 무심코 떨어뜨린다. 책은 이제 막 바닥에 닿으려 하고 있다.

그러나 그녀는 마치 이 순간을 고대하고 있었던 것처럼 황홀한 표정을 지으며 희미한 미소마저 띠고 있다. 하지만 그들 뒤에서는 태피스트리 뒤에 몸을 숨기고 있던 남자가 몸을 드러내려 하는데, 바로 프란체스카의 남편이자 파올로의 형인 조반니다. 그는 두 사람에게 들키

지 않도록 미끄러지듯이 나와 칼을 머리 위로 치켜든다. 사랑하는 아내와 믿고 있던 동생 사이에 뭔가 있다는 의심이 확신으로 바뀌자 그의 얼굴은 격렬한 분노로 일그러진다.

세 사람 모두 실존 인물이다. 파올로 말라테스타는 13세기 중엽 리미니를 다스리던 라마테스타가의 셋째 아들로 태어났다. 당시의 유럽에서는 로마교황 지지자들과 신성로마황제를 지지하는 세력들 사이의 내전이 끊이지 않았다. 말라테스타가는 이탈리아 북동부의 겔프당(교황파)의 일대 세력으로서 기벨린당(황제파)과 계속해서 결렬한 싸움을 이어갔다.

파올로의 형 조반니(통칭 잔초토)는 겔프당끼리의 관계를 긴밀히 하기 위해 라벤나의 영주 다 폴렌타 가문의 딸 프란체스카를 아내로 맞이했다. 파올로는 그사이에도 여러 번이나 리미니를 떠나 각지를 돌아다니며 전쟁을 했고 눈부신 활약을 거둬 1282년에는 교황 마르티누스 4세로부터 교황군의 지휘관에 임명되었다.

〈파올로와 프란체스카〉, 가에타노 프레비아티, 1887년, 베르가모, 아카데미아 카라라 | 이탈리아 화가 프레비아티는 동시대의 인상파에게 배운 색채 분할을 도입하지만 그림 주제의 경향은 라파엘로 전파에 가까웠다. 이 작품은 그 두 가지 특징을 아울러 가진 전형적인 예라고 할 수 있다. 주제는 동일하지만 차분한 앵그르(237쪽)와 드라마틱한 프레비아티의 묘사 방법의 대비가 흥미롭다.

〈파올로와 프란체스카〉, 장 오귀
스트 도미니크 앵그르, 1859년,
앙제 미술관 | 앵그르는 아카데
미즘의 상징적 인물이지만 그에
게 해부학적 정확함은 중요하지
않다. 이 작품에서도 파올로의
몸은 꼭 연체동물 같다. 한편 그
의 소묘 기술은 타의 추종을 불
허하며 섬세하고 세밀한 묘사와
사실적인 표현의 규범이 되었다.
이 작품에서도 그것은 프란체스
카의 우아한 얼굴이나 의복의
정교한 표현에 잘 나타나 있다.

 원정이 계속되는 바쁜 틈을 뚫고 파올로가 어떻게 형수인 프란체스카와 사랑에 빠졌는지는 알 수 없다. 아무튼 군인으로서의 경력이 정점에 달한 이듬해 말 파올로는 돌연 리미니로 돌아왔다가 습격을 당해 살해당하고 만다. 아내와 동생 사이를 눈치채고 질투로 격분한 형이 프란체스카까지 죽인 것이다.

 이 사건이 후세까지 계속 회자된 것은 이 이야기를 『신곡』 지옥 편에서 노래한 단테 덕분이다(제5곡). 파올로는 교황군과 함께 피렌체에 있을 때 아마 그 지역 교황파 지도자 중 한 사람이었던 단테 알리기에리와 알게 된 것으로 보인다. 물론 대부분이 단테의 창작이라고 보는 사람도 있다. 단테는 작품에서 시인 베르길리우스와 함께 지옥을 보며 다녔는데 그 여행 도중에 매일 울며 지내는 프란체스카를 우연히 만난다. 질투로 사람을 죽인 남편도 그러하지만 부정을 저질렀다는 이유로 연인들도 지옥에 있는 것이다.

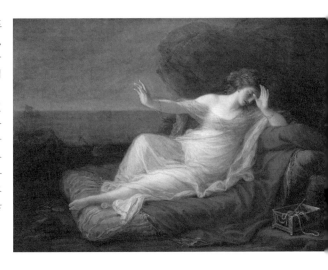

〈테세우스에게 버림받은 아리아드네〉, 안젤리카 카우프만, 1774년, 휴스턴 미술관 | 여러모로 도움을 주었던 연인 테세우스에게 버림받고 혼자 낙소스 섬에 버려지는 아드리아네. 예전에 연인에게 받았을 보석 장신구들을 바라보며 비탄에 잠겨 있는 장면이다. 오스트리아의 화가 카우프만은 가장 성공한 여성 화가 중의 한 사람인데 그녀도 결혼과 여러 번의 연애가 잘 되지 않았던 일화가 있다.

〈프로크리스의 죽음〉, 피에로 디 코시모, 1495~1500년경, 런던, 내셔널 갤러리 | 오비디우스의 『변신 이야기』에 나오는 한 부분으로, 아내의 바람기를 과도하게 의심한 남편과 질투로 목숨을 잃는 아내가 등장한다. 너무 강한 시의심은 서로 깊이 사랑하는 사이조차 찢어놓고 만다. 힘없이 꺾인 손가락과 창백한 안색의 프로크리스를 동물들이 지켜보고 있고 조용한 공간이 감싸고 있다.

영원한 사랑
사랑의 승화

사랑에는 순수한 것과 불순한 사랑이라 불리는 것이 있습니다. 연인 끼리의 마음을 온갖 기쁨의 감정 하나로 묶는 것은 순수한 사랑입니다. 이런 유의 사랑은 정신적 명상과 심적 애정에 존재하는 것으로, 그것이 다다른 데는 키스와 포옹, 나신의 연인과 소극적으로 접촉하는 것이 한도이고 최종적인 위로는 제외됩니다. 순수하게 사랑하고 싶은 자에게는 최종적인 위로가 허락되지 않습니다.

– 안드레아스 카펠라누스, 『궁정풍 연애의 기술』

기사도 이야기를 비롯하여 연애를 다룬 문학은 12세기에 수없이 창작되기 시작하는데 그중에서도 '중세의 아르스 아마토리아*'라고 할 수 있는 『궁정풍 연애의 기술(연애론·궁정풍 연애에 대하여)』은 프랑스 궁정의 예배당 사제 안드레아스 카펠라누스의 저작이다. 앞의 인용에서 카펠라누스는 정신적인 사랑의 결합을 위해서는 육체적인 결합을 되도록 배제해야 한다고 주장했다(어느 정도는 허용된다는 점이 흥미롭다). 이것이야말로 궁정풍 연애가 이상으로 하는 사랑의 형태다.

1400년경의 태피스트리에 짜인 남녀의 모습은

* 기원전 2~기원전 1년에 로마의 시인 오비디우스가 지은 시집으로 성애의 기교를 주제로 한 것이다.

궁정풍 연애의 태피스트리 | 하트는 오래전부터 지금과 같은 모양으로 사용되었다는 것을 알 수 있다. 남성의 오른손에 들린 하트가 그림에 빈번하게 등장하는 것 역시 이 작품이 그려진 1400년대 이후의 일이다.

이런 궁정풍 연애의 모습을 시각화한 것이라고 할 수 있다(241쪽). 귀부인이 있는 화원에 한 기사가 사랑을 전하러 왔다. 두 사람 사이에 풍기는 성적인 분위기가 전혀 없는 것은 당연한 일이다. 또 이 작품에서 여성이 나무나 화초, 동물들에게 둘러싸여 있는 점도 주목할 만하다. 『구약성서』의 「아가」를 전거로 하여 성모 마리아가 울타리를 두른 화원에 서성거리는 '울타리 두른 정원'이라는 도상이 중세에 형성되었다. '닫힌 정원(Hortus conclusus)'은 마리아의 처녀성을 암시하고 마리아에 대한 사랑은 결국 육체적인 사랑이 아닌 정신적인 신앙상의 사랑일 수밖에 없기 때문이다. 그런 도상 전통의 토양이 있었기에 정신적인 사랑을 노래하는 궁정풍 연애가 화원 안에 그려진 것이다.

〈젊어지는 샘(사랑의 샘)〉(부분), 작자 불명(통칭 '만타의 화가'), 1420년대, 만타성(이탈리아) | '사랑의 샘'이라는 주제도 정신적인 사랑의 표현 가운데 하나다. 숲 속의 정경으로 이는 '닫힌 정원'의 전통을 따르고 있다. 한편 중앙의 분수에는 큐피드가 조각되어 있다. 샘에 몸을 담근 남녀가 젊어지고 있는 것은 정신적인 사랑의 즐거움을 나눔으로써 영원성을 얻었기 때문이라는 표현이다. 이 주제에는 종종 '오감의 우의'라는 주제가 숨어 있다. 남녀는 서로의 눈동자를 마주보며 사랑을 속삭이고 서로를 만지고 키스를 하며 몸을 섞는다. 이것들은 오감이 각각 담당하는 연애의 5단계를 보여준다. 물에 들어가 젊어진다(부활한다)는 연금술적인 구도는 켈트의 '재생의 가마솥'이나 그리스도교의 세례(침례)처럼 서양 문화에 깊이 뿌리박은 사고에서 유래한다.

신비한 결혼과 엑스터시

육체가 개입하지 않는 사랑이라는 점에서 '신비한 결혼'과 '법열(法悅)'의 주제도 다룰 필요가 있을 것이다. 먼저 성모 마리아와 예수의 신비한 결혼을 살펴보자. 특별히 근친상간적인 기원을 가진 것이 아니라 앞에서 다룬 「아가」의 해석에서 파생된 도상의 하나다. '울타리 두른 정원'이 마리아의 처녀성으로 이어졌기에 그리스도교에서는 「아가」에 나오는 '신부'를 당연히 성모 마리아라고 간주한다. 그 때문에 예수와 마리아는 육체와는 무관한 차원의 신비한 결혼을 하는데, 신앙에 의한 정신적인 결합을 칭송하기 위해서다. 아주 비슷한 주제로 마리아가 천국의 여왕 자리에 앉는 '성모의 대관'이 있다.

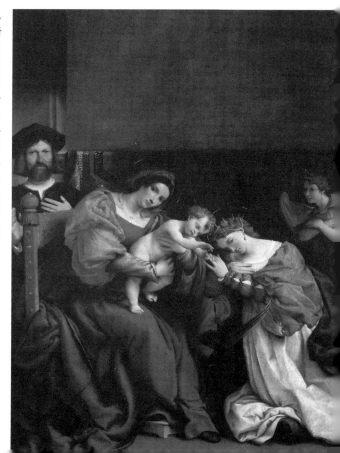

〈성 카타리나의 신비한 결혼〉, 로렌초 로토, 1523년, 베르가모, 아카데미아 카라라 | 이집트의 왕녀였다는 전설이 전해지는 알렉산드리아의 성 카타리나는 여기서도 호화로운 의복에 관을 쓰고 있다. 이 작품의 주문자는 화가가 세 들어 살고 있던 집의 주인인데 화면 왼쪽 끝에 그 모습이 그려져 있다. 위쪽에는 베르가모의 도시 풍경이 그려져 있었으나 이 도시를 점령한 프랑스 병사에 의해 잘리고 말았다.

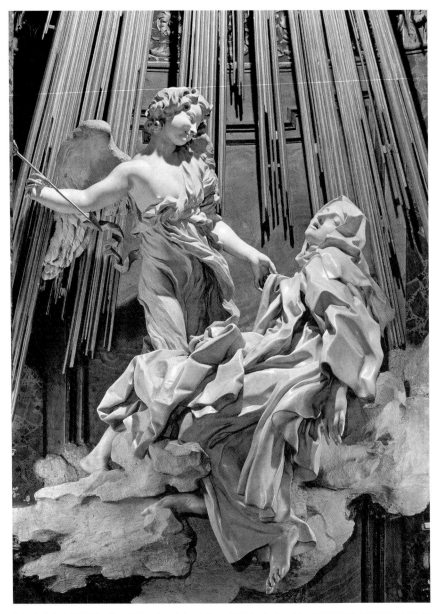

〈성 테레사의 황홀경〉, 잔 로렌초 베르니니, 1647~1652년, 로마, 산타 마리아 델라 비토리아 성당 코르나로 예배당 | 천사에게 황금 창으로 몸을 관통당했다는 성 테레사(테레지아)의 신비 체험을 가시화한 것이다. 도저히 단단한 대리석으로는 보이지 않을 만큼 섬세하고 부드럽게 표현되었다. 베르니니는 이 작품의 양옆에 관람석까지 만들어 바로크적 극장성을 실현했다.

마리아 외에도 성 카타리나를 들 수 있다. 성 카타리나는 여러 명 있지만 여기에 그려진 것은 시에나가 아니라 알렉산드리아의 성 카타리나다(243쪽). 카타리나는 세례를 받고 그리스도교의 신자가 되어 예수와 신비한 결혼을 했다고 한다. 이 때문에 그녀는 신비한 결혼을 주제로 자주 등장한다. 그녀는 오른쪽 끝에서 무릎을 꿇고는 어린 예수로부터 반지를 받고 있다.

〈마돈나〉, 에드바르드 뭉크, 1894~1895년, 오슬로, 국립미술관 | 뭉크는 이 주제로 약 다섯 점의 작품을 그렸다. 마리아가 수태 고지를 받은 순간의 법열을 담은 장면인데 전통적인 마리아의 수태고지 장면을 표현한 것과는 전혀 다르게 요염하면서도 그늘이 느껴지는 작품이다.

다음으로 신앙상의 사랑으로서 최상급의 표현이라 할 수 있는 것이 '법열'이라는 주제다. 법열은 기적의 하나로 생각되어 신앙의 고양에 의해 얻어지는 황홀한 순간을 의미하며 성적 절정과 같은 '엑스터시'라는 용어도 쓰인다. 이 책에서도 이미 막달라 마리아의 예를 살펴봤는데(216~217쪽) 베르니니의 〈성 테레사의 황홀경〉(244쪽) 같은 작품의 예처럼 매우 관능적으로 표현된 작품이 많다.

천상의 비너스, 지상의 비너스

〈비너스의 승리〉의 데스코 다 파르토 역시 정신적인 사랑을 다룬 그림인데 아주 희한한 작품이기는 하다. 비너스의 가랑이 사이에서 빛이 나와 화원에 서 있는 기사들에게 쏟아진다. 기사들은 황홀한 표정으로 비너스에게 무한한 사랑을 바치며 충성을 맹세한다. 빛을 발하여 신앙의 불꽃으로 신자의 마음을 애태우는 이미지는 마리아나 예수, 또는 성부 야훼에게 친숙한 표현법이다. 게다가 비너스의 양옆에 있는 것은 혼자여야 할 큐피드가 아니라 천사다. 즉 이 비너스는 동시에 마리아적 속성도 띠고 있는 것이다.

제1장에서 이미 본 것처럼 르네상스 시기에는 '천상의 비너스(정신적·신앙상의 사랑)'과 '지상의 비너스(물질적·육체적인 사랑)'를 즐겨 대비시켰다. 르네상스란 앞서 말했듯 애초에 고대의 다신교 문화를 그리스도교의 일신교적 문맥 안에서 재평가하는 운동이며 그 때문에 양자

〈비너스의 승리〉의 데스코 다 파르토, 작자 불명. 15세기 전반 | 출산을 빌거나 축하하는 의미로 보내는 데스코 다 파르토(출산 쟁반)에 그려진 것이다. 비너스가 만돌라(아몬드 모양의 후광) 안에 있는 점도 주목할 만하다. 만돌라는 원래 여성의 자궁을 원형으로 하여 형성된 상징으로, 만물의 어머니인 마리아의 현현이나 그리스도의 영광이라는 도상에서 후광으로 그려지는 경우가 많기 때문이다. 즉, 이 모티프에서도 비너스를 마리아와 동일시하고 있다는 것을 알 수 있다.

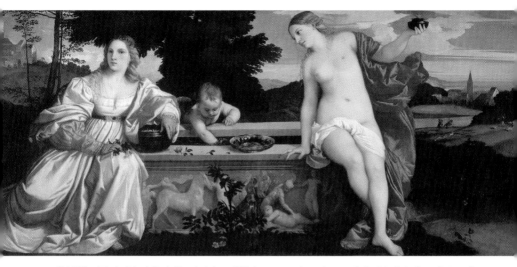

〈신성한 사랑과 세속적인 사랑〉, 티치아노 베첼리오, 1514년, 로마, 보르게세 미술관 | 귀족 니콜로 아우렐리오의 결혼을 축하하기 위해 그려진 작품이다. '지상의 비너스'가 인간끼리 완결하는 사랑임을 나타내는 것인 양 관찰자 쪽을 향하고 있는 것에 비해, '천상의 비너스'는 달관한 듯이 '지상의 비너스'에게 시선을 던지고 있다.

를 모순 없이 결합시키기 위한 노력이 필요했다. 본래는 육체적인 사랑 이외에 아무것도 아닌 비너스가 이리하여 그리스도교의 절대적 사랑의 속성도 부여받기에 이른 것이다.

　난해한 것으로 유명한 티치아노의 〈신성한 사랑과 세속적인 사랑〉도 마찬가지 문맥에서 해석된다. 가로로 긴 화면에는 좌우에 각각 여성이 있다. 한 사람은 나체이고 또 한 사람은 호화로운 의상을 입었다. 전자는 왼손을 높이 들고 있는데 손에 든 작은 항아리에서는 사랑의 불꽃이 피어오르고 있다. 후자의 오른손에는 비너스의 상징인 장미꽃이 쥐여 있다. 석관에 새겨진 부조는 채찍질당하는 큐피드의 도상이다. 이것도 '큐피드' 항목에서 이미 살펴본 '큐피드의 교육'이라는 주제다. 맹목적인 사랑의 부정, 즉 여기서는 비이성적인 사랑, 육체에 의한 사랑을 억제하려고 하는 것이리라. 다시 말해 옷을 입은 여성은 '세

속적인 사랑(지상의 비너스)'으로, 겨드랑이에 낀 항아리로 상징되는 현세적인 욕구를 껴안고 있는 것이며, 나체의 여성은 '신성한 사랑(천상의 비너스)'이다.

화면의 중앙에는 물을 채운 석관이 있다. 분수도 욕조도 아니고 석관이 있다는 것은 큰 의미를 갖는다. 즉, 거기에는 죽음이 있고 물속에 손을 넣고 있는 큐피드는 그 안에서 뭔가를 꺼내려는 것 같다. 큐피드는 죽음에서 재생을 촉진하는 역할을 담당하는 것이다. 만물의 탄생 신화에 사랑(에로스)의 존재가 불가결했던 것처럼(제2장 '큐피드' 참조) 사랑이야말로 모든 사물이 탄생하는 원동력이다.

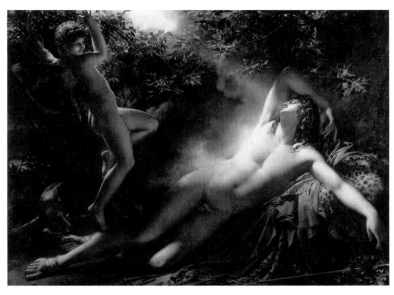

〈잠자는 엔디미온〉, 안 루이 지로데 드 루시 트리오종, 1791년, 파리, 루브르 미술관 | 그리스 신화에 등장하는 약간 이색적인 '영원의 사랑'의 형태다. 달의 여신 셀레네는 인간인 엔디미온을 사랑했다. 신이 불로불사인 것에 비해 인간은 늙어가고 곧 죽음에 이른다. 여신은 그 운명을 한탄하며 제우스에게 엔디미온을 불로불사하게 해달라고 부탁한다. 그 소원은 이루어졌으나 엔디미온은 미청년인 모습으로 영원히 잠들게 되었다.

| 주요 참고 문헌 |

- Sabine Adler, *Lover's in art*, Prestel, München 2002.
- Pietro Aretino, *I sonetti lussuriosi di Pietro Aretino*, 1527.
- Michael Camille, *The Medieval art of Love*, Harry Abrams Publishers, London 1998.
- Hollis Clayson, *Painted Love*, Yale University Press, New Haven & London 1991.
- Graham Hughes, *Renaissance Cassoni*, Starcity Publishing, Susssex & London 1997.
- Meredith Johnson, *Lovers in Art*, Portland House, New York 1991.
- Irene Korn, *Eros: the God of Love in Legend and Art*, Todtri, New York 1999.
- Carlo Cesare Malvasia, *Felsina Pittrice*, Bologna 1678.
- Michelangelo Buonarroti, *Rime e lettere*, UTET, Torino 2006.
- Frits Scholten, *L'Amour Menaçant or Menacing Love*, Waanders Publishers, Amsterdam 2005.
- Jacqueline Albert Simon & Lucy Rosenfeld, *A Century of Artists' Letters*, A Schiffer Book, Atglen 2004.
- Peter C. Sutton, *Love Letters*, Lincoln, London 2003.
- Bette Talvacchia, *Taking Positions*, Princeton University Press, Princeton 1999.

- 『旧約聖書』『新約聖書』新共同 譯, 日本聖書協會, 1999.
- 『ローマ恋愛詩人集』中山恒夫 編譯, 国文社, 1985.
- ジャン＝ポール・アロン編『路地裏の女性史』片岡幸彦 監譯, 新評論, 1984.
- ヴァザーリ『ルネサンス画人傳』『續ルネサンス畵人傳』平川祐弘ほか 譯, 白水社, 1982, 1995.
- モーリス・ヴァレンシー『恋愛禮讃』沓掛良彦・川端康雄 譯, 法政大學出版局, 1995.
- アントニオ・ヴァローネ『ポンペイ・エロチカ』木村凌二 監譯, PARCO出版, 1999.
- エーリカ・ウイツ『中世都市の女性たち』高津春久 譯, 講談社, 1993.
- ルース・ウエストハイマー『愛の芸術』譯者記載無し, サニー出版, 1995.
- チェーザレ・ヴェチェッリオ『西洋ルネッサンスのファッションと生活』加藤なおみ 譯, 柏書房, 2004.
- ヤコブス・デ・ウォラギネ『黄金傳説』前田敬作・今村孝 譯, 平凡社(人文書院), 2006.
- エーディト・エンネン『西洋中世の女たち』阿部謹也・泉眞樹子 譯, 人文書院, 1992.
- オウィディウス『戀のてほどき・惚れた病の治療法』(アルス・アマトリア) 藤井昇 譯, わらび書房, 1984.
- オウィディウス『アルス・アマトリア』樋口勝彦 譯,『古代文學集』より, 筑摩書房, 1961.

- オウィディウス『轉身物語』田中秀央・前田敬作 譯, 人文書院, 1966.
- アンリ・オヴェット『評傳ボッカッチョ』大久保昭男 譯, 新評論, 1994.
- スティーヴン・カーン『愛の文化史』齋藤九一ほか 譯, 法政大學出版局, 1998.
- バルダッサーレ・カスティリオーネ『宮廷人』清水純一ほか 譯, 東海大學出版會, 1987.
- アンドレアス・カペルラヌス『宮廷風戀愛の技術』野島秀勝 譯, 法政大學出版局, 1990.
- エヴァ・C・クールズ『ファロスの王國』中務哲郎ほか 譯, 岩波書店, 1989.
- ジェフリー・グリグスン『愛の女神－アプロディテの姿を追って』沓掛良彦ほか 譯, 書肆風の薔薇, 1991.
- カール・ケレーニイ『ギリシアの神話』植田兼義 譯, 中央公論社, 1985.
- アラン・コルバン 「姦通の魅惑」, 『愛と結婚とセクシュアリテの歴史』, 福井憲彦・松本雅弘 譯, 新曜社, 1993.
- フェルディナント・ザイプト『中世の光と影』永野藤夫ほか 譯, 原書房, 1996.
- フランコ・サケッティ『ルネッサンス巷談集』杉浦明平 譯, 岩波書店, 1981.
- アンドレ・サルモン『モディリアニの生涯』福田忠郎 譯, 美術公論社, 1980.
- ウィリアム・スティーブンス『家族と結婚』山根常男ほか 譯, 誠信書房, 1971.
- マルチーヌ・セガレーヌ『儀禮としての愛と結婚』片岡幸彦・陽子 譯, 新評論, 1985.
- トルクァート・タッソ『エルサレム解放』鷲平京子 抄譯,『澁澤龍彦文學館1 ルネサンスの箱』より, 筑摩書房, 1993.
- ピエール・ダルモン『性的不能者裁判』辻由美 譯, 新評論, 1990.
- パスカル・ディビ『寝室の文化史』松浪未知世 譯, 靑土社, 1990.
- ジョルジュ・デュビィ、ミシェル・ペロー共同監修『女の歴史』, 杉村和子・志賀亮一 監譯, 藤原書店, 1994-2001.
- ハンス・ペーター・デュル『裸體とはじらいの文化史』藤代幸一・三谷尚子 譯, 法政大學出版局, 1990.
- ケネス・ドーヴァー『古代ギリシアの同性愛』中務哲郎・下田立行 譯, リブロポート, 1984.
- クリスティーン・ミッチェル・ハヴロック『衣を脱ぐヴィーナス』左近司祥子 監譯, アルヒーフ, 2002.
- エルヴィン・パノフスキー『イコノロジー研究』淺野徹ほか 譯, 美術出版社, 1987.
- ニコス・パパニコラウ『ヘタイラは語る かつてギリシャでは……』谷口伊兵衛ほか 譯, 而立書房, 2006.
- レーヌ＝マリー・パリス『カミーユ・クローデル』なだいなだ・宮崎康子 譯, みすず書房, 1989.
- リン・ハント『ポルノグラフィの發明』正岡和惠ほか 譯, ありな書房, 2002.
- アレッサンドロ・ピッコローミニ『女性の良き作法について』岡田溫司ほか 譯, ありな書房, 2000.
- ティモシー・ヒルトン『ラファエル前派の夢』岡田隆彦ほか 譯, 白水社, 1992.
- バーン＆ボニー・ブーロー『賣春の社會史』香川檀ほか 譯, 筑摩書房, 1991.
- エドゥアルド・フックス『風俗の歴史』安田德太郎 譯, 角川書店, 1972.

- ジャン＝ルイ・フランドラン『性の歴史』宮原信 譯, 藤原書店, 1992.
- トーマス・ブルフィンチ『ギリシア・ローマ神話』野上弥生子 譯, 岩波書店, 1978.
- アラン・ブレイ『同性愛の社會史』田口孝夫・山本雅男, 彩流社, 1993.
- マックス・フォン・ベーン『モードの生活文化史』永野藤夫ほか 譯, 河出書房新社, 1989.
- アンケ・ベルナウ『處女の文化史』夏目幸子 譯, 新潮社, 2008.
- レジーヌ・ペルヌー『中世を生きぬく女たち』福本秀子 譯, 白水社, 1988.
- ボッカッチョ『デカメロン』柏熊達生 譯, 筑摩書房, 1988.
- ジャン・マーシュ『ラファエル前派の女たち』蛭川久康 譯, 平凡社, 1997.
- ロイ・マグレゴル＝ヘイスティ『ピカソの女たち』東珠樹 譯, 美術公論社, 1991.
- ジュール・ミシュレ『女』大野一道 譯, 藤原書店, 1991.
- サビーヌ・メルシオール＝ボネ, オード・ド・トックヴィル『不倫の歴史』橋口久子 譯, 原書房, 2001.
- マルタン・モネスティエ『乳房全書』大塚宏子 譯, 原書房, 2003.
- マリリン・ヤーロム『<妻>の歴史』林ゆう子 譯, 慶應義塾大學出版會, 2006.
- ポール・ラリヴァイユ『ルネサンスの高級娼婦』森田義之ほか 譯, 平凡社, 1993.
- ローレンス・ライト『ベッドの文化史』別宮貞徳ほか 譯, 八坂書房, 2002.
- ジュヌヴィエーヴ・ラポルト『ピカソとの17』宗左近ほか 譯, 美術公論社, 1977.
- ウタ・ランケ＝ハイネマン『カトリック教會と性の歴史』高木昌史ほか 譯, 三交社, 1996.
- フェデリコ・ルイジーニ『女性の美と徳について』岡田溫司・水野千依 譯, ありな書房, 2000.

- 靑木英夫『西洋くらしの文化史』雄山閣, 1996.
- 阿部謹也『西洋中世の男と女』筑摩書房, 1991.
- 池上英洋『戀する西洋美術史』光文社, 2008.
- 上山安敏『魔女とキリスト教』人文書院, 1993.
- 香掛良彦『サッフォー ー 詩と生涯』平凡社, 1988.
- 藏持不三也『祝祭の構圖 ー ブリューゲル・カルナヴァル・民衆文化』ありな書房, 1984.
- 鈴木七美『出産の歴史人類學』新曜社, 1997.
- 立木鷹志『接吻の博物誌』青弓社, 2004.
- 浜本隆志『指輪の文化史』白水社, 1999.
- 宮下規久朗『モディリアーニ モンパルナスの傳說』小學館, 2008.
- 元木幸一『ヤン・ファン・エイク(西洋繪畫の巨匠12)』小學館, 2007.
- 森洋子『ブリューゲルの諺の世界』白鳳社, 1992.
- 若桑みどり『象徵としての女性像』筑摩書房, 2000.

| 찾아보기 |

ㄱ

고갱, 폴 184
고야, 프란시스코 데 119

ㄷ

다비드, 자크 루이
 91, 98, 99, 149, 161, 188, 224
다빈치, 레오나르도
 6, 65, 109, 166, 182, 183, 224

ㄹ

라파엘로 산치오 26, 28, 111, 176, 179, 180
라퐁텐, 장 드 60
렘브란트 판 레인 6, 138, 180, 181
로세티, 단테 가브리엘 111~113, 212, 238
루벤스, 페터르 파울 118, 180, 185, 202
르누아르, 피에르 오귀스트 190, 193
르페브르, 쥘 조제프 45, 216
리피, 필리포 116~118

ㅁ

마네, 에두아르 15, 42, 44
모딜리아니, 아메데오 120, 121
모로, 귀스타브 95
미켈란젤로 부오나로티
 35, 64, 65, 220, 221, 224, 225

ㅂ

바사리, 조르조 16, 26
반 에이크, 얀 154, 155
번존스, 에드워드 90, 115
베로네세, 파올로 52, 212, 213
베르니니, 잔 로렌초 75, 76, 83, 244, 245
벨라스케스, 디에고 146
보카치오 131, 199

보티첼리, 산드로
 13, 14, 16, 18, 25, 26, 28, 54, 195
부그로, 윌리앙 아돌프
 14, 29, 54, 81, 82, 126, 139, 140, 232
부셰, 프랑수아 69, 129, 138, 210
브론치노, 아뇰로 32, 33, 233

ㅇ

앨마 태디마, 로렌스 46, 141
앵그르, 장 오귀스트 도미니크
 21, 43, 179, 180, 191, 235, 236
워터하우스, 존 윌리엄 48, 106, 115, 226

ㅈ

제롬, 장 레옹 22, 89, 90, 192, 205
조르조네 36, 37, 39, 175

ㅋ

카노바, 안토니오 20, 22, 24
카라바조, 미켈란젤로 메리지 다
 55, 59, 153, 215
코레조, 안토니오 66, 67, 222
쿠르베, 귀스타브 6, 172, 189, 227
클림트, 구스타프 72, 96, 134

ㅌ

티치아노 베첼리오
 19, 40, 41, 63, 73, 206, 215, 247

ㅍ

페트라르카 76, 111
폴라이우올로, 안토니오 델 145
푸생, 니콜라 43, 101, 187
프라고나르, 장 오노레 59, 61, 191, 202
피카소, 파블로 121~124